# 足*in* · 動與感之境遇

稻草人現代舞團
特定空間舞蹈創作演出

古羅文君
Miru Xiumuyi

# Step in · Site-Specific Dance Performance

▶舞蹈不遠，
就在你生活的城市之中，
它不一定是在劇場，
可能在你回家路上經過的某個地方。

●

我一直是個喜歡回望過去的人，所以當我一年多前聽見文君跟我分享寫這本書的想法時，心中興奮不已，因為那絕對是一段回憶的旅程，她所將回憶的是舞蹈在台南城市中的足跡，那些地方也許是你曾經到訪之地，只是在某年某月某時曾經上演了一段舞蹈，用作品留下一段又一段身體與空間的故事。我心想，透過如此的回望，生命也許會從中找到曾經付出的意義，更相信文君能從書寫的過程中，找到未來前行的方向與動力！

大約是在 2006 年，我第一次為稻草人現代舞團編舞，一連就是三年的合作關係，我記得那時一人舞團總管文君每次一看見我時，絕對是躲在她安全的行政桌一角，輕輕跟我打聲招呼就趕緊埋頭工作（不知道是真的工作還是我真的很可怕）。那時的我，對於創作與製作態度十分嚴格與嚴謹，對於合作上的要求更是關係緊密，所以我記得我常常把她拉出安全的行政區來談話，或是主動去坐在她一旁，討論製作上的大小事，我常跟她說：「我們人手少，所以要討論得更縝密，要更懂得發揮我們的創意，才能讓作品走出去！」然而在我如此叨念之下，文君仍持續向前，在我眼中是一個可能性非常大的人，富有思考與創造力的同時更包容不同的創作語言，在製作上可謂潛力無窮。

序 在城市起舞的
螢光筆記

周書毅 編舞家

一轉眼，十多年過去，我重返舞團駐地創作《臺南公園的身體地圖－百日行走》，她已經變成一個經驗豐厚的製作人了！也因如此，我們才能完成這突破跨越的一步。而這一步的她，已經不是躲在行政區的那一位，而是能適時與我談創作尋找未來的人了！我相信這一步是過去的累積，除了劇場作品之外，有一大部分如書中寫到的是她與藝術總監羅文瑾、以及舞團藝術家共同開啟的特殊空間作品，在那些從無到有的表演空間誕生過程，除了考驗創作與表演者之外，製作策畫的工作更是引入民眾走近新場域觀賞表演的一大關鍵。這本書記錄下的不只是舞蹈創作，而是作為觀眾看不見的勇敢與突破。

看著文君一路從藝術行政、舞團團長、製作人等多重身分學習起，邊學邊做，每一檔製作都是她實際上戰場的重要時刻，沒得退縮，這當中的美好與苦痛，大概唯有透過這本書能感受到，特別是在南部人才資源匱乏的藝文環境中，她奮力完成每一檔製作。幾年前，她決定念書進修，在那之後，她開始思考跨域整合的製作與策展，這樣的她，在製作策畫上變得更廣，為舞團帶來更豐厚的思考與對話空間。我想，也正因她的成長與改變，才有了這本書的誕生，決定用文字紀錄身體與空間的發生，串接成在城市起舞的時光筆記。

足 in，踏入的是台南一個又一個非典型的表演場域，每一場演出發生的當下，都是難以重複的珍貴時刻，有些空間甚至現在已經不存在了！如果你曾觀賞過其中某個作品，那麼你可以透過這本書來回憶，如果你從未看過，那更值得你好好認識這個在台南駐足近 20 年的稻草人現代舞團，正一步一步地走出界線與框架，持續創造舞蹈與你的未來可能。

周書毅

2019.11.10

▶ 舞蹈是一個非常即時又當下的表演藝術，所有的展現都在你眼睛看到的那一刻後隨即消失，留存在觀者心中、腦海裡的就只有看到的那些片刻所串連出短暫駐留的舞蹈身影，以及後續堆疊出來的各種當下感受與事後所產生的回溯。肉體本身是脆弱的，但身體所能展現出的能量卻可以強大的驚人！

一直以來，我對身體在空間與時間裡所能展現出的各種舞動能量極感興趣，不管是音樂節奏上的時間變化或環境建築裡的空間變異，都能讓身體像接收器般不斷播送出豐富的肢體線條與動能張力。因此，我開始帶著身體除了在設備完善的劇場空間以及分秒計算的劇場時間表的時空裡舞蹈外，也帶著身體在不同環境或建築空間裡去發展因著各種場域限制所激發出獨特的肢體語彙，以及身體在表演當中所感受到時間性被一起移動的觀眾給打破的各種挑戰的體驗與探索。

於是，2005 年開始我帶著稻草人舞團舞者們 以 Site-Specific Dance Performance（特定空間舞蹈表演）形式，用身體舞進各式各樣的空間去詮釋各種樣貌的時間，以實際的「足 in」踏入這些充滿個性或無個性的空間裡，打開全身感官去呼吸其中的空氣、聆聽其中的聲音、觀看其中的光影、觸摸其中的紋理、淺嚐其中的滋味，進而轉化成豐富的身體意象與動作語彙，再透過我們的身體重新將時間、空間、線條、動能、力量流淌出來，同時也打破觀眾固定觀賞的模式與視角，讓觀眾跟著我們舞動的身影一起漫遊在各種時空裡，體驗所處的環境因肢體舞蹈而變化出虛實交替的奇幻風景，親眼去看見活生生的舞者在面前揮灑身體精力與能量，親自去感受舞者舞動存在的每一刻所要傳遞的訊息，進而感受這些建築空間也因為舞者身體的介入而產生了全新的生命與靈魂。

## 序 當下的 正在足印

**羅文瑾** 稻草人現代舞團藝術總監暨編舞、表演家

稻草人現代舞團製作人古羅文君也是我的親姐姐，一路見證並參與我們舞者足 in 在各處現地排練及表演的歷險記。說是歷險記真的是不為過，我們每到一個新的特定空間演出場域現地創作排練時，都必定會遭遇各式各樣的新舊問題，而文君總是會站在前頭幫我們解決，好讓我們創作表演者都能無後顧之憂地順利排練表演，正因為她對《足 in》製作的深刻了解與觀察，將這些年來舞團所創造表演的足 in 特地空間演出紀錄撰寫成《足 in．動與感之境遇》這本書，書中鉅細靡遺地將舞團在特定空間演出的製作面、創作面、演出面、觀賞面分享出來，讓大家都能看見這些幕前幕後過程，以及演出當下的生動描述，這些歷程被化為文字書寫在紙本上予以保存，讓無法在現場見證我們舞蹈當下的人，都能透過這本書來想像我們舞蹈身體在各種空間所留下的存在足印，讓精彩美麗的每一個舞蹈時刻都能被珍藏住，更能成為日後有興趣從事特定空間舞蹈創作表演的人作為研究與參考的資料。非常樂見又欣喜這本書的出版，能為台灣已經很稀少且又是由台南人所親筆撰寫的舞蹈相關演出論述叢書，增加了一本非常值得收藏的舞蹈書籍。

羅文瑾

2019.11.11

# 羅文瑾

稻草人現代舞團藝術總監、編舞／表演／舞者。美國伊利諾大學舞蹈藝術碩士。2014 年受邀擔任台灣國際藝術節董陽孜書法藝術跨界劇場《騷》編舞及表演。2016 年羅曼菲舞蹈獎助金得主。

喜歡自文學及哲學汲取創作養分，藉作品反映出人生各種面向，並且從周遭環境吸取表演能量，以身體投射出人性多種層次。專心一意用舞蹈作為觀察的鏡子，映照出對各種生命與社會發人省思的創作與表演。

「羅文瑾以深思熟慮、古怪奇特的舞作風格著稱，特別是以具挑戰性文學作品為創作靈感的風格令人值得為她投以關注。」
── Diane Baker, Taipei Times

「羅文瑾獨特的創作風格、不追逐潮流的自信，使沉重的議題在其帶領的製作團隊設計下，常展露詭異不凡的色調，隱晦迷人、引人發想，特別是透過動作將人的身體變形成怪誕的生物，令人著迷。」
──徐瑋瑩 國藝會表演藝術評論台／特約評論人

# 稻草人現代舞團

2019 年再度獲選為財團法人國家文化藝術基金會「年度獎助專案—Taiwan Top 演藝團隊」，於 2007 年起便已連續 10 年榮獲「文化部扶植／演藝團隊分級獎助」補助之台南市傑出演藝團隊（2005-2006）的稻草人現代舞團，1989 年由原住民泰雅族舞蹈藝術家古秋妹（修慕伊 北戶）女士創立，並自 1998 年起由美國伊利諾大學舞蹈藝術碩士羅文瑾擔任舞團藝術總監，主導舞團創作與表演風格，以及國立高雄師範大學跨領域藝術研究所碩士古羅文君擔任舞團製作總監及策展人，協助策劃創新思維的展演製作。

稻草人舞團發展目標為積極開發當代舞蹈和其他藝術及劇場領域間相互合作的各種可能性，並結合來自各地優秀的舞蹈及藝術工作者，共同發展並突破既有的舞蹈編創、表演概念及製作模式，以觀察生活、表現人性、關懷生命、反觀人生、省思社會為創作主題與內涵，展現當代舞蹈藝術跨界實驗精神與追求精緻卓越之理念。創團以來諸多作品已在台灣各地主要劇場、特定空間演出，並陸續獲徵選應邀至北京、葡萄牙、法國亞維儂、美國紐約、加州、香港、泰國曼谷等地演出。

**2005**
**2006**

2005 年舞團首次進入台北國家戲劇院實驗劇場，發表以泰雅族文化象徵及符號為點，西方肢體運用為線之多重文化特色與風格舞作《消失的 ATAYAL》。
藝術總監暨編舞家羅文瑾為舞團創作肢體結合府城三級古蹟大南門城的特定環境舞蹈演出製作《南門城事件》及《俠影映今城》，因此舞團連續兩年獲得「台南市傑出演藝團隊」殊榮。

**2007**

邀請客席編舞家周書毅為舞團量身打造舞作《S》，開啟舞團當代肢體結合文學意涵的創作風格，也奠定了全台及世界發展的表演根基。

**2008**

6 月於台北國家兩廳院實驗劇場，首演發表由編舞家羅文瑾、客席編舞家周書毅共同編創《月亮上的人—安徒生》為國藝會「第二屆表演藝術·追求卓越專案」獎助之唯一舞蹈製作。同年舞團應邀參加「08' 兩岸當代青年戲劇演出季」活動，於北京九個劇場演出客席編舞家周書毅舞作《S》。

**2009**

舞團獲選參與「葡萄牙當代舞蹈節 17ª Quinzena de Dança de Almada-Contemporary Dance Festival」之《第十一屆國際編舞家平台 -11th International Platform for Choreographers》活動，於葡萄牙阿爾曼達市立劇院 Teatro Municipal de Almada 演出客席編舞家周書毅舞作《S》。

**2009**

《足 in·發生體 2009—特殊空間舞蹈創作展演》自行報名通過第八屆台新藝術獎—表演藝術類初審；2010 年《2010 足 in·豆油間—肢體介入特殊空間創作展演》獲得第九屆台新藝術獎—表演藝術類第二季提名。

**2010**

羅文瑾作品〈一個獨立的睡眠〉獲邀參加世界舞蹈聯盟主辦之「全球舞蹈藝術節」（World Dance Alliance Global Dance Event），於美國紐約知名舞蹈機構 Dance Theater Workshop 發表。
以客席編舞家周書毅編舞作品《S》（2007 年首演）、2011 年以羅文瑾編舞作品《鑰匙人·The Keyman》（2010 年首演，第九屆台新藝術獎—表演藝術類第四季提名）連續兩年獲選代表台灣赴法國參與「外亞維儂藝術節」（Festival d'Avignon Off）演出，《鑰匙人·The Keyman》獲法國 Reg'Arts《表演雜誌網路》譽為「令人驚嘆的創作」。

**2011**

羅文瑾與服裝裝置藝術家角八惠共同創作之《介·入》衣體與舞蹈行為跨界實驗展演，獲第十屆台新藝術獎—表演藝術類第四季提名。

# 大事年表

**2012** 舞團應邀參與美國加州蒙塔爾沃藝術中心 Montalvo Arts Center 創建一百周年「Sally and Don Lucas 藝術駐館活動」以及「New Directions 系列表演」，演出《戀戀福爾摩沙》（Fall In Love With Formosa）節目，於 Carriage House Theatre 演出本團藝術總監羅文瑾及舞團新生代創作者左涵潔之作〈戀戀大員〉、〈金小姐〉。

**2013** 獲選 2013 臺南藝術節「城市舞臺」演出節目：與金曲台語歌王謝銘祐老師合作全版台語音樂舞蹈劇場《秋水》於台南安平樹屋演出，獲得第十二屆台新藝術獎—表演藝術類第二季提名。

**2014** 由編舞家羅文瑾及新媒體藝術家王連晟共同創作作品《攀·城》，獲廣藝基金會委託創作，並獲文化部「表演藝術團隊創作科技跨界專案」補助。

**2015** 11 月於台南文化創意產業園區紅磚舊倉庫區，首演發表由編舞家羅文瑾、建築師劉國滄、服裝裝置藝術家角八惠共同創作特定空間舞蹈作品《Milky》，為國藝會「第四屆表演藝術·追求卓越專案」獎助之唯一舞蹈製作。

**2016** 獲選 2016 臺南藝術節「城市舞臺」演出節目：懸疑舞蹈劇場《今日·事件》，於七十年歷史的台南老戲院今日大戲院演出。

**2017** 獲選 2017 臺南藝術節「城市舞臺」演出節目：《不·在場》舞蹈浸潤房間特定場域舞作，於台南老爺行旅 The Place Tainan 7F 客房演出，獲第十六屆「台新藝術獎—表演藝術類」第二季提名。

**2017** 獲香港舞蹈團之邀參與《八樓平台 XI—時空行旅記錄》活動，於香港上環文娛中心八樓呈現羅文瑾編舞及領銜演出之舞蹈哲學系列舞作《詭跡 Dripping》。

**2018** 2018 年起羅文瑾與新媒體藝術家王連晟、澳洲聲音藝術家 Nigel Brown 共同研發創作《卡夫卡原型計畫：虫 - 機械蟲 - 舞蹈×科技演出》，連續兩年獲得文化部「科技藝術實驗創新及輔導推動計畫」補助。2018 年於台南十鼓仁糖文創園區創客基地發表第一階段研發成果演出。

**2018** 邀請客席新銳編舞家高辛毓為舞團編創發表之舞作《愚人》，應邀參加泰國東方大學（Burapha University）2019 年音樂暨表演藝術節（Burapha Music and Performing Arts Festival）「台灣舞蹈公演 Dance Recital From Taiwan」的演出活動。

**2019** 邀請客席編舞家周書毅擔任舞團 2018-2019 年駐團藝術家，並於 2019 年 10 月於百年臺南公園實驗林木及彩虹舞台區首演發表獲臺南藝術節策展邀約節目之一，其現地創作編創之《臺南公園的身體地圖—百日行走》（Body Map in the Tainan Park -100 Days Strolling）。

目錄

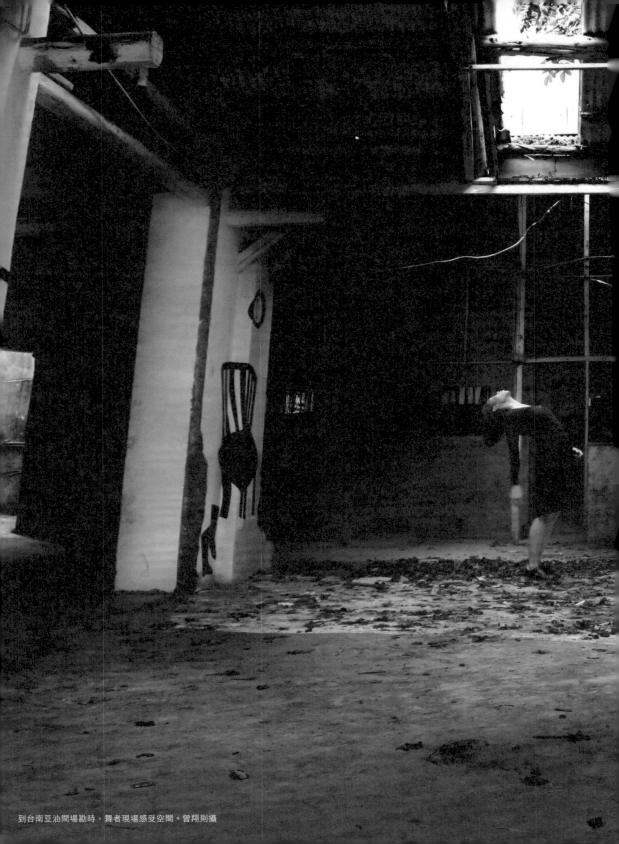

到台南豆油間場勘時，舞者現場感受空間。曾翔則攝

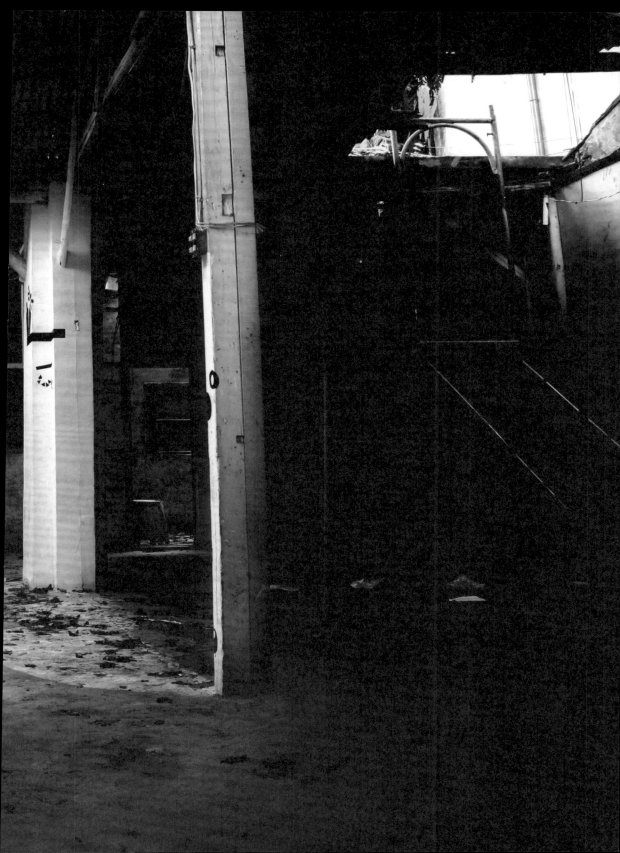

足
in
·
動與感之境遇

► 本書最早的雛型，可回朔至 2010 年我在高雄師範大學跨領域藝術研究所的一篇報告〈被觀看的體驗（experience）－特定空間（舞蹈）演出之觀者現象思考〉，在這篇為研究方法必修課所寫的報告中，我嘗試以系統的方式去紀錄並分析稻草人現代舞團（後簡稱稻草人舞團）特定空間舞蹈創作演出的製作過程，以及舞作本身關於「觀看」這個角度的研究，那時編舞家周書毅正好來台南為舞團排練即將到法國亞維儂演出的《S》，我想從非舞團成員的外在角度觀點去聆聽曾多次在非典型劇場創作演出的專業人士意見，於是便以撰寫報告時所思索的各種提問來與書毅進行訪談，就這樣，沒有經驗的我，在備受打擾的早餐店騎樓座席完成了我個人的第一份研究訪談。

還記得當時書毅說到關於身體建構空間容量的想法，深刻影響了我日後的書寫，他說：「我們可以只是從一個小的……從自己的身體去創造的這件事情，好像就可以畫出一個面積、畫出一個體積……你會發現所探索的這個空間會讓你感到更真實，會更需要真的是透過身體去畫出來，然後那個界線也就沒有壓迫了。反而可以這麼說，在整個大的盒子裡，其實是從這個身體開始創造出空間的……」

書毅的這段話，使我重新思索身體與空間的關係，表演者的身體距離並非由單一感官所決定，距離的長短是流動且彈性的，甚至是以整個身體去感知空間，進而創造了空間，然後藉著身體四肢的舞蹈形塑出某種想像，畫出真實的空間範圍。這樣的距離形塑其實是抽象的，而表演者從抽象空間展演出舞作的意境，創造希望被看到的真實。然後觀眾以其適當的觀賞距離，感受著演出作品所傳達的內容與意象。

在這些交疊的認知距離裡，表演者與觀眾彼此之間雖然從未親身碰觸，卻能得出相通的共鳴，或許真實與想像的界線並非那麼明確僵硬，觀看與被觀看的空間（距離）體會必定是有所呼應的吧！從這樣身體與空間感知的概念上啟發，讓我進一步深入

前言 **從身體去**
**創造　空間**

去整理並多方訪談，了解更多關於舞團特定空間舞蹈創作演出系列作品，除了舞作的藝術性思考之外，觀眾的移動參與、觀賞角度和感受回應等考量，也是該製作裡相當重要的一環。藉由舞者們肢體的展演、舞作編排的形塑再現，藝術創作者重新建構了空間場域的新意義，但同時觀者其實也讓創作者開啟一個新的被觀看體會而再次反思。因此特定空間舞蹈創作演出，不僅僅是身體與環境的對話，也是一種介入既定觀點的思維轉換，重新詮釋了由固定觀賞角度模式轉為移動式觀賞的感知。

由於這份報告的訪談書寫並在所上發表後所獲得的心得與回饋，進一步促動我於 2011 年整理撰寫近十萬字的論文《身體介入特定空間展演之感知與現象研究》（獲 2010 年國家文化藝術基金會 99-2 期研究調查項目補助），這是我首次獨立完成篇幅如此龐大的文章，也因為龐大，其中很多的論述仍需時間去沈澱，去更深刻地尋思探究，某些想法也都還是有點困惑或不確定，然而當時希望藉由一些相關文本和訪談的資料交互對照，從中釐清一條思考的脈絡和軌跡，為舞團這些年累積的特定空間演出找到定位或討論。

撰寫論文的同時也正執行《2010 足 in·豆油間－肢體介入特殊空間創作展演》製作，6 月 6 日晚上演出後的座談中，有位觀眾提出了這樣的問題：「為什麼要在這個蚊蟲孳生、荒涼廢棄的破屋裡演出？」藝術總監羅文瑾回答：「我在安藤忠雄的某本書讀到過一句話，我現在無法完全照著原文說出來，但大意是說一個建築的完整，不是只有它的結構而已，而是在於這個建築裡的空氣，還有隨時間的經過，陽光在空間裡所灑落的痕跡，以及人在這個空間裡的說話聲、呼吸……這個建築才是完整的。我們剛進到這個空間時，每個舞者都露出那種『喔！好可怕喔！好可怕！』的樣子，但我覺得就是因為有人的存在，這個建築才活了起來，如果一直讓它荒廢，它就死在那裏。要是它有很多『角』，那麼就可以用我們的『軟』──我們人是軟的嘛──去消融那種感覺。我

一來到這個空間，想到的是我跟它的關係，要怎麼去包容它，它又怎麼來包容我。我的想法是每一個空間都有可能性，問題在於能怎麼去用它。」

文瑾的這個想法，也說明了數年來為什麼舞團嘗試以舞蹈的身體與思維，進入各個不同建築與場域，產生各種想像對話的原初概念，此外，《足 in》系列演出也正是呼應了我本身五專時期室內設計的學習背景，以及研究所課堂上關於空間文本觀點上的討論與對照。

## 動態感知

重新回顧每一場演出，當時觀眾們直接而真切的回應和疑問，以及表演者與創作夥伴們一路走來的記憶畫面，有著許多的體會和感觸，從最早戰戰兢兢到為了觀眾看不到表演者的尖銳質問而難過，至今參與的工作與責任雖然比過去更重更多，我反而更能抽離地去審視演出時難以避免的狀況與事件。因為各式各樣的空間形式，我

得以觀察更多人生百態，在訂定觀眾需知時，放掉了許多限制，整個空間讓給大家一起去感受，這時候每一個人都變得更自由了，也似乎體會到更多，我也從中獲得新的認識與想像，卻又衍伸諸多想探討釐清的問題。

從創作者對空間的想像到觀眾的體驗與感受，我更深刻思索著「觀看」是一種身體感官上的動態感知，應該不是只有視網膜上的影像映印，而是容納了演出當下正在流動的聽覺、觸覺、味覺，甚至記憶觸發等的集合體。觀者或被觀者之間不再是二元對立／互動關係，當身體移動在某個空間／場景裡時，人與人、人與環境、看與被看之間的連結變得更加清晰且複雜、明確又充滿流動性，這是在特定空間舞蹈演出裡「移動式觀看」形式對這個製作所產生的特殊性和重要意義。演出當中表演者總是被觀看的主體，不論舞台上的空間狀態如何，觀看的焦點、情感的投射都會集中在表演者身上。而在特定空間舞蹈演出裡，建築空間體的每一塊角落在觀眾移

動的過程當中，也隨之流動地轉換特性，它們同樣是被觀看的主體，除了包容表演者的身體想像外，更承載了所有介入該空間人們的意識形態，每一個人都在觀看彼此，感知同一個建築體，心理卻又處於不同的時空，就是這樣交互疊映的場景，讓觀看不單純只是體驗空間演出，更由於各種「觀看的體驗」產生了新的理解。

經過多年的醞釀與沉澱，這本書終於有機會出版，藉此能夠和大家分享稻草人舞團過去十年來在各種非劇場的特定場域所發表舞作的諸多製作心得。本書主要內容由兩部分構成，第一部分是從舞團正式走出劇場來到「大南門城」的演出，到與一群建築系學生進入廢墟所合創的《足 in・豆油間》舞作，2011 年時，我以身體介入空間的主題訪談當時的參與者——編舞家、表演者、觀眾、場地管理者、建築系師生，整理這些角度與心得，交叉舞團其他場域演出的舞作，去探討特定空間舞蹈創作演出製作，關於身體與空間的編舞想像，以及所遇到的種種難題和挑戰。第二部分則是思考著為了觀看舞蹈演出而引頸遙望的觀眾，到底體會到了什麼？從人群角落之間一瞥的浮光片影，又帶出什麼樣的感受，留下什麼印象？為此，我從觀看的各種面向，引領大家享受欣賞舞作的心動與共鳴。

這也是貫徹本書以一種移動式的觀點脈絡來描述並剖析我的製作經驗與體會，從身體與空間距離的探索，到身體進入空間彼此互相流動且介入影響的舞作，串聯十年來的回顧和記憶，期待稻草人舞團歷年《足 in》特定空間演出製作紀錄能集結起來，提供觀眾對舞蹈有興趣的初步探索，並與藝文領域朋友分享多重角度的看法與觀點。

## 製作面 vs 觀看面

影響現代舞深遠的美國舞蹈評論家約翰・馬丁（John Martin, 1893-1985）曾闡述舞蹈是唯一平等使用空間、時間和動力的藝術，並在〈動作的本質〉一文中，

進一步指出——

儘管實際上，舞蹈或許通常是所有藝術中最難讓人理解的，但它用作媒介的材料及人體動作對其周圍環境的反應距離生活的經驗卻比其他任何藝術都要近一些，人體動作的確是生命的本質所在。

這幾年稻草人舞團進入各個特定空間創作演出許多舞作，我以一個長期旁觀者並且是每次演出前第一個先體驗舞作的角色，除了製作面向的各種考量之外，也非常享受觀賞這些舞作所帶給我的感動與觸發，思考身體之於空間的關係。除了展演空間本身所帶出的文本想像之外，其實舞蹈專業裡亦存在著獨有的編舞空間學，例如從動作構成去分析編舞作品的拉邦舞譜Labanotation，便是以符號系統去記錄身體在空間和時間中的各種變化。有時候可以從動作分析的角度去解讀當代舞的編舞結構，但是非專業背景的一般觀眾該如何進階地去理解舞蹈肢體演繹出來的動作表現呢？

於是我從觀看者的角度去觀察去思索去詮釋，甚至嘗試提問關於舞蹈與空間交互對話的想法，思索著編舞者或表演者在進入非劇場場域，也可以說是日常生活的空間時，編舞與表演一定會被周圍環境的景觀人文所大大的影響吧，那麼，讓舞作產生了各種靈感或觸發的因素會是什麼？而這些變因又影響了哪些部分呢？當作品從原初靈感的觸發到最後作品的完成，已經精簡略去了許多演變過程，那麼我們如何去連結舞作在這個空間所要傳達的意義與內涵呢？換言之，該如何觀看或閱讀特定空間舞蹈創作演出呢？這也是我希望能在本書進一步探討的，以及表達我個人的一些看法。

我嘗試從日常生活的觀察去延伸舞蹈與空間的想像，比如從建構各種空間的元素，諸如建築體之中的樓梯、牆柱、門窗、畸零空間，以及戶外空間、城市巷弄等，從這些建築或城市的構成元素裡去重新觀看舞團的各段舞蹈演出，以詩意感性的角度去思索創作者面對各異的空間特色與屬

性，編舞及表演如何去詮釋、轉化並呈現演出。又或者從現場音樂和特殊服裝的面向，去想像聲音與材質如何牽引動作的發展與編舞創作的連結。更進一步地，我想藉著模擬身歷其境的書寫方式，帶領大家跟著我的腦中所回朔的畫面，實際觀賞一場演出。

本書代表了我與稻草人舞團近乎是生息與共的關係，我既是身兼團長與製作人，同時又有機會暫時跳脫這個身份，而回歸為一個可以單純觀賞舞作、體驗演出、思索意涵的觀眾，甚至容許自己心有所感、盛滿悸動。因此，這本書包含的兩大部分：製作面向的實戰經驗，以及觀看視角的所思所感，前者重於理性，後者傾向感性，編排本書最直接的方式便是一分為二，劃分為各自獨立的兩大篇章。然而，人人都有這樣的經驗——理性與感性總是時而對峙角力、時而相輔相成，我想著，何不透過交錯的編排方式來表達製作面／觀看面、理性／感性的依存關係呢？

《足 in》一再挑戰特定空間，迸出迷人的創意，引領觀眾邊走邊看，而最後拼貼出完整的演出景象，令觀眾心生悸動，難以忘懷。正如《足 in》把觀眾帶離典型劇場環境，我決定大膽地將讀者帶出「典型的閱讀動線」，進入一篇又一篇的書寫空間，藉由版面設計與筆調，讀者可以清楚感受到這兩部分的「空間」雖然時而理性、時而感性，卻一直都是彼此呼應。

而最重要的是，我衷心期盼，讀者在閱讀本書之後，願意嘗試用熟悉共鳴的角度去解讀舞蹈作品，認識身體展演的多元想像，更期待可以藉此激發大家深入思考舞蹈身體與真實空間的各種美學與藝術的探索與研究。

接下來，請容我邀請大家跟著我踏進一個又一個房間，經歷一段又一段舞蹈與空間、觀看與移動、閱讀與扉頁的魔幻境遇……◉

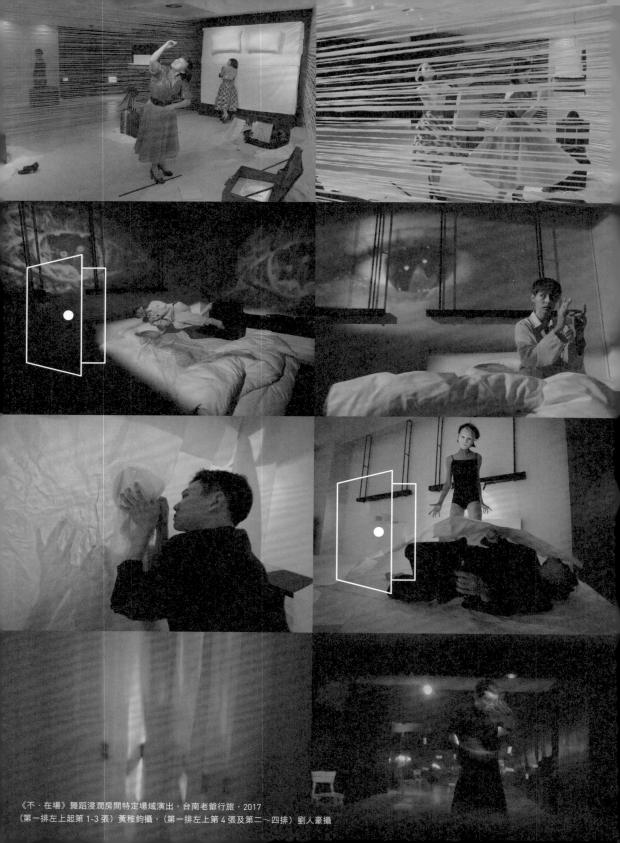

《不‧在場》舞蹈浸潤房間特定場域演出，台南老爺行旅，2017
（第一排左上起第 1-3 張）黃稚鈞攝，（第一排左上第 4 張及第二～四排）劉人豪攝

Step in...

飯店是我踏足世界前的中介地帶，夢是接連奇幻境遇的交會所，我漂浮在床上，想像未來的預期與不預期，過去的記憶軌跡交織圍繞著房間，祕密的箱子沉睡在每一個散布的透視點上，每一個都是夢想者的居所，穿越靈魂的意象，映顯詩的在場，過去、現在、未來同時凝聚，我是我自己的藏身處。

《不‧在場》舞蹈浸潤房間特定場域演出，台南老爺行旅，2017，劉人豪攝

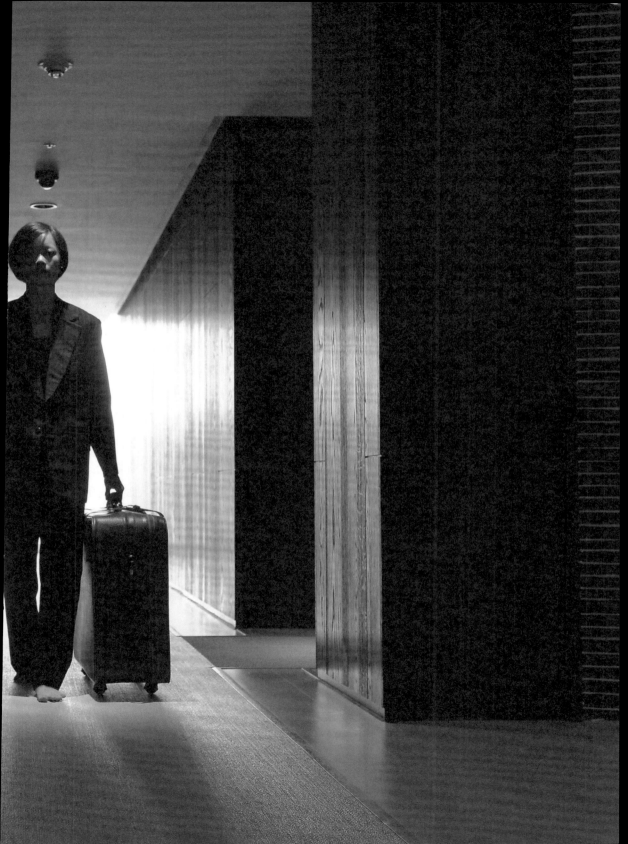

▶靈魂透過詩的意象，説出自己的在場。
——加斯東·巴謝拉，《空間詩學》
(Gaston Bachelard, «La Poétique de l'Espace»)

來到飯店大廳的你，因為手持演出 DM 而被飯店服務員引導搭上只到五樓的電梯，幫忙按電梯樓層的小哥解釋：「因為要抵達六樓以上的樓層，需要用證件換門卡才能進入，而這次的演出是在七樓飯店客房裡，前來觀賞的觀眾在演出前必須先到五樓等待，之後會集體帶到演出樓層。」

電梯門打開，你看到前方有幾位演出工作人員正為大家服務，有位配戴工作證的志工大姊親切地招呼你過去，靠近前台處看到兩張長桌上除了節目單、問券及演出周邊之外，還擺了藍、灰、黃三種顏色、共 24 條的紙製識別腕帶，每一位觀眾的手腕需要戴上一條，志工大姊說：「基本上是隨機發放，讓三種顏色對應的人數平均（最多也不過 8 條）。如果有兩人以上同

行的觀眾，蠻建議不要都戴同一條顏色，如果分組各自來觀賞，演出結束後大家可以交換彼此觀看的心得，這會比大家都戴同一種顏色還要有趣呢！」

志工大姊特別提醒「大包包要先寄放在前台喔！」於是你將背包行囊留在五樓前台，全身輕便的你變得很輕鬆，當你取票完成入場準備之後，你又再三端倪識別腕帶的顏色，好奇著這是什麼意思呢？你觀察到開演前 5 分鐘時，某位戴著有顏色護腕的演出志工（他的護腕顏色跟我的手腕帶一樣耶）在電梯旁就定位，你有很多疑問也有點期待地跟著其他觀眾排隊依序進入電梯，你回望後面的觀眾，心想大概電梯載客三次就會將所有的人都載上來吧。工作人員用磁卡感應電梯啟動七樓的按鍵，很快地電梯門打開，你聽到其他觀眾的驚呼聲，走出電梯映入眼簾的是百餘條從右至左平行放射狀地密布的白色塑膠繩，彷彿將展場層層切斷，裡面隱約可以看到有幾個舊皮箱或擺置或懸吊或垂立的散布其中，你跟著大家往前，從白塑膠繩

# 說出 自己的
# 球場／不 在 嗎
## 舞蹈與日常空間的魔幻境遇

的間縫中看到更多皮箱的細節——有古著洋裝、舊首飾和老照片等等，接著你看到右邊有一張白色的雙人床被立起來嵌在牆上，而左邊上方，有一個像雲朵般的行李箱，它的開口是一個凸鏡，一覽無遺地映著前方展場的陳設全景。

這時候一位穿著正式套裝的主持人，微笑地走到大家的面前，不急不徐地說：「各位觀眾朋友大家好，歡迎來到台南老爺行旅七樓客房層，觀賞稻草人現代舞團—2017 臺南藝術節 · 城市舞臺—《不 · 在場》舞蹈浸潤房間特定場域的演出。演出前有幾件事跟大家提醒：首先，這是一個移動式觀賞的形式，基本上沒有座位，但其中一個場景有凳子是可以坐的。大家請看一下手上所配戴識別手腕帶的顏色，有三個顏色：藍色、灰色和黃色，請往您的左手邊看，我們有三位工作人員各自正佩戴著這三個顏色的護腕，大家請跟隨同樣顏色護腕的工作人員，並聽從表演者和工作人員的指引移動，接下來工作人員會帶領大家依序觀賞三個房間所呈現的演出，請記得你的顏色，跟好你所屬顏色的工作人員就可以了。演出過程當中，大家都可以選擇想要觀賞的位置與角度，而表演者會非常近距離地靠近各位，也會跟大家互動，是跟表演者有親身接觸的機會，請放寬心與我們表演者做演出上的對話。

如有任何身體不適的情況，請事先告知我們工作人員，因場地限制可能會有部分場景視覺死角，敬請見諒。節目演出時，舞團將同步錄影，請各位尊重創作版權，非本團工作人員請勿錄影、錄音或拍照。演出全長 45 分鐘。為使演出順利進行以及良好的觀賞品質，手機或會發出聲響的電子設備，敬請關機。我們的演出即將正式開始，非常感謝大家的聆聽和配合，祝福大家有個美好的觀賞夜晚，謝謝！」

主持人深深一鞠躬然後離開。你發現身旁二十幾位觀眾彷彿有某種默契，他們陸續再向前移動，這時候白線圍繞的展場燈光變得明亮，音樂悠然響起，前面的觀眾有的自動蹲下或坐下，你心想（可能以前

看過稻草人舞團的演出吧），有的挪動位置，有的隔著距離在遠處觀看，有的倚在牆邊，大家的目光都是前方客房圍繞著中央開放的展場，密集分布的白色塑膠繩框出了另外一個世界。你看到兩位年輕女舞者，穿著懷舊時代的螢光桃紅與金色搭配洋裝，舞姿輕盈地漫步至展場裡，遊走在數個古董舊皮箱之間，她們穿著高跟鞋跳躍著嬉玩的步伐，像是快意輕鬆地正要迎向期待的行程，而此時，你隱約看到一位身著深色西裝的旅人，拖著高及腰部的大行李箱，從遠處對面客房前的走廊，緩緩沿著廊道走著直角路線，逐漸接近觀眾區。

那位旅人彷彿不屬於當下時空的人，他注目著遙遠的某處，無表情地經過眾人，走進左手邊兩側是客房的走道裡。當旅人隱沒在走道之後時，工作人員舉起手來招喚著大家，一看到他們舉著手的護腕顏色，你低頭確認自己的手腕帶顏色，然後與其他觀眾分別跟著所屬的顏色隊伍（你的夢是什麼顏色呢？跟隨你的顏色……），你想起了節目單這句話，你的手腕帶剛好

是藍色的，所以跟著工作人員來到靠近展場的第二間客房前，而其他 23 位觀眾也分別站在走道一邊所屬的客房前等待，原本在展間表演的兩名舞者隨之舞蹈遊走至走廊，穿越兩旁站立的觀眾群，偶爾停下與觀眾牽手互繞，有時拿下自己的帽子戴在某位觀眾頭上然後又戴回去，她們似乎是來自另一個國家的遊人，剛抵達飯店，正欣喜地預想接下來充滿期待的旅行。有趣的是，此時正好有一批初來乍到的觀光客，準備進入他們的房間，現實情境的遊客與站在真實與虛幻邊緣的觀眾，還有置身化外悠遊的舞者，在狹窄的廊道上交織相會，空氣有了一些騷動與喧嘩，你突然覺得好像進入了某種異空間，當下的畫面有種突然跳動的超現實感，或許真的要入夢了，經由在場觀看收集到眼前各種奇妙事件與特異畫面，腦海裡的想像開始旋轉、幻化。

某處傳來聲響，一聲清脆的「叮！」像是喚人的門鈴抑或是魔法的施放，你發現同側的三間客房門同時被工作人員打開，大

家跟著走進所屬的房間。你實在很好奇其他兩間的情況，卻在一進入第一個房間裡看見四周牆面被不斷生長如蔓藤般纏繞的影像給震攝，當眼睛適應了較暗的影像空間之後，你看清楚了房間的擺設——房間中央擺了一張單獨的床，床邊靠近房門那側擺著七張圓形白凳，床對面的靠牆也有一張，你與其他觀眾各自找了一張凳子坐下，然後在層疊包覆且偶爾閃光掠過的影像當中，你發現有一位彷彿睡著的舞者躺在床上，大家凝視著她雙眼緊閉，身軀卻是左右扭動（你不禁聯想起去醫院探望病人的情境），不規則和絃節奏塑造出一種詭譎不安的氛圍，漫佈室內。

突然間，懸疑糾結的音樂漸收轉換，床頭那面白色牆壁蔓藤影像漸漸淡出，慢慢浮現成一顆巨大的眼睛，然後音樂裡一個女生的嘆息聲下，舞者豁然驚醒，倏地起身，另一面牆的影像也轉變成另一隻巨大的眼睛，舞者雙手矇著雙眼，然後又打開雙手，卻見她的瞳孔不斷地快速轉往各個方向，在尖銳音調伴隨鋼琴單音的樂聲

當中，你發覺牆上瞳孔裡的眼珠正映現著即時影像，把現場的舞者跟大家的身形都同步顯影出來。接著，床面不知何時疊映了舞者躺在床上安穩睡姿的影像，真實的舞者想貼近那虛擬影像卻怎麼也睡不著，開始躁動的她，不時翻身又起身，並在床上誇張地在尋找些什麼，甚至以更大動作的擺晃並彈跳著身軀，爾後她下床並捧手朝向床邊一側坐著的觀眾索取依賴，又轉身帶著某位觀眾一起坐回床邊，或倚靠或趴臥在觀眾的腿上，似乎是在尋求探視者的救贖，周圍牆面的影像也轉換成進入某個時空隧道的蟲洞般移動畫面。接著舞者來到坐在正對床靠牆的一位女性長輩前，她捧起那位長輩的雙手覆在她的眼上，彷彿從那位長輩獲得了安心的能量。你驚訝地發現房間變回原來的白淨，而從長輩背後現出一道流動的黑色群點影像，像是舞者的惡夢因長輩的撫慰而飛散，舞者一邊與長輩互相凝視、一邊後退回到自己的床上，躺好睡著，黑色群點落回到床上，房間漸暗，而原本初見的蔓藤影像不知不覺又再次滋生擴展。

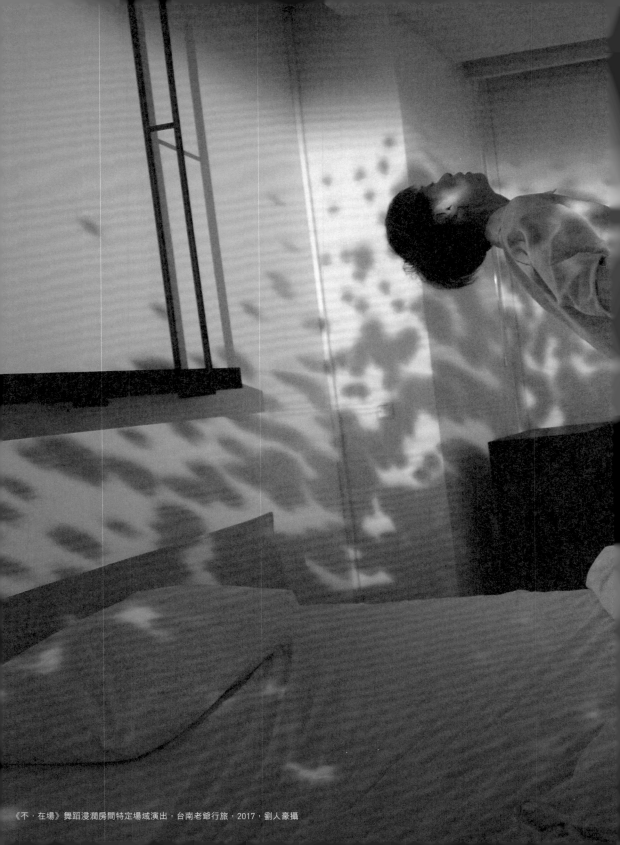

《不・在場》舞蹈浸潤房間特定場域演出，台南老爺行旅，2017，劉人豪攝

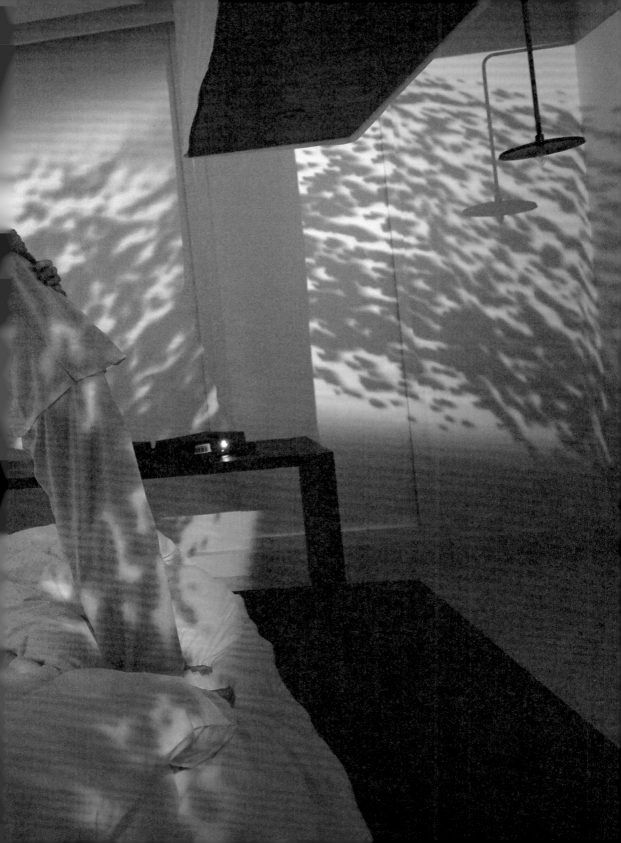

你還深深沉浸在那位舞者糾結焦慮的夢境當中，突然房間門口處透進光亮，原來是房門打開，外面傳來舒服優雅的音樂，於是大家魚貫而出，你跟著人們的腳步，但你知道在你身後的舞者從頭到尾都沒醒來，她待會兒還要再重新經歷同一場夢境，輪迴不斷，永劫回歸。

出了房門，另外兩間的觀眾也依序出來，然後大家互換位置站在下一間房門前，你發現走廊上兩名舞者還在舞蹈，卻不知她們何時換上另一套華麗洋服套裝，依然是一身舊時代的時尚裝扮，這次是紅白黑搭配色系的襯衫加長窄裙，開心地跳躍滑步，時不時地與觀眾輕鬆招呼或牽手引舞，走廊的時間不被房內發生的事情所影響，房間內與房間外各是獨立的時空、孤離的情境，所有的人都身在這個現場，卻又像是不在場，你有種異樣的感覺——彷彿時間在這裡已經失去意義。

接著同樣清脆的鈴聲再次響起，大家都明白了規則，門一開就各自依序進入房間。

一進到房內就被要求脫鞋，腳踩地面發出紙張摩擦的聲音，你發現房間裡完全沒有任何一張床和家具擺設，只有地板鋪滿了一片又一片的白色紙張，以及牆邊層板上擺著十幾本封面全白的精裝書，而房內中央亦垂吊了數片大白紙，交疊圍出某個隱密空間，厚重鋼琴及弦樂音聲幽然響著，你聽到沙沙寫字聲，再走進去一看，一位穿著西裝、中性裝扮的短髮女子，正趴在桌面，不斷地在從桌面鋪延到地上的長條白紙上寫字，寫著寫著，竟然順著綿延的白紙，整個人就趴在地面寫字，更鑽進地上層層疊放的紙張裡，你看到白色地面的隆起物移動著，匍匐前進著，然後舞者從某片白紙覆蓋的一側，一邊寫一邊爬出來，她似乎很渴望寫出什麼，不斷地專注於書寫，用手上的筆、用手、用腳，用全身的姿態去書寫，人們非常近距離地觀察她、凝視她，有的人則好奇蹲下去想看看她寫了些什麼。

此時，她靠近你的身旁，滑進了幾張大白紙垂吊圍出的簾幕空間裡，你從紙與

紙之間的縫隙窺看繼續寫字的她，突然有幾聲如雷般的聲響改變音樂的質地，舞者停止了書寫的動作，打開了似乎早已置放在紙簾幕之間的一只老舊大皮箱（不就是一開場時那位穿著西裝的表演者拖的那只皮箱嗎？！）你心裡不禁驚呼一聲。但接下來迅速發生的一連串事件卻讓你真的不由自主發出聲音。樂聲驟然加強了鋼琴的重音，也沉重了整個室內的氛圍。打開皮箱，裡面是一位身軀踡曲、戴著白色面具的男舞者，他一旦與她的目光交接，便霍然立起身來，女舞者驚嚇地轉到紙的另一面，男舞者在紙簾幕後扭擺身體，四處探索，彷彿尋找出口，紙透映著他的身形影子，而女舞者則是用手指急速地書寫，並且描繪那個身影，然後兩人隔著白紙嘗試去抓住對方，並且用紙張緊貼形塑彼此的臉龐，兩人互相拉扯對抗的緊張感，令在這個房間的人全都繃緊了神經，屏息觀看。

接著男舞者摸索到紙簾的開口走出來，立即追逐著女舞者，撲向她，抓住她，脫去她的西裝衣褲，並且將自己臉上的白色面具換戴在她臉上，女舞者完全無力抵抗，然後男舞者強勢地推著她，把掙扎不已的她壓進他原本藏身的皮箱裡，封上皮箱的「他」，好整以暇地穿上女舞者的西裝衣褲，慢慢走回原本女舞者寫字的書桌旁，取代了她，繼續書寫著自己的故事。

你與其他觀眾好像目擊了一個懸疑驚悚的命案現場，房門一打開時，大家都還帶著緊張的眼神，頻頻回頭看著那換成另一個人回到正在書寫的原初景象。房間裡的時間似乎已經被捕捉起來，存放在這個空間一直重複男女舞者換身的經歷，如同某個關於重複過著同一天的電影一般，「無限循環」的暗示下，觸發著「如果時間能重來，我會怎樣怎樣」的提問。所有人離開，門在你背後關上，眼前又回到舒服悠哉的走廊，兩位換上金黃色旗袍婀娜多姿的女舞者，依然無視於現場觀眾心底的五味雜陳，繼續舞動姿態，撩撥著人們的情緒，然後和前兩次一樣，「叮！」的一聲，大家陸續進入了下一個房間，也是各自的最後一間房間。

門一打開就可以看見第三個房間被大量從天花板垂吊下來、一條條的白色緞帶所充滿，你不禁慢下腳步端倪，這是可以進去的嗎？但看到有人雙手一撥往前走去，然後一個一個的人便沒入在白色緞帶林之中。你也跟著進去，卻發現身體被數十條緞帶包圍著，你的視線只剩下前面的緞帶，失去了方向感，雖然並非看不見，卻也像是盲了的一般，你只好把手伸得更長去探觸前方，此時的耳朵也變得靈敏，順著窸窣的人聲以及隱約的微光，你好像摸到了某個方形的洞口，看進去發現這是在客房中特別建造隔間牆圍出的小房間，小房間的三面都是鏡子，上面垂吊幾顆香黃燈泡，因為鏡面效果讓燈光及場景變得無限延伸，其實是很狹窄大概 2×4 米大的場地裡，有一位身著拘謹黑色長袍的男舞者端坐在白椅上，樂聲從神聖的氛圍逐漸加重糾結情緒的音感，你看著他背向觀眾、對著鏡子演出（從對向的鏡面看到舞者的正面和表情），他一隻手欲緊抓並控制另一隻騷動不安的手，你從洞口窺看舞者的演出，卻也發現對向的鏡面亦映照出另外

有好幾個洞的眼睛正看著焦躁不已的舞者（有種不舒服的感覺），你感受到男舞者的抑鬱與壓迫，好像有什麼從心底深處正要衝出來。

接著不安的手更加快速抖動，甚至改變了整個身體的動作與決心，接著在男音的和聲以及隱約穿插尖銳的聲響之中，那隻躁動的手更為激烈地脫去了男舞者的長袍及寬褲，幾近全裸，卸下了外表的武裝、掩飾或身分，舞蹈的表現也變得不一樣了，男舞者的手比出小鳥飛翔的動作，似乎獲得自由般的他，開始在小房間四周探觸及尋找，接著你發現他找到了某個出口而消失於黑暗中，但過沒一會兒，視線一轉，你竟發現他也在外面貼著隔間牆緩慢移動著，跟著大家一樣，向洞口窺看，可是小房間裡如今已無人存在，接著他望向大家的眼神像是在暗示著，你好奇地跟著男舞者移動步伐前進，豁然發現穿過白色緞帶林的前方有一扇落地窗，而自動窗簾不知道何時已經緩緩上升，室外的城市微光充滿室內，透過窗戶，可以看到外面一覽無

遺的景致,某種宇宙氛圍的音樂轉換了剛剛室內壓抑的情境,你看到外面廣大屋頂平台上有兩名身著近未來發光服裝的女舞者,在漆黑的場外舞蹈,呼應著夜晚幽微的月光,流星一般閃耀流動,你彷彿來到一個虛擬的想像世界,跳脫了在場的夢,注目著不在場的幻境。

戶外的舞者,慢慢消失於燈光暗下的夜色,而音樂漸漸收去,你轉身再穿過白色密林,回到明亮的走廊,房門關上又開啟,所有的舞者出場鞠躬謝幕,你與其他觀眾感動地為精彩演出喝采祝福。離去時,朋友和你興奮討論著不同顏色手腕帶所引導觀賞不同順序演出的異同感受,交換經歷各個夢境的獨自聯想。三個房間不管進入的是哪一間,依著流程,最後一定會來到窗外豁然開朗的景觀,而每一間孤立又獨特的夢卻是每晚重複九次,不同的觀賞順序連結成不同的感想,抱著不同的心情來到最終幕時,又觸動了每一位觀看者各有所思的心緒。你不禁想著:我的夢是哪種顏色?渲染了哪個空間的想像呢? ◉

《不・在場》舞蹈浸潤房間特定場域演出

2017 年 4 月 26-30 日(三~日)
18:00、19:30、21:00(每天三場、每場45分鐘)

台南老爺行旅 The Place Tainan 7F
(人數限制:27 人/場)

空間設計:古羅文君、曾啟庭
光雕影像:徐志銘
音樂創作:陳明澤
服裝造型搭配:黃稚揚
編舞:羅文瑾
創作及表演:何佳禹、林佳璇、羅文瑾、蘇微淳、楊舜名、劉詠晟(主要出場順序)

讓我們打開一間間心房，透視、窺視、凝視、注視
被意識或潛意識所主導或隱藏的現象或表象世界，
一起來思考在所處的時間與空間當下，我們所觸及
經驗到的人事物是否果真存在於當下。在場，是身
體實體狀態的在現場，抑或只是精神無形狀態的在
現場，眼見是否真的為憑……。

《不‧在場》舞蹈漫遊房間特定場域演出：台南老節行旅，2017，古羅文君攝

# Site I

# 走出經典型劇

特定空間舞蹈創作起源

十多年前，身為古城的台南市，民族舞或民間舞是最能符合當時所瀰漫的藝文氛圍，也是最受歡迎的，相對地，藝術形式與實驗性較強烈的現代舞作，則不易被公部門或民眾理解，稻草人舞團因此難以獲得來自官方較多的資源，或吸引更多的觀眾，也就缺乏寬裕的經費和票房收入，無法負擔表演場所的高額場租，於是，在當時我們的年度製作必需另尋場域，獨立進行。

場

▶ 還記得十多年前，稻草人舞團剛從傳統舞蹈社團轉型，風格走向正式定位為現代舞創作，我以行政總監暨演出製作人的角色，與藝術總監暨編舞家的妹妹羅文瑾開始共同經營舞團。當時，台南尚無專業設備且舞台頂部設置絲瓜棚的黑盒子（Black Box）實驗劇場，或針對舞蹈演出的小型劇場，大部分的人對於表演場域的認知仍停留在文化中心演藝廳、活動中心禮堂，或是戶外臨時搭設數百人座位以上的鏡框式表演舞台。

轉型後的稻草人舞團，算是剛成立的現代舞團，而身為古城的台南市，民族舞或民間舞是最能符合當時所瀰漫的藝文氛圍，也是最受歡迎的，相對地，藝術形式與實驗性較強烈的現代舞作，則不易被公部門或民眾理解，稻草人舞團因此難以獲得來自官方較多的資源，或吸引更多的觀眾，也就缺乏寬裕的經費和票房收入，無法負擔表演場所的高額場租，於是，在當時我們的年度製作必需另尋場域，獨立進行。有時與劇場界朋友合作，共同演出，有時

參與公部門文化活動的邀演或民間單位商演邀約，藉此爭取更多的演出機會，累積觀眾群，同時也可讓舞團持續營運。

我們帶著舞者團員在台南某些非典型劇場、甚至在不具表演功能的場地裡演出。其實當時大家只是單純地喜歡跳舞，並沒有顧慮太多，而願意嘗試在各種場域演出的可能，我們與舞者們都帶著一種年輕無畏的理想，大家為了創作，用身體去衝撞限制，用舞蹈去逐步開墾新領域。

回顧稻草人舞團轉型之初，從文瑾自美國完成學業歸國，約莫於 2003 年起所陸續發表的作品，創作思維以現代舞的實驗性為基礎，一開始便將年度製作的演出規模，定位在以百席左右為主的小劇場。

當時的台南，這類演出場地有位於忠義國小旁的友愛街、由天主教台南教區紀寒竹神父（Fr. Donald Glover, M.M.）所創辦的華燈藝術中心，亦即華燈劇場，以及台南市東區府連路和長榮路上住宅

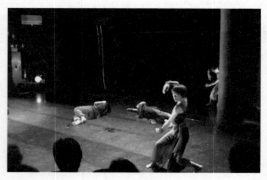

《舞俠傳—序章》，台南華燈藝術中心，2002，稻草人現代舞團提供

大樓裡的誠品書店台南店 B2 藝文空間，也就是誠品長榮 B2 劇場，如今，這兩個小劇場雖然早已永久關閉，但在 10 年前，可說是表演藝術在台南蓬勃發展，且是孕育現代舞蹈及當代戲劇作品的關鍵場域，意義獨特。

稻草人舞團幾個重要舞作也曾在這兩個場地演出過，例如羅文瑾的系列舞作《舞俠傳》，以及客席編舞家周書毅為稻草人舞團量身打造的《S》，兩者皆挑戰了舞蹈表演既有概念的空間使用方式。前者運用了華燈劇場教堂格局裡的凸出平台，文瑾因地制宜，不用特別搭台，讓舞者的動線攀上爬下有了上下層的視覺效果，或是反轉觀眾席位置，利用原本燈控區的二樓窗台，進行一段獨舞；而書毅則是在誠品長榮 B2 劇場內，將非方形而多角多面的牆壁貼滿報紙，藉此替代傳統表演舞台的黑幕或翼幕，其舞作的視覺空間感因而提升至饒富韻味的美學層次。

10 多年前的台南，由於現代舞作及小劇

### ● 黑盒子裡的絲瓜棚

劇場俗稱「絲瓜棚」其實是指場地上方的天花板使用「張力索式頂棚」裝置設備，由於密如織網的結構特色，可供燈光或舞台設計者發揮其創意，在任何位置懸吊佈景、燈具與影像設備，有別於鏡框式舞台上方設置吊桿的位置限制。在又被稱為黑盒子（Black Box）的實驗劇場中，整個天花板都是「絲瓜棚」的設置，讓舞蹈演出打破制式鏡框式舞台單一面向，並且可以多樣選擇調度表演舞台與觀眾席之間的關係。

場的戲劇如雨後春筍般出現，生氣蓬勃，華燈劇場與誠品長榮 B2 劇場的檔期因此供不應求，即使有檔期，也常不是預期中的理想時段，此外還有場租問題，稻草人舞團的年度製作一旦所申請到的補助有限時，便遭遇苦於沒有適合場地的難題。基於舞團營運之考量，我們發展出另一種有別於劇場精緻舞蹈的創作契機——參與文化藝術活動之邀演。

同樣約莫在 2003-2004 年間，稻草人舞

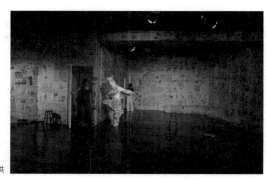

《S》，誠品書店台南店 B2 藝文空間，2007，稻草人現代舞團提供

團受財團法人台南市文化基金會之邀，參與「府城入口意象」表演藝術系列活動，由於該系列的活動地點多元，且多為戶外，我們演出的幾個地點因此別開生面，其中一場是在車水馬龍的圓環旁，舞者的背後是由成功大學建築系為原臺南州廳所修復的臺灣文學館，形成了天然而典雅的舞台背景，舞者們面向圓環，以肢體動作呼應著這座古蹟建築的裝飾風格與線條，而馬路彷彿是觀眾區，引來大批的機車族與路過民眾駐足觀看，交通一度阻塞停滯。

另一演出場地是在成功大學校區內、臺灣府城城桓小東門殘蹟前的草地廣場，那一場演出發生了一件令人印象深刻的事，我們的一位舞者正要一個轉身、向前奔走時，不慎絆倒，整個人撲倒在地，幸好那位舞者並未受傷，她起身拍拍衣褲無事般地繼續完成演出，觀眾也為舞者精采的呈現給予熱烈掌聲，倒是後來大家每次相聚回想起那段情節時，感情好的團員們總會笑鬧地虧那位舞者一番。

## 一切從腳下的地板開始

諸如上述活動邀約所演出的地點，現場會是什麼樣的地板或地面呢？此一問題是每次場勘作業時，首要提出並加以評估的，尤其是戶外演出，大部分舞團或舞蹈社都會針對地板規格而特別提出要求，如果主辦單位無法架高地面製作木地板舞台的話，基本上草地不列入考慮，因為地軟而不平，舞者常因凸起物或凹陷處而絆倒，若地面的材質是混凝土，也就是俗稱的水泥地，地面一定要加鋪黑膠地墊，以保護舞者的腳。

大部分活動型態的搭建式演出舞台，主辦單位習慣鋪上紅地毯，若是戶外場地且舞台上方又沒有頂棚，一旦下雨，地毯受潮甚至滲水，會變得很滑而沒有抓地力，反而比黑膠地墊更難以演出。此外，地毯還因清掃不易，大眾習慣穿鞋子上舞台，鞋底可能夾帶了訂書針、小鐵釘、細石粒甚至碎玻璃，無意間掉進了地毯的絨毛裡，這些隱藏的「兇器」，對赤腳演出的現代

到台南豆油間場勘時，舞者現場感受空間。曾翔則攝

舞者來說，極度危險。

黑膠地墊比地毯好一些，卻也有致命缺點，某些園區的戶外舞台由於是常設之故，需要經得起風吹雨淋，因此舞台地面往往不可能是木質地板，而多是水泥地再鋪上黑膠地墊，例如臺南文化中心假日廣場。黑膠地墊一旦經過太陽長時間照射，外加黑色格外吸熱，便會變得燒燙，即使穿上舞鞋，還是能感受到炎炎熱氣穿透而來，更別說現代舞的舞者們常常需要赤腳上台了。對舞者而言，白天在鋪了黑膠地墊的水泥地演出，可說是一場痛苦難耐的酷刑。

有鑑於此，原本堅持現代舞一定得要赤腳演出的觀念也逐漸調整，基於保護舞者，當我們身在所謂對舞者「不友善」的環境時，便必須根據不同材質的地板或地面，因地制宜，盡可能細心為舞者安排基本的保護措施。

而地面上的演出空間又需要什麼考量呢？

就大部分的舞蹈演出而言，舞台設計會儘量避免大型道具或佔據表演位置的佈景，為的是能騰出更大的範圍供舞者的身體盡情延伸躍高，展現體態的修長與動力。

十多年前，舞團在華燈劇場和誠品長榮B2劇場如此非專業規格的劇場裡演出，挑戰的是非完整表演空間的舞蹈動線編排，這兩個劇場其實都不是完整的方形黑盒子，前者還有樑柱的干擾，後者則是在可供展演的主要表演區之外，另有延伸到側邊的凸出空間。

相對於我們常會參考比較的台北國家戲劇院實驗劇場，這兩個場地縱使不具實驗劇場的專業規格，然而其不便阻隔和畸零多餘的缺點，反而刺激了編舞家對場域的各種狀態產生更多的意識和感知，進一步引發運用空間的創意與想像，這些巧思奇想的機會或許不是那麼直接連結創作、觸發靈感，卻能顛覆往往在面對「空」的劇場中會有的加法思維，因此一旦創作者明顯對空間型態有更深的感知，意識到空間的

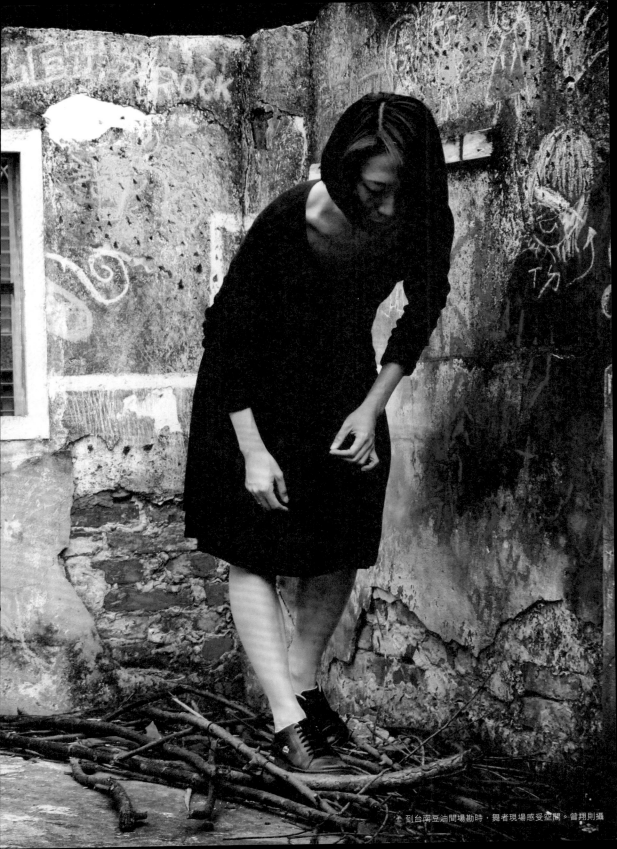

到台南豆油間場勘時，舞者現場感受空間。曾翔則攝

存在感來自各種建築元素與生活物件所架構出來時，創作思維也就另闢蹊徑，開啟了減、乘、除法的構想，促使編舞構思過程中，讓舞蹈的動作發展和動線編排有了不一樣的思考角度與實戰經驗。

## 一邊遊走一邊舞蹈

由於資金與資源有限、觀眾群尚未打開，縱使稻草人舞團有零星邀約演出案可以補貼營運費用，但製作一檔專業表演的現代舞劇場演出，仍是一個高成本的產出，場租即是一筆重要開銷。

2001 年秋冬，那個劇團於台南市大南門城搬演《孽女—安蒂岡妮》一劇，其跳脫劇場模式，將表演場域移至戶外的作法，獲得諸多肯定和讚揚，也激勵藝術總監羅文瑾有了在大南門城裡編排一齣完整舞作的想法。

文瑾回想起在美國邁阿密新世界藝術學院（New World School of the Arts）念書時期，老師於創作／即興課中所給的演出練習——以校門口為起點，經過街道然後再轉回學校的路線，由學生們各自選擇不同的景點發展舞蹈，舞者以一邊遊走一邊舞蹈的方式，引導觀賞者跟著舞蹈動線而移動，有時路人會主動參與，變成表演的一部分。這是文瑾首次接觸「Site-Specific Performance」此一表演概念，亦即特定空間舞蹈的演出形式。

1998 年回到台南的文瑾，數年後，從「甕城」大南門城為起點，實踐了「Site-Specific Performance」這種與在地環境關係密切的創作形式。當時的台南，或許正由於屈指可數的劇場及使用檔期亦有限，現代舞作尚未蓬勃，稻草人舞團反而有了許多挑戰多元形式空間的創作機會，踏入屬性各異的建築體與場域，以舞者精確而自由的身體，為舞蹈型態進行各種探觸與對話。

於特定空間舞蹈創作演出前，製作流程首要之務即是場勘，其過程所需的考量與思維，與典型劇場的場勘與技術會議相當不

到台南豆油間場勘時，舞者現場感受空間。曾翔則攝

同。的確，任何製作都必須先瞭解演出的環境，即便是具有專業規格的小劇場，如台北國家戲劇院實驗劇場、台中歌劇院小劇場和臺南文化中心原生劇場，此三個劇場的空間大小、絲瓜棚高度、休息室及表演者進出場動線，或是安排觀眾席位置的彈性，仍因建築體本身的設計而各有差異。

一般進劇場的場勘，必須瞭解該館現有的硬體設備，如燈光、音響、電力、舞台區大小、地板材質、天花板高度、懸吊系統，以及是否有側翼幕、天幕或黑幕等等之外，還需精確納入種種技術配備與項目等等的細節，才能對舞作演出的動線規劃、特殊舞台設計、音響需求，以及觀眾觀賞模式，嘗試推到最極端的期待去做編排和設計，讓觀眾能夠以最舒服、最專注的方式去享受一場專業、細緻且精湛的演出。

而選擇在特定空間演出舞蹈，場勘時雖然如同進劇場一般先做設備確認流程，必須瞭解現場的光源、聲音狀態或是播音設置的有無、電力、空間大小、地板材質等條

### ● Site-Specific Performance

「特定空間演出 Site-Specific Performance」是有別於非典型劇場的演出型態，於二次大戰後在歐美興起，演出內容往往針對某一特定場所的特質所發展而出，使得觀眾對該場所或空間有了格外的關注或特殊體驗。因此，特定空間或場所地點的獨特屬性，會是演出裡一個非常重要的創作概念出發點，而依據空間狀態的不同，也必定會打破所謂觀眾既定的觀看模式，甚至進一步影響到觀賞者的觀看位置和處境的獨特體驗。

到台南豆油間場勘時，舞者現場感受空間。曾翔則攝

件,甚至天花板及牆壁能否允許我們懸吊、黏貼或僅只能擺放演出所需的設置,以及觀賞位置、觀看方式與進出場動線等等,都是初期必須被關注、勾選的項目,然而,特定空間畢竟並非劇場,上述項目往往會遇到硬體設備全然不足的情況,這時如何找出因應之道與取代方案,或是犧牲一些做法,成了製作會議的討論重點。

除了硬體設施的技術面考量之外,面對即將演出的場域,更需針對該場域所處的地理位置,與周圍環境的關係,甚至生活在其中的人事物等,皆須以開放而全新的視角去觀察理解,找出該空間的外顯景象與內蘊現象的獨特性,將該場地所發生的人文面向融入創作,呈現在觀眾眼前的作品因而獨具一格,無可取代。

換言之,有別於劇場的特定空間,本身即具有明確性格,即便是一些型態相近的場域,例如建築設計使用了共通元素,卻因實際功能、規模大小之不同,而帶給人們不同的想像,以及多重且豐富的指涉意義,編舞者納入這些考量,可使創作更貼切該場域的特色,呼應其氛圍與內涵,因此,在舞蹈發生之前,走訪觀察與田野調查非常必要,編舞者還需以細膩的敏感度,感受空間與舞蹈生息與共的關係,並提升至藝術美學之境。

或許可以這麼說,在劇場內的演出,比較像是把創作完成的作品放進規模適合的劇場裡,而特定空間的演出,則是以該場域為發想起始,作為編創文本的核心,最後場域內部空間也會轉變為創作的一部分,可說是演出的角色之一。所以每一次從發想、排練到最終的呈現,每一個階段皆需一再進入特定空間探索、各種嘗試與發展動作,逐漸累積對該場域更為深刻的認識與感受,進而影響了每一次舞作編排的思維走向。

## 成為樹屋裡的一道光

2001 年 12 月至 2002 年 2 月間,文瑾首次獲選為安平樹屋駐村舞蹈藝術家,並

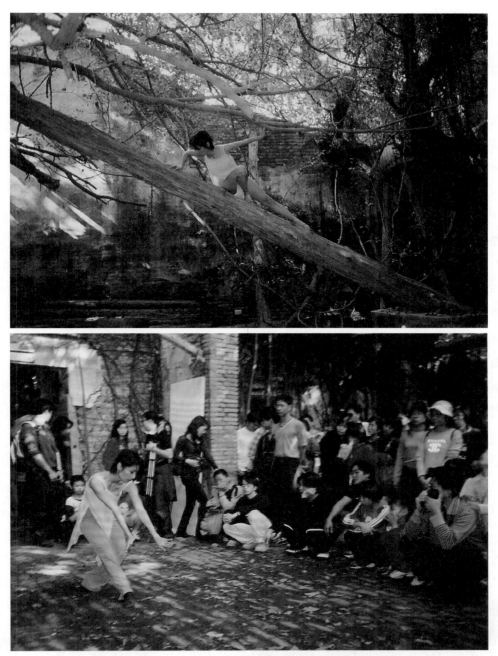

上／下：「2001 年台南安平藝術家進駐計畫」羅文瑾駐村作品《影》，台南安平樹屋，2002，羅文瑾提供

針對該場域發表創作。她說：「我覺得不該只是一場單純的舞蹈演出，因為場地本身就不適合一場完整的舞蹈。於是，我想著，既然其他藝術家都會在現場直接進行裝置藝術，那麼就讓我的舞蹈與他們的裝置藝術以及樹屋結合，以此作為創作的發展方向。」

於是，文瑾以身體的感知與直覺的反應，觸發出與現場環境相對應的舞蹈型態。她在安平樹屋駐村期間，發想過程與排練完全在樹屋裡完成。當時安平樹屋尚未整理改建，主屋中央有一棵斜倚的樹幹支撐著兩邊牆壁，演出前，文瑾已經爬到樹上準備。正式開場時，她隨著日本藝術家菅野英紀的現場聲音創作，從樹上緩緩往下移動，接著一邊舞動、一邊引導觀眾沿路遊走樹屋裡各個滿布根莖的房間，並在其他藝術家的裝置藝術作品前演出。如此的舞蹈動線與進程，絕非僅僅是在排練場裡就可以模擬演練的。

樹屋之中的文瑾，或步行或舞蹈，體態隨著起伏有致的空間而變化，身體順應現場的自然地形而舞，她成為樹屋裡的一道光線，隨著環境音和樂聲，烙印在層層密佈的每一道根莖牆面上，並翩然移向隨風搖擺的氣根簾邊，舞者拉長了樹影的形狀，體現時間於樹葉間的隱約閃爍。

若現場有突發狀況，便是文瑾即興的時候了，例如過程中有參觀者意外的干擾，或是貿然出現的野狗時，她順勢與之互看、對話，化為舞作的一部分。那一次的發表機會，使文瑾有了很不錯的演出經驗和感想。

稻草人舞團在特定空間的演出，並非每一次都是先有場地才有想法的，有時會不先特別設定主題，沒有堅持或刻意選擇哪一類型的場域，例如團員們在初期討論時，真的是比較隨興甚至隨緣的，諸如以下這類閒聊似的對話不勝枚舉：「今年來做個特定空間演出吧！」「好啊好啊，要去哪裡跳？」「我也不知道。」「嗯……南門城演過兩場了，還有別的類似地點嗎？」

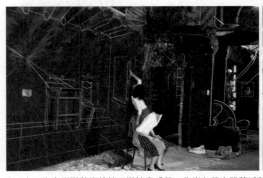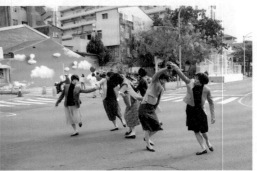

左／右：海安街道美術館第五期計畫「螢9作樂」螢光開幕派對演出，台南海安街道，2010，2011，海安街道美術館提供

「那要不要去老房子改造的藝文空間？」

對話雖然日常而輕鬆，卻也往往一念之間，觸發靈機，啟動了製作機制，於是大家相約去場勘，評估環境，一旦認為可行，便與相關單位洽詢行政所需，若順利，接著便是訂定排練時間表，這部分需要顧及舞者的空檔，還要與場地的擁有者協商，根據原本營業項目的工作或休息時段進行討論，當然更少不了行政部分，包括尋求贊助經費或申請補助，以及演出售票的票務等等。基本上，整個流程並未脫離進劇場演出的模式，只不過特定空間演出的狀況較多，常會衍生許多枝節和需要關照的細節，尤其合作對象是「非劇場人」時，溝通方式是需要大幅調整的。

稻草人舞團繼 2005-2006 年《府城舞蹈風情畫－南門城事件》戶外特定環境舞蹈演出之後，於 2009 年起，正式啟動《足in》特定空間舞蹈創作展演系列，陸續在台南市 InART Space 加力畫廊（2009）、高雄市豆皮文藝咖啡館（2009）、台南市文賢油漆工程行（2010）、台南市豆油間俱樂部（2010）、高雄市搗蛋藝術基地（2011）、台北市立美術館（2011）、台南安平樹屋（2011）、台南市 B.B. ART（2013）、台北當代藝術館（2013）等非劇場形式的場所中演出，甚至一度延伸至台南市海安路街道與安平運河上。

上述的演出，我們定義出「以每位參與者獨特的足印，共同踏進這個多元豐富的創作領域為開端，於特殊建築空間或環境裡，把各自的創意集體釋放出來，將潛藏在內心的創作語言，透過肢體及跨領域型式發聲，讓創作過程共同在這個空間裡發生，進而開發更多元且獨特的舞蹈藝術創作及表演型態」的創作核心概念，串連所有曾經舞蹈的特定空間場域，並因應各個場地的特色、屬性與氛圍，作為內部文本的醞釀發想，使得每一檔製作都展現出迥異的面貌與觀看感受，而舞蹈在各種不同的建物場域裡，藉由美學想像，更進一步反映出每一空間獨有的身體圖像。 ◉

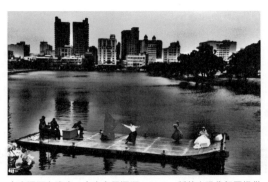

「美麗新世界—台南運河」演出，台南安平運河，2012，稻草人現代舞團提供

*Site I*

移

動 式

觀

看

南門城事件——戶外特定環境舞蹈演出

跳脫正規的劇場環境，觀眾一旦離開了舒適安逸的座席、如沐春風的空調，我們該如何讓觀眾走進非劇場形式的演出場域，欣賞表演藝術呢？於是，觀看的方式便成了製作重點及演出特色了。

的

經　驗

▶ 在台南，過去有段時期常會看到「處處皆劇場」的宣傳文案，如此以普羅大眾為訴求的口號，確實頗具文化感，然而，若問起大眾這麼一個問題：究竟什麼是「劇場」呢？大眾的理解與認知，恐怕與劇場真正的意涵有很大距離。

無庸置疑，劇場最簡單的定義是「觀看表演的場所」，然而，經過數千年歷史的演變、各時期文化理念的前仆後繼，尤其電影工業的出現，劇場的精神與內涵已經不只是「觀看表演的場所」所能一言蔽之。

劇場的建築外觀，無論是巴洛克風格抑或後現代主義，室內裝潢無論是金碧輝煌抑或內斂簡約，鏡框式舞台內的空間必然是空無黑暗，設計規格化，去除所有建築元素與年代符號，如此一來，大幕升起，燈光一亮，走上舞台的可以是希臘的伊底帕斯，也可以是丹麥的哈姆雷特，更可以是捉鬼降魔的鍾馗。

電影畫面出現狂風驟雨，令觀眾猶如身歷其境，然而在劇場裡，則藉由象徵元素與營造氣氛，讓觀眾相信台上的角色正經歷一場暴風雨，兩者的劇情都出現了暴風雨，前者的觀眾，因電影畫面而受到刺激性的接收，屬於被動的，後者由演出而引發觀眾自主的想像力，則是主動的，因此有時觀眾身在劇場裡所感受到的，會比去看電影更為深刻，這正是劇場的魅力之一，台上沒有暴風雨，觀眾卻能相信，劇場因而成了魔幻空間。

而發生於劇場內的舞蹈演出則更加純粹，活在觀眾面前的舞者，以整個身體與內在情感，一舉一動，或靜或舞，在在都牽動著觀眾的心思，進行著無言的交流。舞者投射的對象是現場觀眾，攝影機的鏡頭無法介入這種交流，因此鮮少有舞蹈作品會被改拍成電影，於是，面對劇場時，編舞家及創作群可以天馬行空的發揮想像力，然後經由排練過程逐一去蕪存菁，提煉出動人的舞作，舞者及演出者因而能夠在劇場裡，從空無的舞台所建立的情境中，釋放表演能量，因為對表演藝術的劇場模式

《南門城事件─戶外特定環境舞蹈演出》，
台南大南門城，2005，劉嘉欽攝

思維來說，劇場空間的本質正是接受、容納並展陳各類形式演出的作品，這也是劇場主要的特色與意義之所在。

## 讓觀眾跟著表演走

然而，當百家爭鳴的表演藝術團隊，勇於嘗試各種場域，轉變表演形式，「處處皆劇場」的概念開始落實時，也正代表著表演藝術意圖跳脫正規的劇場，走進日常生活空間，出現在我們身邊。此一作法並非前衛嶄新，因為無論是戲劇或舞蹈，追本溯源，皆起源自與民眾貼近的祭典儀式或遊戲，本來就是屬於戶外或是生活場域的，諸如公眾經常出沒的廣場，廟宇前的戲臺等等，即使是 21 世紀的今天，仍可見到不少的民間戲曲延續此一傳統。

時間流轉，戲劇或舞蹈的意義隨之轉變，演出場所亦不斷更新，與時精進，科技更是強化了劇場的魔法，台上的演出可以變幻萬千，台下的觀眾則可以舒適入坐，室外或許風雨交加，或許暑氣蒸騰，劇場內永遠是另一個世界。

那麼，跳脫正規的劇場環境，觀眾一旦離開了舒適安逸的座席、如沐春風的空調，我們該如何讓觀眾走進非劇場形式的演出場域，欣賞表演藝術呢？於是，觀看的方式便成了製作重點及演出特色了。

既然處處皆可以是劇場，這類走出專業劇場的演出之作，第一步要挑戰的重點就是觀眾席的位置，身在非典型劇場的空間，鏡框式舞台已被打破，觀賞區與舞台區的位置關係也不再是單純的面對面，這時，表演者該如何走位，讓不同地點的觀眾能夠清楚看到他們的肢體動作及表情眼神，編導如何在遷就走位限制的動線中，賦予意義，串連出符合整齣作品的文本概念，並引發觀眾的情感，產生共鳴呢？甚至更細節地考慮到，如果表演者因需要而發生的走位，不得不使觀眾的視角需要左右轉頭至 180 度，甚至必須整個人轉身時，編舞者能否藉由設計情節的走向或舞蹈的發展，使觀眾因觀看焦點的需要而自然地、

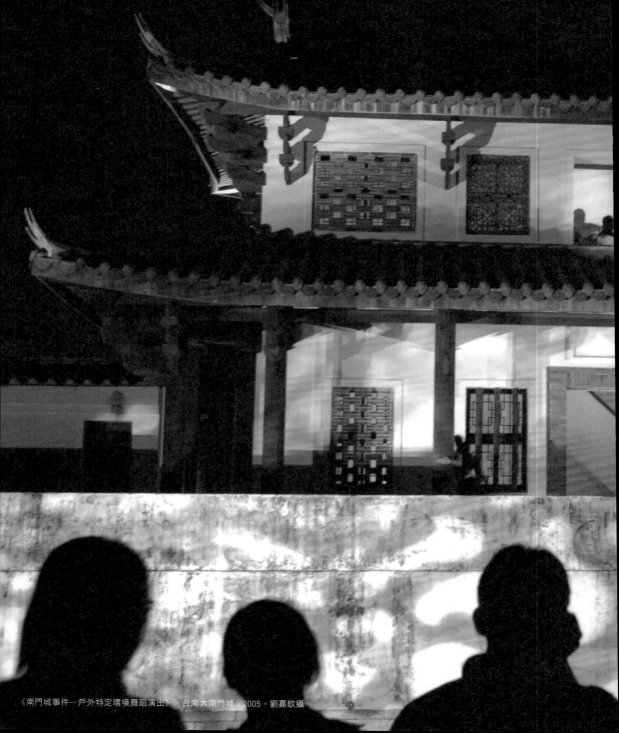

《南門城事件—戶外特定環境舞蹈演出》，台南大南門城，2005，劉嘉欽攝

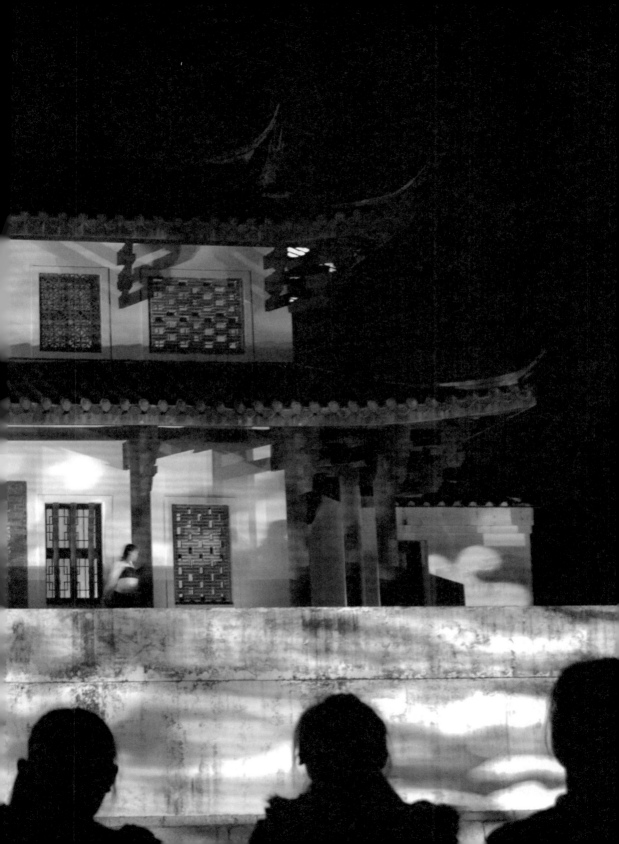

甚至不知不覺地轉頭或起身移動呢？

諸此種種的提問，其實正是稻草人舞團於 2005 年製作《南門城事件—戶外特定環境舞蹈演出》（以下簡稱《南門城事件》）時，首要思考的重點——讓觀眾移動式地欣賞表演。

台南大南門城的「甕城」，是台灣僅存的甕城，最初的功能是為了雙重防禦，亦即在原有的城牆外，再加蓋城門與城牆，兩城之間的緩衝地帶具有封閉性，這一點很適合轉化成同樣需要封閉性的劇場，尤其關起甕城的大門，便能區隔購票入場的觀眾與路過的遊客。此外，主城兩側城牆環狀延伸所圈出的地帶，幾乎無需再做任何調整，便能形成天然的觀眾區，當觀眾坐在其間的草地時，迎面而立的主城建築，儼然是渾然天成的舞台背景，散發著任何舞台設計都無法做到的古蹟之美、歷史紋理和文化意涵。

將古蹟場域演繹為戶外劇場，大南門城受到許多表演團體青睞，特別是在草地廣場

擺上座席，無論觀眾的視角朝向何處、演出類型為何，都是一場舒服且氣氛動人的觀賞經驗，除了偶爾會有的蚊蟲惱人。

選在大南門城演出的作品相當多，從傳統戲曲到當代戲劇，從民族舞到現代舞，戲劇中的悲歡與離合，舞姿裡的古典與前衛，都賦予了這座古蹟新的肌理，一個為爭戰所設的防禦之地，轉化成藝術文化的場域，古蹟因此也有了新的意義，不再只是供人憑弔歷史之用，也不再是類似博物館裡的展品。

## 以當代身體碰觸歷史古牆

古城台南保有諸多重要名勝古蹟，大南門城是其一，吸引遊客參訪，尋思古幽情，也是一般觀眾感受古老建築的文化氛圍，並觀看實景戲劇作品的戶外劇場。

定位轉型為現代舞的稻草人舞團，舞者們主要是透過自己的身體去實驗、探索多種肢體動作的可能性與美學，而當我們的演

《南門城事件—戶外特定環境舞蹈演出》，
台南大南門城，2005，劉嘉欽攝

出場地選定在大南門城時，該如何挑戰有別於熟悉的劇場空間，依據在地特質而發展出具有原創性的文本思維，以及突破性的舞蹈美學呢？

此一命題成為我們的發想起點，編舞的思考方向便不再只是以鏡框式舞台的概念，作為對大南門城「甕城」建築形式的回應，也不希望在這場域的演出，流於只是讓舞者們以優美的體態去描述或讚頌歷史悠久的古城牆，因此，我們的編舞、表演、創作群必須找出新的視角去觀看這座古蹟，以屬於我們這個世代的眼睛去看進整個歷史的時光疊影，並且用當代的身體去碰觸歷史牆面，感受在城牆斑駁背後所隱而不見的歲月。

正式演出前的排練與實驗過程中，文瑾和舞者們在不同景點試動作並突破舞者個人的動作慣性，在大南門城各處挑戰高難度的動作，嘗試了諸多技巧，免不了的驚險與挫敗，分不清的汗水與淚水，逐漸轉為令人眼睛一亮的演出，於是，舞蹈的身體

## ● 試動作／動作慣性

在編舞過程中，編舞者會提出舞作的概念或方向，讓舞者們從各種可能性去進行動作發展，依循舞作主題的切入，如日常生活動作或是空間特色，舞者會因為各自習舞經歷所累積的動作語彙，和對於該主題的個人想像，以及對於音樂聲響所引導出來的感受，直覺地先以身體動作表現出來，然後編舞者會在每一次的觀看中與舞者討論，逐一去調整符合編創內涵所需的動作屬性與舞蹈表現。

由於每一位舞者都會習慣性使用某些肢體部位表現，或是擅長某些動作而造成直接反應時的慣性動作，比如某位舞者擅長用右手去引導動作發展，很容易形成她個人的動作慣性，在舞蹈創作上來說，變成慣性會限制舞蹈的多重可能性，也會造成肌肉使用不平均而力量差距太大，容易受傷，所以身為編舞者的羅文瑾，常常會自己或讓舞者去挑戰不習慣的動作，藉此打破慣性，讓舞蹈變得更有機、更自由而豐富。對於非舞者而言，其實人的行為動作也會有慣性，若想要打破這類慣性動作，學習舞蹈是一個不錯的選項，對於協調性訓練也會有很好的效果。

《南門城事件—戶外特定環境舞蹈演出》，
台南大南門城，2005，劉嘉欽攝

與建築的空間產生了當代與歷史、藝術與古蹟的對話，迸出表演藝術的火花。如今回想起來，總是會為他們當時的勇敢和耐勞深感佩服，為之動容。

這次演出前的排練，除了艱辛之外，過程還必須在公眾面前進行，確實是完全不同於劇場經驗。在國外，許多劇場有專屬的劇團或舞團，有時排練過程可以直接在舞台上進行，但絕大部分仍是在排練場。台灣現有的劇場尚未出現類似的制度，因此所有的演出幾乎都是先在劇團或舞團自己的排練場中進行。

稻草人舞團的演出製作，若地點是在典型的劇場，那麼文瑾跟舞者們便會在舞團排練場地板上，依據事前場勘所得到的數據，用有顏色的電氣膠帶貼出即將演出的舞台範圍，或是標出走位中幾個關鍵性的定點，讓舞者在排練過程中，熟習動作與走位的同時，也拿捏了與環境的距離，如此經過六到九個月的排練時間，去蕪存菁之後的成果，便能直接移植到劇場的舞台

上，舞者們的身體感也比較容易立刻適應新的空間，尤其搭台的時間表相當緊迫，演出者必須盡快適應舞台現況，才能在台上有安全感，專注地融入表演，只是，進劇場之後，演出者真正能踏上舞台的機會有限，使用舞台的時間，絕大部分都排給了工作繁瑣、需要一再測試與調整的技術部門。

歐美多有檔期可達數個月的演出，但在台灣則難得如此，絕大部分的劇場演出檔期僅僅一週，正式演出排在週末，例如週五的晚間，週六可能有下午和晚上兩場，週日則為下午場，演出結束後，立刻進行拆台，當晚撤出劇場，因此從正式演出的時間往回推，那麼架設燈光、佈景、道具、測試音響等等的裝台工作，以及技術彩排、總彩排，全程就必須在四天內完成。

把進劇場的流程概念，套用在大南門城如此的環境也並非不可行，曾有幾個戲劇團體的製作，會將大南門城中央草地視為「劇場」來進行規劃，切分出觀眾區與

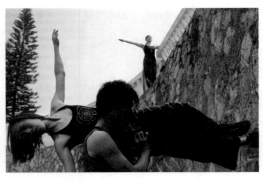

《南門城事件─戶外特定環境舞蹈演出》排練，
台南大南門城，2005，簡豪江攝

表演區，雖然有時會讓演出者突破兩區界線，貼近觀眾，例如那個劇團所製作、文瑾負責肢體創作並參與演出的《孽女－安蒂岡妮》，不過，整體而言，當時並沒有跳脫劇場演出的製作思維。

那麼，打破或跳脫約定俗成的製作思維又是什麼呢？《南門城事件》面對的挑戰之一是排練全程必須在公眾面前發生，也就是仍在發展醞釀的創作過程，完全暴露在現場的遊客或民眾眼前，有時還會被偷偷拍照，這時已經管不了舞作內容是否會因先暴雷破梗而影響票房，或是舞作版權及表演者肖像權考量，更顧不了編創發展過程中的難堪或挫敗被民眾直擊。

舞者嘗試與摸索過程中，對現場的空間採開放性的態度，不預先限定於某一區域，在大南門城的場域裡，無論是室內或戶外，每一處空間都有可能利用到，這成了另一挑戰，舞者的身體必須時時與形態各異的場域發生創意性的互動，更需擺脫動作慣性，對空間有更深一層的感知。

如果將劇場比喻是溫室，那麼來到這裡的舞者，便是離開溫室的花朵，必須在看似自由開放的環境裡，挑戰更多的變數，從現有的空間裡汲取養分，才能找到可以發揮的著力點，如花綻放。於是，以上兩個挑戰將舞者拉離開她們的舒適圈，來到所謂「不友善」的表演空間，在眾人面前去嘗試各種舞蹈動作，創作階段的失敗或成功，被外人一一看在眼裡，甚至還不時被隨意出入的遊客打擾或中斷排練。

舞者不僅需要克服心理上的壓力，更必須以身體直接承受環境的「不友善」，諸如烈日風沙、粗糙尖銳的岩壁磚牆、過硬的石板地或太軟的草地，甚至蚊蟲的侵擾或是動物禽鳥的排泄物和人為的垃圾等等，不難想見，這樣的排練過程相當艱辛刻苦，然而，正因為這些「自找麻煩」的挑戰，才能在藝術表現上有出人意表的突破，而這也是表演藝術的可貴之處。

舞者們在面對全新且陌生的環境時，除了累積更多元的表演實戰經驗，進一步關於

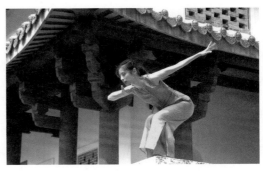

《南門城事件—戶外特定環境舞蹈演出》排練，
台南大南門城，2005，劉嘉欽攝

自己身體的察覺和感知的敏銳度,都是在這樣過程當中一一被激發出來。參與這次演出的舞者李佩珊事後回憶:「剛開始我覺得還蠻緊張的,可是我覺得那個感覺還蠻有趣的!還蠻喜歡的……你在跳舞整個感覺 fu 是不一樣的,跟進劇場、在一個閉密式的空間很不同,整個人會覺得雞皮疙瘩都起來了,我跳舞第一次有這種感覺。」對於一群年輕、勇敢、充滿理想的舞團團員們而言,她們認為創作就是要跳開常規,想像無限制。

為了糊口,平日需要工作的舞者們,只能利用週末或假日到大南門城現場排練,這時段也是遊客最多的時候。舞者們在草地上翻滾飛躍,在石階樓梯間探索肢體語彙,在二樓城牆廊道上嘗試各種技巧性的舞蹈動作,而她們的旁邊或多或少都會聚集一些民眾或遊客,有些人佇立認真觀看,有些人經過好奇頻頻回望,有些人則會默默快速走過,不打擾我們,某些人會主動詢問我們在做什麼,然後給予熱情溫暖的鼓勵,當然也不乏一些舉止行為「特別」的人士,

在靜謐悠然的午後,擾亂了一絲空氣的波紋,引得大家哭笑不得,留下深刻印象。

來來往往的人們,構成一幅幅交會的殘影軌跡,在事過境遷之後,為我們織就了難忘的排練風景。事過多年,偶爾回到大南門城,再看到依舊的景物,那些過往的印象在心底隨之觸動,回憶再次浮現腦海,自己也不禁會心一笑。

從無到有,從辛苦到成果,舞者猶如時間的光影,掠過了大南門城的草地、石階、城牆、廊道……針對這些不同場域最初編舞的發想,文瑾回憶道:「只要演出是在特定空間,我一定會先以觀眾的角度觀察現場,場勘後,開始想像觀眾的移動路線,以及該怎麼觀看,然後決定把可用的幾個地點告訴舞者,讓她們各自從中挑選比較適合的或是有感覺的,但我也保持開放,如果舞者們自己發現某個有趣的點是我沒看到的,也很好,可以納入選項,唯一的原則就是這個點要在我依據觀眾觀看方式所設定的路線裡。」

以現場環境的形式和特性為基礎，從觀眾觀看角度著眼，設定觀賞「路線」，然後由此發想舞作，成為舞團在製作特定空間舞蹈創作演出時，很重要的關鍵特色和規劃方向。

身為編舞者的羅文瑾，與當時參與演出創作的六位舞者李佩珊、左涵潔、方雅鈴、董桂汝、洪伊蕾、陳娟慧、詹秉翰，初期在大南門城場勘研究之後，大家討論並分析其建築構造，各自認領了幾個景點去創作。

「路線」的基本規劃為：利用大南門城外牆的大圓拱正門，作為觀眾進出場的管制，而進到城裡便能看到主城建築下的另一扇大門及拱型廊道，則作為演出的最後一幕場景，並且又能作為表演者退場的出口。外牆正門與主城建築下的大門倆倆對望，正好能讓演出的開場與結尾彼此呼應。接著沿著大南門城一般的觀光路線，進入城裡的觀眾，從右側樓梯登上城牆，沿著城牆平台廊道繞過主城一圈之後，再從原樓梯走下來，回到草地，然後再從原來的大門散場離開。

這樣自然形成的城牆風景和觀光動線，便直接成為編舞創作的初步觀賞路線安排，接著就是針對創作內容來決定演出的場景位置，以及解決如何引發觀眾移動、改變觀看區的問題。當時，這場名為《南門城事件—戶外特定環境舞蹈演出》的宣傳海報 DM，以及新聞稿裡，明確定義了演出特色：

**南門城為一碉堡連結圓形城牆之建築形式，演出當中觀眾將被舞者帶領到不同表演現場，觀賞不同場景的演出，觀眾將體驗到由上往下俯瞰或 360 度環視，或跟隨表演者腳步的方式觀看城牆內所發生的各種肢體展現。在不同的景點裡，觀者的視角將隨著舞蹈在城牆各角落穿梭，讓觀與被觀的人和古蹟一起融為一體。**

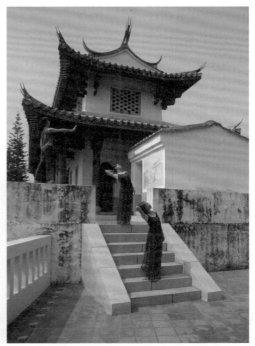

《南門城事件—戶外特定環境舞蹈演出》排練，
台南大南門城，2005，劉嘉欽攝

## 穿針引線的紅燈籠

《南門城事件》共有六段舞碼,而串連這六段舞碼的是編創的核心概念——古往今來時空交疊的想像。服裝設計方面,為了讓現代舞的肢體動作在這麼強烈的歷史建物氛圍裡被突顯出來,並且更強調舞蹈動作的線條、張力和能量,因此採取的是褲裝,搭配理性的黑白配色與幾何剪裁。

舞蹈的編創過程是一連串不斷「試動作」,逐步調整,然後為舞作的整體基礎定調,並且培養出舞者彼此之間的默契,以及舞者面對環境時,身體空間感的熟悉度。

特定空間場域的演出往往沒有劇場舞台所配備的翼幕(或側幕),可供演出者在幕的背後為上台前做準備,或是上台後的短暫退場休息時,能夠不被觀眾看見;也無法像在鏡框式舞台時,由於後舞台掛上黑幕或天幕,甚至佈景,演出者的專注力只需放在觀眾視線所及之處,不需要太過擔心背面的情況,甚至有機會背台時,還可

以讓自己有短暫整理心思的片刻。

而在大南門城裡,舞者們的前後左右是完全可以被看到的,因此,只要演出開始,舞者們便必須一直保持在「表演」的狀態,直到結束,即使中間有短暫的退場而不是觀眾的視線焦點,也由於一舉一動還是會被觀眾看到,所以仍被視為演出的一部分。

此外,舞者對演出的專注力,對環境的警覺性,也必須比在劇場高出很多,非常耗神。在劇場裡,演出者只需留意舞台上狀況,而特定空間裡的干擾變數不少,表演區內外隨時都可能發生或大或小的突發狀況,一方面,舞者必須如同在劇場內地投入演出,另一方面,還需留意周遭環境變化,有所警覺,並且即時應變,因此,一場演出下來,舞者所消耗的精神,不是一般人可想像的。

這次演出對舞者的挑戰,除了是在非劇場空間演出之外,還加上了觀眾觀看位置的「不設限」,這做法有別於常見的單一面向,也使現場觀眾們留下難忘的觀賞經

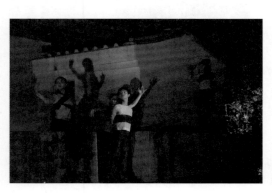

《南門城事件—戶外特定環境舞蹈演出》,
台南大南門城,2005,劉嘉欽攝

驗，某位觀眾便如此表示：「那時候告訴我們站在一個地點，可是好像沒有說要我們往哪裡看。所以你站在這一個地方時，突然發現這裡怎麼會有人。這是我第一次看這樣的演出，就是有一種很驚奇的感覺。」這次演出甚至在「古蹟活化」的發展討論中，激起些許注目的漣漪，當時台南市市刊稱之為「開啟了藝術表演探索古蹟無限可能的另一個里程碑」。

這種在當時首開先例規劃出觀眾移動式觀看的舞蹈演出形式，其實在創作過程來說，並非易事，編舞者必須一再琢磨看與被看的相對關係，因此也必須在排練過程中，暫時脫離演出者的思維，角色對調地扮演觀眾，以客觀的方式揣測觀眾可能的動向和觀賞思維，於是編舞者、舞者與工作人員不斷來回檢視演出流程，詳加討論，即便如此，仍難以十全十美，無法顧及每一位觀眾，並非人人都可以觀賞到舞作的全貌，文瑾坦言：「之前會考慮到說，比如觀眾多的時候，他們會想要站在哪裡？那邊會不會危險？等等的問題，但

是要想像 80 個人在場上的那個高度和擁擠度，是我一個人難以辦到的。」

縱使演出製作群做了許多的事前規劃、沙盤推演和排演準備，礙於場地的限制與觀眾動向的不可預測性，如何將舞蹈演出能夠完整地納入觀眾的視線，變成每一次進到不同特定空間創作展演時的獨有考驗。「在劇場裡，因為觀眾坐著，位置固定，比較容易確定大家可以看到什麼。可是在特定空間裡，往往也會因地制宜，善用空間，安排舞者的表演位置流動，那麼觀眾也必須跟著移動，或自主地想要走動，於是在不同的空間時，觀眾視線也要跟著改變，甚至身體要跟著動，這時候，難免會出現一些觀看死角。這個關鍵促使我們思考，舞者移動的過程中，到底要不要跳舞？或是我們怎麼去調整……因為我們不能讓他們在狹長的路上（只是）跟著我們走，我們要去想那個對位關係。」負責編舞的羅文瑾這麼說。

由於不設固定座席且沒有告知觀看方向，觀眾太過自由時反而容易無所適從，現場的從

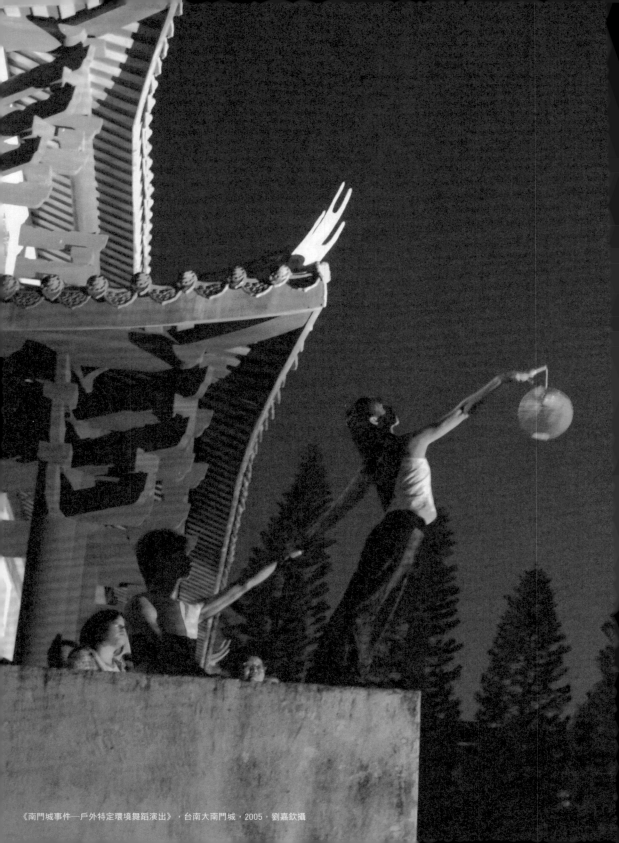

《南門城事件──戶外特定環境舞蹈演出》，台南大南門城，2005，劉嘉欽攝

眾效應也許會幫助集體觀眾將視線轉向同一目標，但有時也會被誤導到別的觀看點，甚至什麼都看不到。因此，舞蹈的路線不單只是因應創作內容的呈現，而是需設計出觀眾在 60 分鐘的追隨過程中，視線如何被導引至舞作本身概念所呈現的範圍裡。

cue 點的設定可根據音樂或聲響的某個點、燈光的變化或者舞者的特定動作，尤其是移動到下一個場景／舞碼時，cue 點格外重要，但如何能 cue 到觀眾呢？我們想出一個方法，利用明顯物件作為暗示──一只紅色燈籠，觀眾只要看到燈籠，就是意味著需要起身移動了，於是，藉由紅燈籠的穿針引線，發生在不同空間、各約 10 至 15 分鐘的六支舞碼，得以順利依序進展。

這個畫龍點睛的巧思讓演出整體感有所集中，並且可使觀眾行為發生在我們可以預期而能控制的範圍內。當然，我們還是保留了觀眾自主的彈性，所以如果觀眾不想近距離觀看舞者，不打算緊密地跟隨演出動線，而是留在某處，遠遠眺望著舞作所營造的整體情境：舞蹈、古蹟、其他觀眾、燈光、天然場景，這種來自觀眾主觀性的選擇，連帶也會改變了個人的觀賞經驗與感受。於是，每一位觀眾所體會到的演出

### ● 關於 cue 點

cue 是「暗示，提醒」的意思，cue 點大多是用在表演藝術時作為演出某個關鍵的節拍點、記憶點或切入點，以告知表演者和相關工作及技術人員，在演出當中何時上下道具、佈景，何時做燈光、影像、音樂音效的開關，以及表演者進出場或特殊過場安排的提示通知，通常會是舞台監督來掌控所有流程，我們稱之為 Call Cue，而進到劇場之後，從排練、彩排到正式演出過程，所有程序的進行都會以舞監的命令為主。

經驗和觸動的感受都將各自不同，每一場演出也因人群和現場的變化而造就出它獨一無二的靈光。

在特定空間演出，不僅是對演出者的挑戰，對觀眾的觀賞方式亦然，也挑戰著何謂「看到」完整舞作的思維概念。無疑的，大南門城演出的類全景觀點、身入其境的觀賞經驗，不僅帶給觀眾難忘的回憶，更使編舞創作有了嶄新的想像和可能性。《南門城事件》的經驗與心得，促使了稻草人舞團樂於對特定空間有更多的探索，進而促成了《足 in》系列的誕生，累積著空間遊走與舞蹈觀賞的互為影響與心得，延伸出更多創作面向的思考，以及執行面上的調整。 ◉

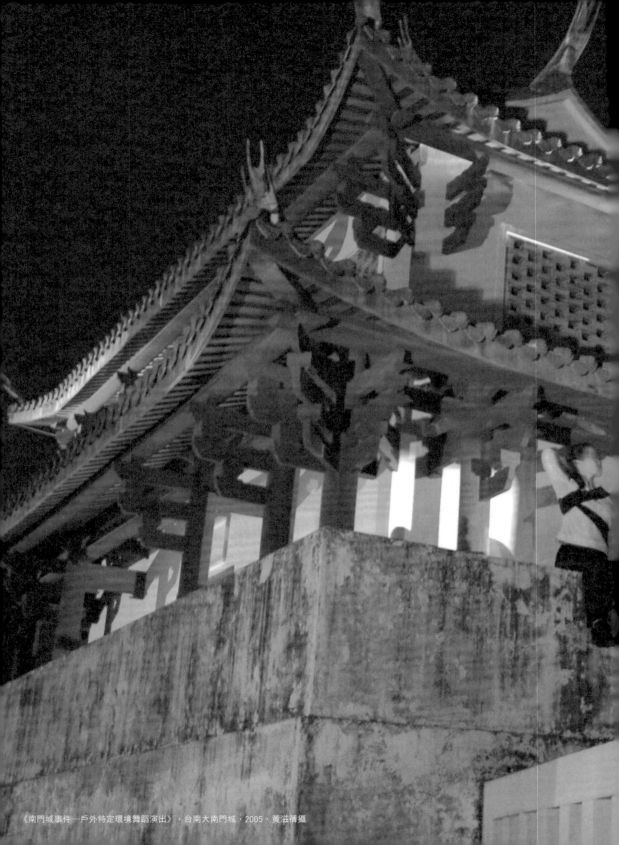

《南門城事件─戶外特定環境舞蹈演出》，台南大南門城，2005，黃滋霈攝

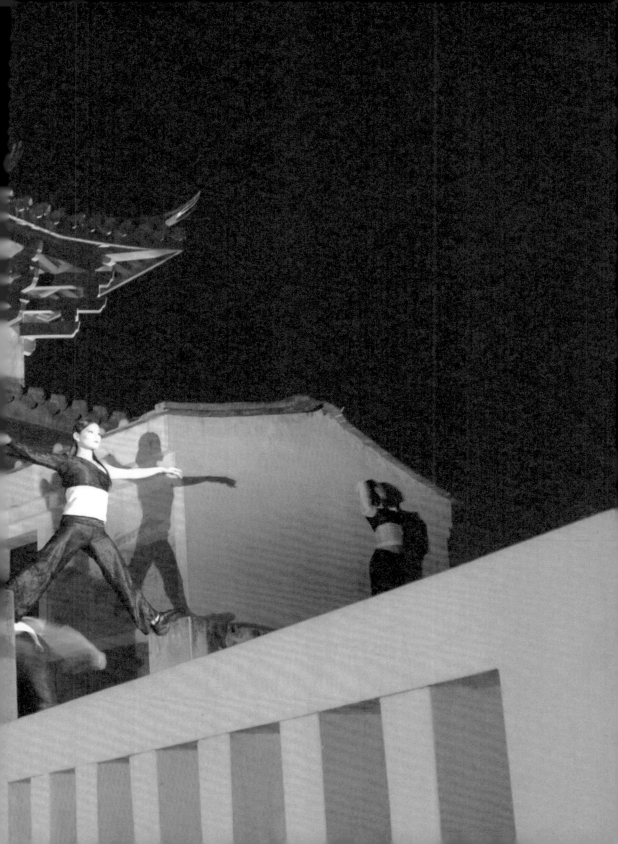

# *Site I*

無疑地，於特定空間演出的身體感是隨興而靈活的。當編舞者、舞者來到一個生活熟悉的空間場景，要完成一場當代舞的創作，在這之中，舞者可以藉由實際的東西去做身體上的呼應與對話，諸如真實的牆面階梯、確實存在的門窗、具有個性的櫥櫃桌椅，身體動作由於這些元素而有所限制，卻也因此帶出另一種充滿想像的動作質地，比如將儲藏間存放的功能屬性，內化為舞者藏匿自戀的幻想居所，而從廁所走出來的會是一個穿越時空的旅人，交錯樹屋的觀賞走廊變成傳遞記憶的輸送帶……

# 借力使力的表演幻象

## 舞蹈與建築空間元素

▶對於舞蹈演出而言，當下性的特質也讓它無法真正留下什麼，所以它的美和感動就在這裡，很難去保存在當下所看到的畫面與心情悸動，只能記憶在心底，縱使錄影拍照，演出就變成了另一個以影像特性為主的藝術作品，凝結成靜止而平面的意象，這樣的意象已經加入攝影師視角的框格，是另一種觀點的再現，而這單一面向的視覺觀看，某種程度也構成一種幻象，誠如華特班雅明（Walter Benjamin）於〈機械複製時代的藝術作品 迎向靈光消逝的年代〉一文所指出的：**劇場有一定的位置方向，只要站對了位置，表演就可產生幻象。**

同時擁有當下的靈光和單向觀賞的幻象，這是劇場演出走過長久歷史所演變而來的一個結論，其場所特性不在於藝術創作的美感而產生，而是退位給不同形式演出製作的幻象靈光，因為它要交由作品去說話，為此便有相應的規則和既定的印象。當表演者靈敏的身體感知對應到特定場域瀰漫貼近現實的空間感時，要如何將身體感知轉化為抽象的空間感，或者是，空間如何影響表演者的身體，使之展現出相對的回應？這兩者之間的交替運作又會是如何？

就演出場所而論，若劇場是一種重的凝聚性，那麼特定空間或許可說是輕的自由性，這兩者是截然對比的感受，前面曾提到的，劇場的演出形式會儘量減少舞台以外的資訊，台上因此能納入更多的可能性，但在特定空間的演出形式，則是在資訊很多的情況下，去呈現一個純粹的想法。舞者的身體感在非專業劇場的環境裡，基於資訊繁雜和限制，必須離開觀照自身的向內狀態，找尋對環境所需的呼應與對話的靈感，但所謂的觀照自身並非完全只感知自己，在劇場裡，表演者仍會意識到周遭狀態，只是那個身體感是在嚴謹設定好的情況之下，演出之中回歸成一種控制的、精準的、不能出錯的狀態。

無疑地，於特定空間演出的身體感是隨興而靈活的。當編舞者、舞者來到一個生活熟悉的空間場景，要完成一場當代舞的創作，在這之中，舞者可以藉由實際的東西去做身體上的呼應與對話，諸如真實的牆面階梯、確實存在的門窗、具有個性的櫥櫃桌椅，身體動作由於這些元素而有所限制，卻也因此帶出另一種充滿想像的動作質地，比如將儲藏間存放的功能屬性，內

化為舞者藏匿自戀的幻想居所，而從廁所走出來的會是一個穿越時空的旅人，交錯樹屋的觀賞走廊變成傳遞記憶的輸送帶⋯⋯這些充滿想像力，從身體感官真真實實的碰觸，回饋為靈感無限的空間「轉化」（transform），特定空間各有其不同的屬性和特質，一再刺激創作者的心靈情感，呈現出彈性多樣的舞蹈演出樣貌。羅文瑾曾在稻草人舞團《2010 足 in・豆油間—肢體介入特殊空間創作展演》之後的座談會中，提出了她的思維：

「我們人也是一個建築，因為這些東西都是互動的，我們有時候會應用身體來呈現這個空間的感覺，或者是建築體跟身體——我這個建築體所釋放出來，因為人還是有情感與理性兩種互動，所以我們可以是理性也可以是非理性，然後怎麼樣藉由我們的流動、這個空間建築體，跟著我們一起舞動的感覺，這是我們這次的感覺。」

雖然我身為製作總監，但有時以觀賞者的角度，再次回看過去稻草人舞團編舞家及舞者們在特定空間裡的演出，這些記憶裡的舞蹈片段在心底所沉澱琢磨的觀賞和思

海安街道美術館第五期計畫「螢 9 作樂」螢光開幕派對演出，
台南海安街道，2011，海安街道美術館提供

考的心得，加上小時候舞蹈班的經歷和五專室內設計、研究所空間文化課程的學習基底，讓我在觀賞演出時，總是會交織著關於身體與空間這兩者的思維去對照辯證，在此藉著以下這幾篇隨筆，跟大家分享關於舞蹈身體與建築空間的想像對話。

《足 in・豆油間—肢體介入特殊空間創作展演》，台南豆油間俱樂部，2010，曾翔則攝

# 巷弄

「巷弄」在城市空間裡是一種私密的存在，隱匿在各房舍樓寓之間，給了這些建築一個安全的距離，它交叉穿越於其中，是某種阻隔卻又是一條捷徑，拉近兩端位置的距離。它不寬，窄一點的大概只有一個人的肩寬（或側身之寬），鬆一點的約兩個人並排的寬度，再寬一點就變成街道了。它被夾在兩個建築體中間，不管望向前方、後方，或者向上看，視野被兩邊的牆壁框限成一道狹窄的畫面，因為空間範圍只能容許一、兩個人行經，而人的日常行為動作呼應著巷弄狹窄且深長屬性的觀感及體感，故多會以雙邊單向的方式，行就一道道直行穿越的線性軌跡。

舞蹈的身體該如何去表現那種狹長的空間？在豆油間俱樂部的演出有了這樣的嘗試，左涵潔與李佩珊一起在廢墟空間當中，找到建築體與建築體之間所產生縫隙而形成的巷弄，兩位舞者在其中挑戰往上線性的行為動作模組，一般來說，在巷弄裡舞蹈，對觀者而言會比較像是遠處與近處的分別，舞者從遙遠的彼方緩慢靠近，或者從觀者的位置逐漸遠離。以影像概念來說，這樣的表演會產生出景深的效果，和舞台空間設計的處理方式不太一樣，即便是鏡框式舞台，會因為舞台橫向的寬度比例，須特別設計佈景或影像、光影讓視覺上產生深遠狹長的景深效果。然而在巷弄間舞蹈的視覺感受上，除了舞者漸漸靠近或漸漸遠離的景深表現方式之外，這個視覺是否可以延展為由下而上，讓身體在巷弄裡不再侷促，而是發展出一種依附在兩邊牆的想像，身體不再是行為，而是成為一種形狀、一種輪廓？

藉由兩旁的壁面作為依靠、附著與施力點，舞者以雙手雙腳支撐或背頂腳推的方式，讓身體懸空於巷弄空間之中，形成猶如浮雕般的立面風景，這時的演出已不再是距離的變換，也不是遠近大小的視覺觀感，而是身體開始與巷弄產生關係，可以說是一種「身體（body）」延展，而這樣的延展具有兩層意義──兩個互不相關的建築體因身體而連結，兩位舞者彼此肢體之間的借力使力，人在巷弄裡的空間切割，以及人對建物推、撐、頂的力道使用，觀者看向巷底的風景，透過人的肢體把畫

面空間切成碎片，並且也感受到有機生命體與無機建築體兩者內蘊的力量流動。當視線範圍被侷限在直立狹長的畫面時，這樣的空間切割和力量流更顯專注且強烈，也正因為巷弄的「單」vs「獨」的氛圍，被「兩個人」vs「兩面牆」的構成所消彌，所有關於空間的侷限與孤立的氛圍由兩個身體佔滿了，卻又不是擁擠的意象，於是在巷弄形式的特定空間演出，消失了獨一的景觀屬性，純粹成為身體共構的結構畫面。

不過，特定空間舞蹈創作演出有時也需要考慮到巷弄的空間文本，前述提到的結構式編創展演，是模糊掉巷弄周遭複雜環境景觀的視覺感受，以及不同地區巷弄所獨具的場域氛圍或社區特色。藉著舞者位處在巷弄裡各點的景深變化，前後移動的動線，其實更著重在帶領觀者的視線去重新觀看這個空間，也重新體認並想像了習以為常的日常裡的非日常景觀，這樣的舞作有別於結構性的編排手法，以具感性的肢體流動引入了人的氣味與情感，使得觀賞過程像是化身為舞者或是與舞者一起沈浸在空間的文本想像裡。舞者除了遊走在巷弄中擾動其平靜的世界，並且藉由對兩側

《足 in‧豆油間—肢體介入特殊空間創作展演》，
台南豆油間俱樂部，2010，陳長志攝

建築的牆、窗、門戶、花盆等各種物件的碰觸、撫弄、搬移，甚至偶然經過的路人也帶入了演出互動當中，所有的一切都變得豐富而活潑，舞者的每一舉手投足都像是在訴說著巷弄裡各種各樣的故事，使得日日如常的風景，因舞蹈的進入而疊映記憶了一段難忘的異想畫面。

## 牆與柱

要構成一個屹立不搖的建築物，牆壁與樑柱絕對佔有相當重要的地位，然而對於舞蹈表演而言，卻是希望一個空間盡可能空曠寬敞，最好不要有牆壁與柱子的阻擋，否則往往對演出動線產生很大的影響，而且在觀賞時，也會造成視線受阻。

空間大小寬窄的體感，在人的周圍越是有明確的牆壁存在，越是會清楚地被感知意識到，於是動作上就會開始產生變化，若要大跳與奔跑，那麼就會預設一個安全煞車範圍，人與空間的限度隨即出現，自我保護的距離計算會在潛意識表現出來。

也有反向操作的動作行為，比如說特意衝撞與抵抗，或者借力使力，以及作用力與反作用力的各種動能運用，如此一來，牆壁不再成為阻撓，反而成為一種助力，可供舞者們撞擊出種種爆發點，採取各種或依附、或倚靠、或攀爬等等的動作表現，讓人可以短暫離開地板面，使演出發展出跳躍之外、另一層面的位置高度。

柱子則是另外一種情況。柱子矗立的位置與數量可以定義出空間，只要有兩根柱子，便容易讓人聯想到兩根柱子之間似乎有一面隱形的牆，而四根柱子就產生了一間房間的雛形。柱子有強烈的存在感，一根柱子即能將視覺焦點集中在它身上，密集的柱列陣中，會使空間分割成許多小空間，並形成一條條交錯的走道，眾多柱子塑造出來的景深感，造就某種神聖或震攝的力量。

若以一個人對單一柱子而言，人與柱子之間必需取得一種平衡，因為人的「動」會對比出柱子的「不動」，但又無法忽視其存在，於是演出的動線一定得避開它、繞過它、爬過它，或跳過，而無形的流動因柱子一分為二，繼而使視覺畫面切成兩半，要不就是讓自己跟柱子成為一體，發展出的動作是與柱子產生黏著或緊密關係，要不就是讓柱子變成舞台的分野，藉由它的視覺存在感與（讓人越過時）短暫消失錯覺，使舞蹈表演的段落被分邊、歸納，或被排列。

柱子就像是一個逗點，使得空間有了呼吸和節奏的設定，也讓人在有柱子的空間裡產生許多動線上的各種趣味創意。

上／下：《足 in‧發生體—特殊空間舞蹈創作展演》，台南加力畫廊，2009，王建揚攝

# 樓梯

建築元素中的「樓梯」在演出上是個有趣的題材與挑戰，不單單只是因為它可作為串接兩個空間的過渡與中介，而且還可引導著視覺的高度，並提供移動行為有了向上或向下的位置變化。之於舞蹈表演，樓梯絕對是個挑戰，不易掌握。因為它不是平面的，可站立的範圍其實很小，只要身體一個小小的拉長及延展，其中一隻腳便會處在懸空的狀態，等待身體重心的轉移，而藉著抬腿與舉腳，不知不覺中便改變了所處的空間維度。行為不是水平面的，卻也並非都是垂直面，經由不同形式的樓梯設計，行走樓梯除了上與下之外，還會形成一種迴旋式的動作組成。

所謂的迴旋式動作組成，大致可分為「S型迴旋」與「Z／N字型迴旋」，一般的樓梯都是 Z／N 字型，二者的簡單區分方式，主要以是否建構了具有緩衝之用的樓梯平台。關於樓梯的安全，建築法有一定的規範，從級高／深、梯級鼻端、樓梯形式、扶手欄杆、平台，或是轉折、踏面、底版高度等等，每一個細節的設計都依照人體工學數據，目的是希望人們安全便捷地從某一層移動到另外一層。不過，舞蹈面對這個項目的編創思考，編舞者與表演者關注的部分，絕對跟人體工學所想的完

全不一樣，她們嘗試一次跨越兩三級的階梯，大步越級的跨出，亦或省略剩下級數的階梯，從上一躍而下，階梯的級數引發著邏輯性編舞思維的靈感，但是藉此改變上下方空間位置的行動，讓編舞亦產生了更為動態畫面的趣味和起伏心情的感染。

如果說空間無邊無際的寬廣高深，會帶出舞蹈高度技巧性能量的極限美感，那麼諸多限制的空間狀態就會讓舞蹈朝向獨特創意的行為動態。肌肉在不同形式與屬性空間的各種使用，承載著身體能量的流動與運行，在樓梯的展演裡，舞蹈手法著重在腿部肌肉的收放與自在運作，但這並不是說在樓梯的演出只會著重在腳部的動作設計，其實並沒有，表演者視樓梯如平面舞台一般，充分表現出身體與空間融為一體的特色。

在樓梯這樣一個建築元素裡的舞蹈表演當中，因為它很難只停留在一個階梯的梯面上去做 5 分鐘以上的演出，即使是 1 分鐘也已經很不容易了，所以延伸這樣的空間限制，多層階梯的上下移動，藉著重複某些特有的動作，讓舞蹈的畫面變得繁複且重疊，它可以像鴨子划水般，藉由不斷舞動的腳部動作去維持上半身的優雅，或者層層疊疊在每一個階梯的變換姿勢，讓觀眾的視覺暫存，進而像動畫般衍伸成一連串的舞蹈演出，樓梯的編舞運用其實有著

許許多多的想像和嘗試。

若是用日常行為作為編舞的開始，上下樓梯的行為其實就可以是一串串流動的舞蹈，羅文瑾在 2011 年臺北市立美術館邀約演出場之中，利用了電扶梯上升段與下降段並置的場景畫面發展編舞，而同樣是上與下的位置變化，由於兩種不同移動方向並置的特色，使得觀者同時看到兩種身體行為的展現。這段舞作裡，右邊的舞者羅文瑾用一種悠然自在的姿態下樓，但其實電扶梯是往上的，為了維持在中間觀眾視線的位置，文瑾不斷的向下走下每一個階梯，然而因為電扶梯持續向上疊升，恰恰好消彌了上與下的時間及空間落差，在觀眾的眼中，他們看到的是一位舞者一直走著階梯卻一直下不到最底層的目的地，彷彿舞者維持在一個水平面走著，而她上半身則是著重表演一些手部的動作，但背景的電扶梯一直向上移動著，演出身體的動能固定在一個水平的畫面，然而視覺觀感卻是垂直的。

另外一邊電扶梯的舞者李佩珊又是不一樣的表現方式，她與文瑾是全然相反的。對照文瑾神情與動作上的悠哉，以及永遠都面向前方的方位，佩珊則是焦慮且急迫的不時的轉身來回，她所處的電扶梯是一直往下的，而佩珊必須對抗被帶著往下的情

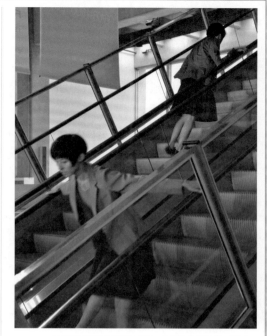

「TFAM 畫像劇表演」演出，台北市立美術館，2011，
稻草人現代舞團提供

勢，因為她得要維持在與文瑾一樣的視線水平上，對比向下去消弭往上，她的向上就像是抵禦向下的力量，這應該就是地心引力效應另一種層次的顯示。佩珊如果停下來，就會立即被電梯帶下去，所以不得不一直往上走，不管是快步走上階梯，亦或是奔跑、三步併作兩步向上移動，她花了許多的動力與能量去回到特定的視覺位置，而她的身體不像文瑾那樣的單一，佩珊會轉身、蹲下、跑上，她甚至需要兩隻手抓著扶手，因為她對抗機械動力向下牽引的普遍原理，所做的舞蹈動作困難度都相對是比較耗費精力和技巧能力。

# 門與窗

劇場演出中,若是需要門與窗,其實是放在舞台設計項目裡被製作出來,通常會連帶著牆面一起出現在舞台上,設計出構成視覺畫面室內外的區分。舞蹈節目很少會特意在劇場舞台上製作門窗,這是基於動作展現之於空間區隔或行為限制的影響因素。所以利用門窗塑造室內外情境感的設定,多用於戲劇類演出,除了空間功能上的運用之外,做為某種心理層面的隱喻象徵,門與窗可以詮釋和演繹作品內容的真實面或抽象面。

進到了實體建築的室內空間,各種屬性區域的對內或對外聯繫與開口就是門與窗,單扇門約寬 90× 高 210 公分,容許一人進出,一幅窗則是有兩扇窗片,離地 90 公分,一般大小約為寬 150× 高 120 公分,這個高度與大小,可供一個人站在窗前,手能自然垂下扶著窗台,當打開一邊的窗子,或倚或靠著觀賞外面的風景,感受戶外天空拂來的微風,以及室外世界傳來的各種聲響。依據這些人們一般身高及行為數據所平均出來的人體工學尺寸,是建築或室內工程的普遍規範。舞蹈來到了生活的空間,首先面對的就是由牆面組成的空間區隔當中,以門或窗來開啟創作想像的各種可能。

由於這種關於出與入、內與外的空間元素,讓舞蹈的動態有了一種異質世界(或異鄉人/過客)介入與離去的象徵與發想,比如《2011 足 in 安平樹屋－肢體介入特殊空間創作展演》第一首舞作,文瑾藉著一個小窗口——觀眾看進去/舞者看出來——的互相對望作為引導介質,去感受時代場景相異的情境塑造,經由那扇小窗,觀眾即便明知道大家都身在同一個現場,卻好像觀看著那個窗口會穿越至截然不同世界的想像。而同年舞團則特別到高雄師範大學跨領域藝術研究所當時經營的搗蛋藝術基地演出,用一扇玻璃門與實體鋼門所形成的狹窄空間,讓纖瘦的舞者許惠婷處在裡面演出,因為雙層門和兩者不同材質的特色,創作出一種人被框限在長方形玻璃箱的活標本意象,營造出密閉空間看似美麗封存卻又詭異幽禁的氛圍與樣態。

作為空間進出的開口,門與窗會帶引人們的想像到不同的時空與世界,而「開」與「關」的行為亦塑造出舞蹈動作的各種發想、嘗試與轉換,門與窗的數量、大小和位置,令表演者的動線有了更豐富的流向,而門與窗的多重疊合或不合常理的奇特設置時,又會使舞作表演有了截然特異於過往的驚艷展現,這是舞蹈進入到特定空間時,最為有趣且有機地引發靈感的一種生活習以為常、卻異想不斷的建築元素。

左：《足 in・搗蛋藝術基地—肢體介入特殊空間舞蹈創作展演》，高雄生日公園生命之屋，2011，甘志雨攝
右：「美國科羅拉多學院交換計畫」羅文瑾駐村作品《房間》，台北國際藝術村，2008，台北國際藝術村提供

## 畸零空間

室內設計最常有的挑戰是難以規劃的畸零空間，比如樓梯之下、格局不方正的夾角處、樑柱交會之間的空間等，有些設計師會直接將它封起來，或者改造成儲藏室、收納櫥櫃等。就編舞家或舞者而言，面對一個特別形式或使用目的特殊的畸零空間，會激發出許多動作上的想像，不管是因為框成一個三角形空間讓人不由得屈身、後仰或彎腰，甚至更讓舞者想像頭腳倒置的維度轉換，都使得身體與空間關係在運動（movement）結構上，有了打破慣性的動作編創發展。

當然，如《足in · 發生體》，2009年於台南市加力畫廊演出之中，文瑾將樓梯間儲藏室打開，轉化成一個異想空間；或者在高雄搗蛋藝術基地的演出時，其室內有個以夾板封起來的畸零空間，因為設備電氣箱的需求，該隔間牆面開了幾道小門，讓舞者左涵潔與李佩珊玩起了類似躲貓貓遊戲，觀眾只能看到她們身體的某些部位，如頭、腳分離，畫面彷彿具有切割魔術的趣味。這些空間上的無用或不實用狀態，引發舞蹈創作者更多的想法，賦予空間跳脫原本日常屬性的制式與忽視，表現出自由、幽默與玩興的創造性事件，以及故事性的巧妙呈現。

在建築設計的想像裡，空間的概念多是以圖像及數據的觀點來做考量，「人」在建築或室內設計圖裡只是一個等比例的對照，缺少了實際的感知和體會很難做得出充滿人性溫暖的建築。實際施工經驗是一種訓練方式，但是能否加入感性的、創意的身體感知上的體驗？舞蹈乍看似乎歸屬於劇場裡的一種虛擬世界的想像，但是當舞蹈進入一般熟知的空間裡，身體與之的對話實驗，其實某種程度會提醒一些什麼，不僅僅只是關於空間大小、寬窄、高低的呼應，更多的是當舞者身體碰觸到充滿青苔的牆面、屋頂破洞陽光映射下的光影閃爍，舞者和觀眾共同走過的足跡、以及巷子口雙人舞的互動，引起觀眾心裡對過往回憶的緬懷……這些難以實體化的感知介入，才真真正正地影響著人們的心，也唯有舞蹈真實地發生在身邊熟悉的空間裡，某種神話才會消卻，令人開始深刻地重新認識身體。 👁

《足 in・搗蛋藝術基地─肢體介入特殊空間舞蹈創作展演》，高雄生日公園生命之屋，2011，甘志雨攝

Site II

足 in 生

發

體

舞蹈對應日常空間

# 的誕生

在此所論述的古蹟，是指最初基於營造目的或功能，因而左右了建築體的造型或內部空間的這一類古蹟，例如攻防之用的碉堡，或是廟宇、祠堂，諸如延平郡王祠、孔廟等，這類古蹟本身無論外顯或內蘊的文本，其實已經相當飽滿，建築體本身已經說得很明白了，環境也已經說完了，再添加什麼都有點刻意，抑或是流於成錦上添花的妝點罷了。那麼，還有其他什麼類型的空間可以讓舞蹈進駐，多方嘗試，有所探索呢？

▶ 對稻草人舞團而言，2008 年是一個影響全面進而轉換思維、產生進程的轉淚點。那一年，舞團再次獲得文建會（現為文化部）扶植演藝團隊計畫的肯定，使得經營基礎更加穩定，以及激勵我們繼續堅持在台南發展現代舞的理念，除此之外，更因為獲得國藝會「表演藝術‧追求卓越」專案——周書毅與羅文瑾共同編舞的《月亮上的人—安徒生》，歷經演出形式和執行過程的洗禮，逐漸累積出堅強的體質，具有挑戰各種規模與各類空間型式的製作能力。

此外，由於文瑾入選台北國際藝術村出國計畫，擔任科羅拉多大學戲劇舞蹈系駐校藝術家而出訪美國三個月。回國後在藝術村四樓飲冰室發表駐村作品《房間》，這是文瑾將美國期間獨自在房間的各種感觸心得，轉化為利用空間屬性發展身體動作的演出，從原有的劇場演出思維，回歸到身邊熟悉事物的觸動。於是在舞團的製作會議裡，大家重新回顧過去的製作經歷，並思考進一步發展《房間》的可能性。

稻草人舞團先前在大南門城的演出，是一個不錯且難忘的經驗，但是某種程度已經被觀光化的古蹟，能帶給人們的感動其實是有限的。在此所論述的古蹟，是指最初基於營造目的或功能，因而左右了建築體的造型或內部空間這一類的古蹟，例如攻防之用的碉堡，或是廟宇、祠堂，諸如延平郡王祠、孔廟等，這類古蹟本身無論外顯或內蘊的文本，其實已經相當飽滿，建築體本身已經說得很明白了，環境也已經說完了，再添加什麼都有點刻意，或是流於成錦上添花的妝點罷了。那麼，還有其他什麼類型的空間可以讓舞蹈進駐，多方嘗試，有所探索呢？

稻草人舞團為了將特定空間舞蹈演出製作做一個明確的定義，不再回到處處皆劇場或活化古蹟的浮面觀光思維，接下來該如何發想的創作概念，成了很重要的關鍵。

## 空間裡的人

經歷美國駐村經驗並返台發表〈房間〉之

「美國科羅拉多學院交換計畫」羅文瑾駐村作品
《房間》，台北國際藝術村，2008，陳長志攝

後，文瑾重省過去，有所沈澱，她說：「後來我覺得那一檔《南門城事件》）做得不是很透徹，我覺得應該要拉回來，不能忽略在那個場所或環境裡活動的『人』，也就是要把真真實實、實際運用空間的人納入創作。所以接下來我所選擇的場地、表演的形態，都是希望由於人的介入而變得不一樣，不再是因為看了這個古蹟所衍生出的那些虛擬想像，而是基於身處在這個場域，由於『人』這個個體所觸發出來的具體意義。」

由於文瑾對於特定空間舞蹈演出的概念有所轉變，舞團在討論過程裡，還靈機一動舉辦了創意思考會議，大家腦力激盪，探究特定空間的意涵，以及空間之於舞蹈（身體）的意義等等，最後決定以舞者的腳踏入特定場所，作為整體概念的起點，「足 in」一詞於焉誕生。

「足 in」，除了諧音上可聯想到足印之外，足也指出了舞者的腳，而 in 則是取自「踏入」的英文「Step in」。舞者的腳

● 關於作品《房間》
───────────

藝術總監羅文瑾於 2008 年假台北國際藝術村頂樓飲冰室，發表駐村作品《房間》。她與當時舞團團員李佩珊、左涵潔、孫佳瑩一起共同創作，在頂樓突出建物小小空間裡，在只有兩張大桌子的上面與底下，和嵌在牆壁的壁櫃當中，文瑾和舞者們以肢體探索日常空間的奇趣，以及運用旋轉門的動態和大片玻璃去設計舞蹈的流轉與移動，這些編舞的想法都延續或轉換成為隔年舞團踏進台南 InART Space 加力畫廊發表《足 in‧發生體》、甚至是文瑾後來的作品《鑰匙人‧the Keyman》舞作動作發展的基礎。

是承載著所有演出最關鍵的表現基礎，歷經長期的辛苦訓練，非常需要好好保護，所以，一旦這雙腳踏進的場域是非劇場的特定場所時，訓練就會變成了鍛鍊，甚至是磨難，因此踏入特定場所與該空間發生關係的「足 in」，代表著一種不畏險阻，勇於接受各種挑戰的象徵。「足 in」與「足印」的諧音，也意味了舞蹈在該空間所烙印下的藝術印記，並可延伸為在現場觀眾

「美國科羅拉多學院交換計畫」羅文瑾駐村作品
《房間》，台北國際藝術村，2008，陳長志攝

心中留下的舞蹈印記。

「發生體」指的是當代表演藝術形式中的 Happening 概念，創作不僅僅在某個日常場域發生而形成藝術結晶體，也接受當下演出時所遇到各種事件發生（happening）的牽動、影響與碰撞的靈感交會，於是，定調出《足 in · 發生體》的主題名稱，並且進一步對特定空間舞蹈演出製作提出確切的創作論述——

**將舞蹈創作的足跡深入特殊的建築場所或環境裡，並結合多元的表演型式與媒材，打破一般制式化舞蹈創作及表演的舞台框架與型態，賦予該空間新的面貌，藉此發展出多元豐富的舞蹈創作與表演新契機。**

一旦新的創作走向定調，尋找讓舞蹈進入的新場域也更加容易，因為可行的選項變得更多。自 2009 年起，《足 in · 發生體》以舞蹈的足跡，陸續進入台南市 InART Space 加力畫廊、高雄豆皮文藝咖啡館、台南市豆油間俱樂部、高雄搗蛋藝術基

地、台南市安平樹屋等屬性各異、氛圍不同的場地，也在進行這些演出的期間，獲得了如《表演藝術雜誌》的評論與觀察，以及台新藝術基金會提名的鼓勵和肯定，諸此種種，都讓舞團更加堅定此一系列的製作概念，以人為出發點，讓人的介入使空間變得不一樣，藉此去探究舞蹈身體與各個空間的互相對話與創作實驗。

《足 in · 發生體》首次發表的場域是在 InART Space 加力畫廊、高雄豆皮文藝咖啡館，以其原有場地特性為基礎，除了延續《南門城事件》移動式觀賞的路線為主要的創作走向，更因為進入到私人營運的場所裡，不能以劇場思維硬生生的套入，比如燈光、音響、道具等設備，必須優先思考空間本身的狀態，再去衡量演出所需要的設備與材料，而無論因演出所添增的設備為何，都必須讓該場所「隨時」可以恢復原狀（回歸原本日常功能），通俗地說，有點像是「船過水無痕」，然而，這其實類似於藝術概念中的「介入」（intervention）——舞團進駐到某個場所

《足 in · 發生體—特殊空間舞蹈創作展演》，
台南加力畫廊，2009，王建揚攝

裡，有了短暫的停留，展演了一場身體與空間的當代舞蹈表演，與這個空間以及身處在這裡的人，激盪出一些波動，然後，舞團離開了，這個場所又回到其本身原先的功能，繼續它的生活，可是對於曾經在當下參與演出的人們或觀眾，內心則留下對於該空間的另一層想像，日常印象疊合了舞作畫面的共鳴，使得該場所對當時的在場者產生了獨特的意義。這使我們對於轉化「關於世界和生活幻象」的劇場思維更加有信心，在確切的執行面也更有心得。

「如果要做特定空間，本來就不應該把那個空間變成劇場，這樣就違背本意，而是應該要透過這個空間本身的狀態，呈現出另外一個面貌或是意義上的轉化，但就是不能把它變成是一個劇場，所以也要捨棄能造就劇場效果的設備，比如說我們不會架設那麼多專業的燈具，你也不會有TRUSS（舞台用桁架），不會有……」參與演出的舞者左涵潔說到這裡，笑了出來，「基本上不會有一些特殊的燈光，甚至可能連燈光的顏色，都儘量讓它屬於比

### ● 世界和生活幻象

奧伯特·A·詹斯頓（Albert. A. Johnstone）在書中將他欲將探討的舞蹈現象，針對舞台所帶出來的特定環境和氛圍，以劇場舞蹈領域做深論限定的描述說明：「當人們面對舞台時，呈現於眼前的並不是舞蹈設計者，甚至不是參與表演的舞者，而是作為完整作品的舞蹈，及其由動作符號和藝術形象所提供的那一部份關於世界和生活的幻象」。 詳見奧伯特·A·詹斯頓之作《現代西方藝術美學文選－舞蹈美學卷》，黃麒、葉蓉譯。

較自然的狀態。」

捨棄專業用燈，盡可能就地取材，彈性運用居家燈具，再加點創意，就成了演出用燈，現場的家具或陳設亦然，直接用來當演出道具。由於日常場所很少會裝設大型喇叭做全場音效，若演出時需要播放音樂，往往就用攜帶式 CD Player 或充電式移動音響，現場由舞者和工作人員親自按play 鍵操控，連可和手機連線的藍牙喇叭也會有派上用場的時候。至於燈控部分，

《足 in‧發生體─特殊空間舞蹈創作展演》，
台南加力畫廊，2009，王建揚攝

《足 in．發生體—特殊空間舞蹈創作展演》，台南加力畫廊，2009，王建揚攝

常常就是舞監或工作人員，甚至是舞者設計在演出橋段一部分自己按下燈光開關，讓所有的流程都是非常日常且自然發生。

這些技術上的配備與動作，並不表示演出是「克難」或「一切從簡」，而是完成更重要的命題——因應空間現有的狀況與條件所發生的一場舞蹈、一段呈現，呼應之前所說的發生體 Happening 概念，換言之，這類的演出作品一旦脫離所發生的空間，也就失去了母體，意義不再等同。

而之於觀眾呢？不妨以《足 in・發生體》在台南市 InART Space 加力畫廊（後文簡稱加力畫廊）的演出作為說明。2007 年開設在台南市友愛街的加力畫廊是兩棟狹長型四層傳統街屋打通並修整的藝廊，也是負責人杜昭賢數個老屋改造成前衛當代藝術展場的成就之一。由於是兩棟建築物打通，所以造就了某些畸零空間，及自然隔成的天井空間。在這場地演出後，觀眾林宜靜說：「因為是舞者在帶領那個氛圍給我們的，就像我們從樓上往樓下在看，俯看那一段穿裙子的演出，我就覺得好美哦……散場之後才到這裡的人，就不可能看到，當時的氛圍也消失了，頂多只能根據別人的轉述去想像。可是如果是和我一樣看過演出的人，每次回到那個現場，就會想到當時的情況，然後我趴在欄杆往下看時，彷彿也看到了回憶裡的畫面再度出現，路過的旁人當然不會知道我趴在那裡是在看什麼。」

觀眾由於見證了在那個場所裡發生的一場演出，其空間的意義便不再僅限於原本的認識，還附加了現場「Happening」當下的共同體驗，以及「Happening」過後的私密情感。

## 看不到的畫面也是一種畫面

首次於《南門城事件》嘗試移動式觀賞動線，其中比較有問題的是在城牆上的長廊，這一段舞碼由演出者一邊舞蹈一邊移動，觀眾也隨觀看而跟著前進，雖然是所謂的移動式觀賞，還是會規畫觀眾停留在

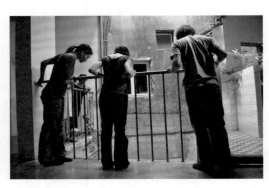

《足 in・發生體——特殊空間舞蹈創作展演》排練，
台南加力畫廊，2009，王建揚攝

每一個特定區域來觀賞舞蹈,只有在連接到下一段舞碼時,觀眾才會跟著工作人員或舞者的導引,轉移到下一個場地,而最難控制的就是觀眾與舞者同步移動時的狀態。參與《南門城事件》的舞者左涵潔說:「你沒辦法預料觀眾什麼時候會有脫序的行為,或是觀眾站在一個跟我們就是不對的位置,因為我們還是會設定所謂比較好的觀賞角度嘛!」有了此一經驗,於加力畫廊的演出,原則上儘量避免此一狀況,而把動線流程規劃得更加緊密。

早期老公寓改裝而成的 InART Space 加力畫廊,屋內基本結構與格局當初是為了因應居家所興建,雖然修整成藝文空間而打通牆面,拓展空間的開放度,不過,諸如隔間牆、結構柱或樓梯區這類結構無法改變的狹窄空間裡,呈現舞作時,就會發生觀眾與舞者的距離過近,以及空間能容納觀眾人數過少的問題。

《足 in ‧ 發生體》所進駐的特定場所,室內坪數約在 30-50 坪之間,進場的觀眾若達 50 位就算是飽和了,加上演出場次有限,當然無法顧及票房數字與收益的考量,並且基於表演形式的特殊性,無法設置固定觀眾席次,明確規範觀賞位置,而且觀眾往往都是站著觀看,身高的差異或所站位置的前後,難免會影響視角,產生了觀眾看到了多少?是否看得清楚?等等的問題。幸好,來到這類場域的觀眾,通常會自行解決問題,調整視角。

曾有觀眾回饋說:「應該是不至於完全沒看到,因為你還是會找一個角落,在聚滿觀眾的旁邊等候然後順勢插進去觀看。畢竟我整場看下來,幾乎都有看到啊,就算在某個地方可能沒有看到全部,或是只看到左邊或右邊,有時候就會墊一下腳尖、移一下角度,畢竟還是看得到的,我覺得是個人問題吧。」只是,面對這種特殊場域的演出,並非所有的觀眾都願意調整心態,其中還是有些人免不了有買票進場就應該什麼都看得清楚的觀念,因此有人會提出強烈質疑,甚至當下對演出工作人員埋怨。

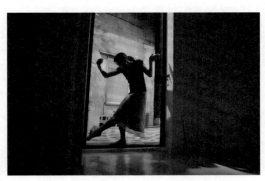

《足 in ‧ 發生體—特殊空間舞蹈創作展演》,
台南加力畫廊,2009,王建揚攝

《足 in·發生體─特殊空間舞蹈創作展演》，台南加力畫廊，2009，王建揚攝

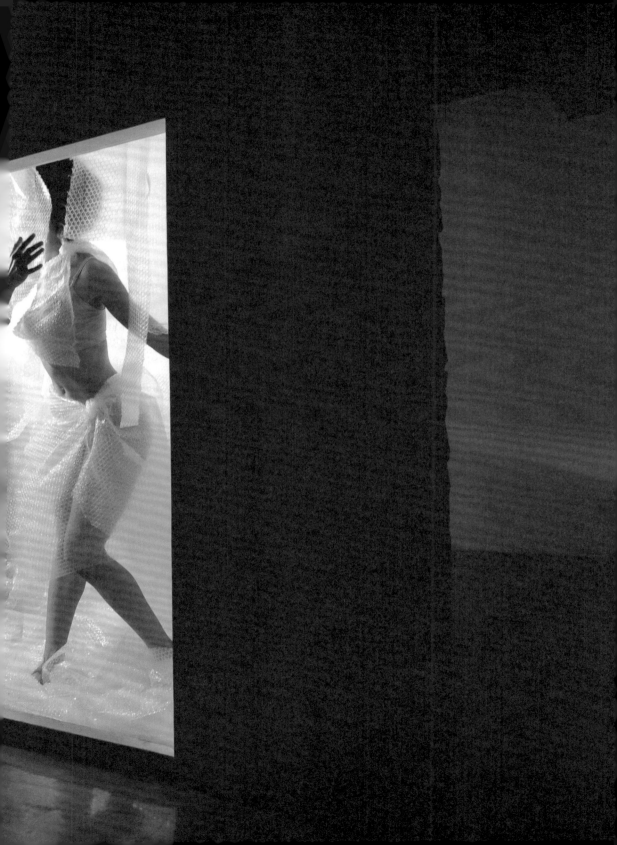

另一方面，演出場次有限的《足 in · 發生體》，吸引而來的觀眾人數往往超過預設，有些是長期 follow 舞團的忠實觀眾，例如每一場都來看的，或是熟悉我們過去演出形式的，他們會敏感地嗅到舞者即將移動至另一表演區，接著就會追舞追得很積極，緊跟著舞者的動向而看得盡興。當時令我們感動的是，某位觀眾在舞團官方部落格裡，留言發表他觀賞演出後的感想——

**當然在樓梯轉角的場景，因為場地狹窄觀眾人數又多，所以有的時候部份觀眾完全無法看到舞者，這時我會改變以前觀賞的習慣，嘗試看著其他觀眾專注的臉面神情，用想像的方式，去揣摩舞者大概的表演方式，因為看不到舞者的畫面——也是一種畫面。雖然現在 H1N1 流感陰影籠罩，人與人之間都會保持距離以策安全，但在欣賞舞蹈的同時，每位觀眾緊緊挨坐一起，彼此都可以感受到旁邊人的呼吸氣息，那一刻彷彿 H1N1 早已不復存在，這也是從未有過的一種觀眾互動吧！**

這位觀眾的獨到觀點，點出了觀賞作品不再只是眼睛專屬，其實身體的感知經由進入某個場域氛圍所觸發，而引起了對周遭生活的重新觀察與思考，而這也呼應了文瑾把創作發想回歸到人與空間的初衷。

觀眾透過發生在現場的舞者引領，並經由觀看舞作的逐步進程中，必然也會無法忽略地將目光帶到所處的環境，甚至有意識或無意識地，跟著調整自己的所在位置或移動路線。因此，可以這麼說，發生在特定空間裡的演出，並非只是舞者與空間的對話，連帶地，觀眾也透過目光的轉移或身體的移動，參與此一對話的關係，甚至可從中獲得該場域以外的觸發，連結到對社會現象的關注，傾聽現場之外的聲音。

## 空間的新生命

將限制轉化為風格，是創作魅力之所在。如前所述，加力畫廊的建築結構是早期老公寓的型式，格局上會有一些不可變動的隔間牆、結構柱或樓梯區等，如此的限

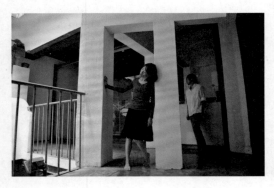

《足 in · 發生體—特殊空間舞蹈創作展演》，
台南加力畫廊，2009，王建揚攝

制，對於進到該空間的編舞者和舞者而言，反而是發展文本的重要基礎，以此出發，去連結文本概念與動作發展，藉由各個元素的組構特色，觸動創作者自身的情感與經驗。例如加力畫廊的一樓中間有根結構柱，具有電影切割畫面的效果，於是我當時嘗試編導的舞作以〈雙重〉為名，讓羅文瑾和孫佳瑩這兩位舞者，隔著柱子，各據一邊，而其實兩名舞者的空間是相通的，觀眾視角卻因為柱子的緣故，會有她們被分隔兩邊的錯視感。這段舞碼利用觀眾視線中所出現的柱子，轉譯為畫面切割，舞碼文本因而可以呈現出一個人的腦子裡，存在兩種人格，形成彼此對應卻又拉扯的關係。

這個舞作段落，再次說明在特定空間演出的發想過程，與在典型劇場舞台上呈現的創作，基礎點是如何的不同。典型劇場中，舞作的發想往往先於舞台設計，比如編舞者希望呈現一個人內在具有兩種性格的拉扯與對應，舞台設計者便根據此一詮釋進行發想，在空曠的舞台上建構出看似區隔、實際互通聲息的佈景設計。簡言

之，劇場內的演出，是先有作品，再搬上舞台，而在特定空間的演出，則是先有空間，再讓作品發生。

於是，以實際場所的屬性而發想為文本敘事，也成了羅文瑾編創舞作的關鍵。從玻璃門外、二樓走道房間、吧台、儲藏室、紫色展覽間，一個又一個空間的轉換，串連出一段又一段的舞碼，敘述著關於人內心世界的孤獨、隔絕，或夢迴想念的幻影，不同時間線性交會的無奈空虛，以及私密世界裡對異質空間的想像，還有用身體去測量距離的動作，隱喻兩人的距離，藉此提出對兩人關係的質疑。

另一個動人的片段是舞者孫佳瑩，運用通往三樓的樓梯間所發展出的一段舞碼，以處在狹窄空間的身體，連結洞的意象，來來回回地撞擊兩邊牆壁，試圖找到出路，狀態驚恐而焦慮，而樓梯盡頭透著的天光，象徵著即使身處洞穴，終究仍會看見一絲光明，這段舞碼是對莫拉克颱風罹難者的致意之作。

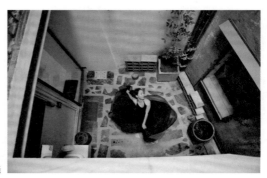

《足 in · 發生體─特殊空間舞蹈創作展演》，
台南加力畫廊，2009，王建揚攝

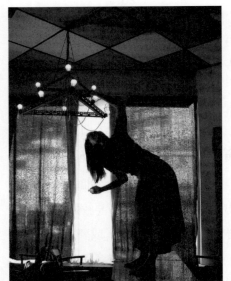

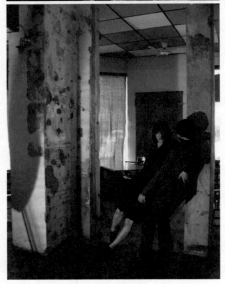

上／下：《足 in · 發生體─特殊空間舞蹈創作展演》，
高雄豆皮文藝咖啡館，2009，稻草人現代舞團提供

《足 in · 發生體》在加力畫廊的五場演出，於 8 月結束後，接著 12 月來到高雄豆皮文藝咖啡館演出兩場，延續關於空間文本結構的創作發展，儘管加力畫廊的建築體本身與格局是公寓屬性，但終究定位為當代藝術展覽場，是一個可容納各種想像的白盒子。相對地，豆皮文藝咖啡館的功能明確而實際，因此留白的空間不多，桌椅、吧檯等佔據了大部分空間，而咖啡館也是人來人往的地方，因此編舞的發想，便從桌椅、吧檯為想像的起點，探討人與人之間的關係，作為敘述觀點的主軸。

高雄豆皮文藝咖啡館的二樓，原本就設定為藝文展演，除了餐飲區之外，場地中央留有一區空地是供視覺藝術展覽或行為表演使用，而聯通一、二樓的樓梯，類似加力畫廊的樓梯，因此有幾段在加力畫廊演出的舞碼，也移植到了豆皮文藝咖啡館，例如文瑾在充滿角度的方形空間做身體測量的〈距離〉。

雖然這次演出同樣是由好幾段舞碼串連而

成，不過，觀眾的移動路線卻大大不同於在加力畫廊的演出。豆皮文藝咖啡館沒有觀眾需要上下樓梯大量移動的問題，因為它是一個四周角落一覽無遺的場所，雖然也有柱子遮擋，但沒有像加力畫廊從一樓到二樓的過程當中，有許多建築死角，若站不到特定的位置就會看不到舞者。

文瑾在豆皮文藝咖啡館演完之後的座談，提到兩檔製作想法的不同，加力畫廊是個從樓下到樓上、迂迴向上的動線，而豆皮文藝咖啡館是 360 度的旋轉動線，前者是觀賞者登上了樓梯、經過走廊、駐足天台邊體驗了一整棟樓的情境，後者則是觀眾像是圓心，只需轉個身或稍微移動腳步，等到觀眾的身體轉了一圈後，演出也到尾聲。不同的觀賞身體，不同的感知過程，而在其中穿針引線的舞蹈，藉此描繪出不同體會與聯想。

**一個空間可以蘊含著許多過往人所遺留下來的故事與經歷，他們的身影與記憶都存留在這個空間的骨架裡，人的介入讓這個空間充滿生氣，舞蹈創作及表演者用手足肢體、全**身的感官與性靈，重新賦予這些空間的新生命，織就出不同的空間記憶與歷程！

在南部，白盒子展覽場或複合式餐飲店面，有許多是老屋舊宅的再利用，重新裝修之後，一方面符合新的場域功能，另一方面也保留了歲月的肌理與歷史脈絡，帶有濃厚的人文藝術氣息，這也增加了藝術發生的多種可能。

舞蹈踏進了非劇場空間的日常環境裡，創作進入建築物原本曾有的生活屬性所引發靈感的觸動點，進而使舞蹈成為人們感受該空間的想像依據，觀眾在現場所觀看到的不只是舞者們的演出，更是藝術近在咫尺的一種牽動，當舞者就在眼前或是從某處經過身邊時，都使原本習以為常的環境產生了另一層次的魔幻想像，不管是人生故事、社會議題、內心探索等等，因為這一類的空間使得舞蹈更貼近人們，而人們流動的觀賞過程裡，在回憶與當下的跳轉印象之中，再現了內在共鳴與感動的詩意。 ◉

# 從發生

舞蹈對應日常空間

為 介

轉 入

就這一次製作演出而論，《足 in》系列的概念有了轉變，如果說《2009
足 in·發生體》的概念，如同搖動一杯水使之產生漣漪般的「發生
Happening」，那麼《2010 足 in·豆油間》則是類似在一杯水裡加了
水彩顏料，經由攪動使之產生變化的「介入 Intervention」，兩杯水的
本質都沒有改變，兩者的晃動也都只是暫時的狀態，只是前者不帶走
什麼也不留下什麼，而後者使水產生了變異，有了新的意義。

▶ 稻草人舞團在經歷了台南加力畫廊、高雄豆皮文藝咖啡館兩檔特定空間舞蹈創作之後,大家都對這樣的演出型態感到興致盎然,觀眾反應也相當熱烈,所以邁向 2010 年時,稻草人舞團決定繼續發展此一系列,並列入有別於典型劇場形式之外的另一年度製作計劃,而且發掘的有趣地點主要位於南部,探究那些特定場域豐富意涵的潛力,以及可能發展出的創意。

由於先前幾次與特定場所經營者的合作經驗相當不錯,主因在於他們都是藝術領域的工作者,雙方就藝術面向的溝通較為容易,對於實驗創新的態度也更具彈性,因此行政流程的協商與所需條件的配合,進行得頗為順遂,創作過程會遇到困難的機率也隨之降低。

於是,基於這樣的前提,舞團面對下一次製作,首先想到了建築構造相當特殊的「文賢油漆工程行」,其著名的藝術改建行動,使得這個建築體本身外觀與內部各個房間的配置,相當具有實驗意味:外露的鋼構架、裝設在外的棧道樓梯、延伸的屋頂平台和廊道,如此佈局特別、層次多元的空間,對編舞者來說,可以刺激更多的發想與嘗試。

然而,當舞團實際場勘時,隨即發現這樣的場所其實是無法使用,如前所述,層次多元且相當具有實驗意味的場域,可引發諸多藝術想像,確實吸引我們進行《足 in》此一系列,可是,我們也無法忽略一個現實問題:若要顧及觀眾的視角,那麼文賢油漆工程行的空間架構會形成雙重問題:有許多地方會造成觀看死角,以及不利於觀眾集體移動。

## 充滿意外的開端

我們的製作演出畢竟是針對觀眾的,因此除了表演者立場之外,也必須要以同等的重量去思考觀賞者的感受。而在與場地經營者林煌迪老師商討此一關鍵時,他也認為這個場地其實不太適合《足 in》系列的演出,卻也立刻提議了另一個場地的可

《足 in‧豆油間—肢體介入特殊空間創作展演》觀眾進場,
台南豆油間俱樂部,2010,陳長志攝

能。當時他「剛好」承接廢棄醬油釀造廠的重整案，亦即日後的「豆油間俱樂部」，那原本是二、三十年前台南市東區一個著名的釀製醬油廠房，後來因故閒置，成了荒棄之地，當時台南開始有許多老屋重生的計劃，具有建築背景的林煌迪老師，便是在這樣的機緣下，接下改造再利用的計劃，並預計經營為「文賢油漆工程行」的延伸展覽活動場地，作為藝術家進駐創作、住宿、座談與相關藝文活動，然而在2010年時，這座荒棄的醬油廠會有什麼樣的重整改建與發展，尚未有清楚的構思畫面，因此與林煌迪老師洽談的時間點，「剛好」變成了《足 in・豆油間》演出製作充滿意外的開端。

資深團員左涵潔回憶說：「其實這個場域有一點顛覆我們想做特定空間演出的初衷，豆油間是個比較特別的例子，那時候它裡面什麼都沒有，剛好是處在進行重建的關鍵點上，而這個重建計劃是與建築系的學生合作，而我們又剛好想要去豆油間演出，就這樣因緣際會地，有點像是搭上

### ● 豆油間俱樂部

「豆油間」原為廢棄長達十年的醬油製廠，成大建築系兼任教師林煌迪與社區多年互動，獲居民首肯出借。適逢建築系「建築設計」課程所需，學生以《非舞台 non-stage》為主題創作，並與稻草人舞蹈團合作，使學生有機會應用理論。

後來進一步轉變成展覽的腹地，以「豆油間俱樂部」之名，由新生代藝術團體「豆擠咖」經營運作，陸續在該地發表各項展覽、講座等活動，但後來因故，該團體解散，居民也收回「豆油間」，並拆除廢墟屋舍，把另一棟水泥建物改成餐飲店。

了這班車，等於是建築系學生的作品意外地變成了我們發展舞蹈的開端。」

《足 in・豆油間》演出製作過程有太多的跨領域探討，有別不同以往的實驗性嘗試，從最初進入一個廢墟般的醬油工廠開始，這個空間和相關參與的人，所有的一切皆因這個製作的介入而有了某種程度意義上的改變，過去整個演出製作都還圍

《足 in・豆油間—肢體介入特殊空間創作展演》，
台南豆油間俱樂部，2010，陳長志攝

繞在舞蹈或表演藝術領域的思維框架中，而這次經驗則是因為不同領域的人參與，彼此互相碰撞、討論和摸索，為舞團創作群、成大建築系師生們，甚至也為觀眾帶來了很不一樣的經驗和感觸，可說是令人難忘。

除了林煌迪老師，其他參與的師生們其實對舞蹈並非十分熟悉，只是課程的緣故，藉此計劃「剛好」與舞蹈開始產生連結，並且還要為舞者製作出真正可以演出的平台。諸此種種，不僅僅是學生們毫無頭緒，對舞團而言也是一種挑戰，以往都會有一個實際的建築空間或舞台，有其屬性和特色，例如以古蹟為定位的大南門城所具有的民族性、現代低調的加力畫廊所具有的展覽性、老屋改造的豆皮文藝咖啡館所具有的溫度與故事性，舞者們都可以藉由對空間的感知而產生種種創意想像，發展出相互呼應的動作和演出。可是這一次所面對的豆油間，是從廢棄荒蕪要進入重生前的狀態，型態上尚未確切具體，可說是百廢待舉。

這麼一棟廢墟的房舍——豆油間，雖然原本的身分是頗具歷史背景的醬油工廠，但這些歷史遺痕必須被整理出來，破掉的要補，毀損的要修，以及不合時宜的需要改頭換面，但又必須盡可能不違背其歷史脈絡，因此，整理重建的計劃交給成大建築系，由傅朝卿、薛丞倫、黃若珣、鄭敏聰、何欣怡、曾凱儀、林煌迪七位老師帶領102級的大一學生，藉此在建築設計課程中列入《非舞台 non-stage》計劃，然後以豆油間俱樂部為基地，設計製作出相對應的空間規劃，以及接下來稻草人舞團要使用演出的舞台需求，然後才實際施工，過程中需要所有相關團體的參與。因此，在成大建築系學生沒有完成作品之前，豆油間俱樂部到底會變成什麼具體模樣，大家即使有所想像，也難以確定最終會有哪些變數影響了結果，在這種不確定感之下，編舞者和舞者們是難以著手進行編舞創作、發展動作，更不用說是要排練工作了。

參與改建計劃的成大建築系老師薛丞倫

《足 in·豆油間—肢體介入特殊空間創作展演》，
台南豆油間俱樂部，2010，陳長志攝

說：「其實在大一上學期開學前，上下學期的進度已經規劃得差不多了，這規劃是在開學的半年前，所有的設計老師們——約有六七位——必須一起討論，當時就決定下學期的課程內容會有個舞台設計，只不過還沒確定題目。等到上學期結束的寒假期間，正好要決定舞台設計題目時，林煌迪老師提到了稻草人舞團和他接觸，於是老師們就評估是否可能與課程結合，實際做出一個真正可以演出的舞台，況且，剛好稻草人舞蹈團都找比較另類的空間，探討身體與空間的對話關係，這一點正好吻合了我們想要訓練建築系學生的用意，於是就有了把這兩者結合在一起的想法。」一個又一個「剛好」的契機之下，《非舞台 non-stage》成了成大建築系大一設計課程中的舞台設計題目，並且不會只是課堂上的圖稿、模型、論述而已，最終還會選出案例，確切落實，具體施工。

參與《非舞台 non-stage》計劃的學生來自好幾個班級，這些學生一想到舞台，大多如同一般人的既定印象，概念較為粗淺，

## ● 關於《2010 足 in · 豆油間》演出

台南這個城市充斥著許多改建老屋與舊建築物的特殊場地，而這些場地空間對舞蹈創作及演出來說是非常有趣，它們可以激發創作者的創意，並強迫其走出舞蹈表演的框架，打破舞蹈演出只能在劇場舞台的迷思，進而重新思考新的創作及表演方式；讓舞蹈演出變得更活潑更具特色，提供觀眾更多元化的舞蹈觀賞形式，使其對看當代舞蹈演出沒有壓力，也可藉此活絡南部舞蹈的表演型態，讓南部觀眾感受到處處皆可欣賞舞蹈藝術的新體驗，進而培養看舞的習慣。

稻草人舞團繼《足 in · 發生體》2009 於台南市加力畫廊、高雄豆皮文藝咖啡館之舊建築場所演出，其特殊觀賞形式獲得熱烈回響與肯定後，以肢體介入特殊空間的《足 in》系列演出，選擇在台南市由一群藝術家所創造的豆油間俱樂部裡，在成大建築系 102 級師生們的建築設計之下共同創作，呈現肢體結合特殊空間和建築元素的演出形式，讓觀眾再次體驗跟著表演者移動，進而成為演出的一部分的獨特感官享受。

魏淑美於《表演藝術雜誌》222 期發表的〈2010 台新藝術獎表演藝術現象觀察—舞蹈—「跨」出彩虹光譜 期待絕美果實〉一文中，如此觀察：「稻草人現代舞團的《2010 足 in · 豆油間》是在重建的豆油間與建築系學生空間作品對話之即興式演出，粗糙、質樸的空間，簡單的燈光與現場音樂。如吃路邊攤的隨意氛圍，提供另類看舞經驗。」

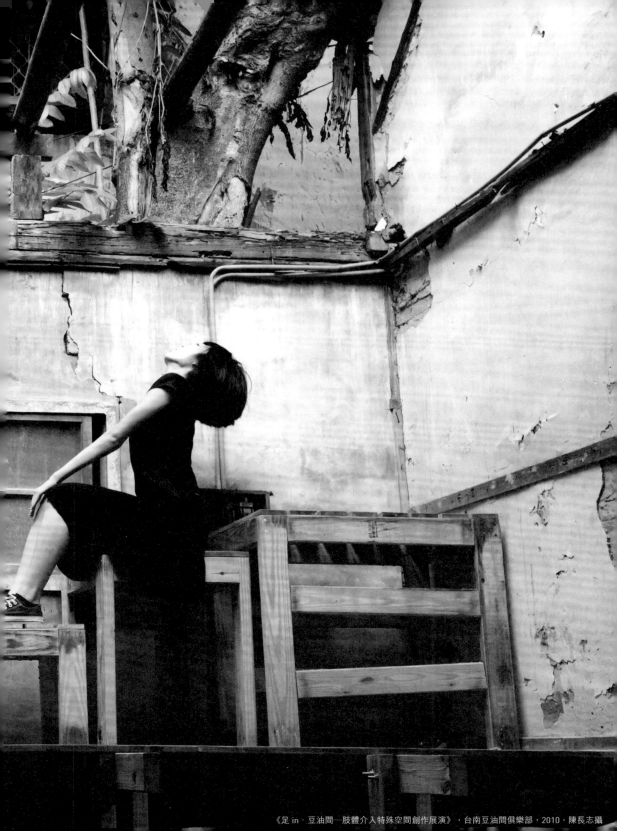

《足 in・豆油間─肢體介入特殊空間創作展演》，台南豆油間俱樂部，2010，陳長志攝

例如當時參與計劃的某位建築系學生所說的：「一開始的想像就會突然跳到像文化中心的那種舞台，因為有過幾次聽演唱會、看表演之類的經驗，會想到舞台上有一些特殊的變化，我們就以為是要做那一類的，製作一些佈景或者可以從舞台延伸到觀眾席的一些東西。」而當我們進一步跟學生們提到現代舞時，他們的回答是：「感覺現代舞是一種比較靈活、能夠自由在各種舞台表演的。可是大家對現代舞有個基本的印象，就是林懷民的那種……雲門舞集有舞台嗎？他們好像用道具比較多耶！就灑米啊，然後布啊什麼的。」說到這裡，學生們笑了出來。

為了使參與計劃的同學們對舞蹈有確切而基本的認識，稻草人舞團實際加入了他們的課程討論，多次在建築系的課堂上介紹什麼是現代舞，稻草人舞團實際製作的演出是什麼形式風格等等，除此之外，也會與學生們面對面，回答他們對於作品設計和舞蹈領域的疑問，有的學生們還會私下上網搜尋舞團的演出影片和資料，激發更多舞台設計的靈感。

經過將近一學期的課程之後，正式舉行設計評圖會，七十多件舞台設計草圖、模型呈現出學生們的各種創意和巧思，令人驚訝的是，雖然他們對舞蹈的認識有限，卻能引用在建築課程學習到的思維，利用階梯的不同高度，平台的各種寬窄，櫃子隔板挖出大小不一的洞口，或是藉由可以開關的門窗、延伸到屋頂的桿子以及檯面的斜度等等可以改變使用者行為和使用方式的建築元素，來迫使舞者改變身體動作而達到編成一支舞蹈的用意。

某位學生說：「我試圖裝置很多可以讓人攀爬的桿子，去建構出一個向上到出口的歷程，再藉由這樣攀爬到天井的過程，也許可以讓舞者利用那些水平和垂直的桿子去伸展她們的肢體。可是我後來發現自己還是弄得太複雜了，其實舞蹈不需要這麼多複雜的東西去支撐動作，裝置那麼多桿子，反而會有所限制吧，所以我覺得還是應該讓舞者保有某

《足in·豆油間—肢體介入特殊空間創作展演》，
台南豆油間俱樂部，2010，陳長志攝

種身體發展的自由度，那就是不可以把舞台給填得太滿。」也有學生是從肢體動作的角度來發展建築設計元素，他們甚至為了此一設計作業之需，拍了一段短片詮釋他們所認知的舞蹈是什麼，以及由此發展而出的設計概念。

學生們從建築的角度看舞蹈，確實引發出我們更多的思索，舞者左涵潔就這麼認為：「因為建築的語彙看似簡單，由點、線、面這幾個要點組成，所以當我們去看評圖作品時，我首先是開始做分類，然後從分好的幾類裝置作品中去判斷，我最重要的判斷是有什麼樣的裝置具有較強烈的穿透性，因為就舞蹈來說，比較好的狀況是觀眾沒有視線干擾的問題，若是空間感較強、流動性較高，那麼舞者就很容易被看見。所以對我來說，第一個考量的當然就是作品本身的遮蔽性不高，基本上可能是鏤空的，或者是像評圖中出現有樓梯的那件作品，樓梯隔出了很多奇妙的空間，讓舞者可以在其中穿梭。對我們來說，就眼前的設計去發展舞蹈，並非

太難，主要還是他們怎麼提供我們更多身體發展的可能。」

對於初次的合作案，如何引導學生們丟出設計概念，進行討論，最後再評估落實為具體裝置的可能性，建築系老師也有大致的規劃進程，薛丞倫老師說明：「一開始的時候，我們會儘量讓學生們自由發想，各人做各人的。學生如果有奇怪的想法，基本上我們都還蠻支持的，主要用意還是在於讓學生們能夠盡情發揮，直到最後才根據舞團的實際需求，把作品數量拉回來，例如把想法相近的幾個同學結合在一起。」薛丞倫老師其實說明了教育的目的與用心，而教育的目的在於啟發學生，有時確實必須把現實因素列為次要。

這次計畫所面對的另一問題是，即使學生們共計七十多件作品都很精彩，豆油間也無法容納這麼多作品。回顧那一次的評圖過程，林煌迪老師解釋：「那個時候的狀況是說不怕沒想法，只是想法太多沒辦法整合。他們想出來的許多做法或許有趣，

《足 in · 豆油間—肢體介入特殊空間創作展演》，
台南豆油間俱樂部，2010，陳長志攝

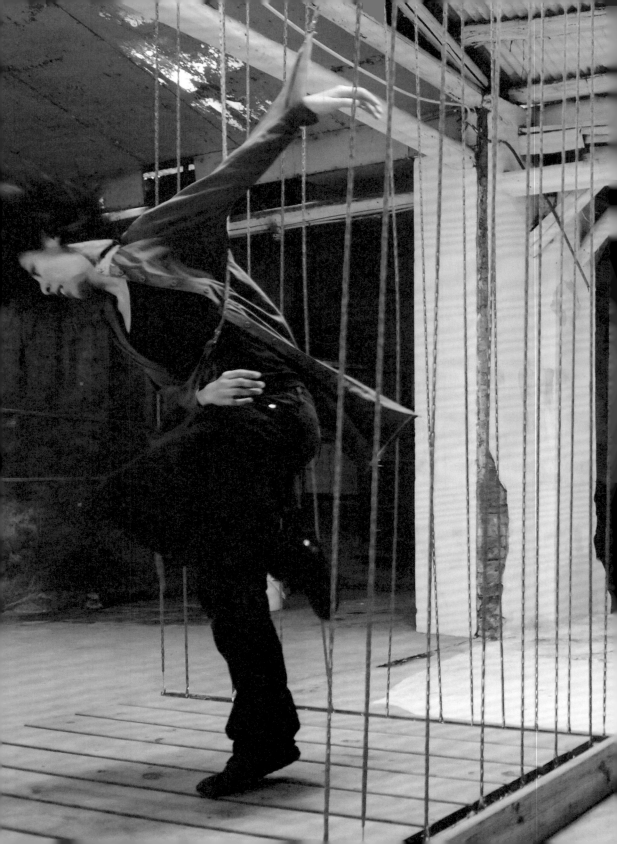

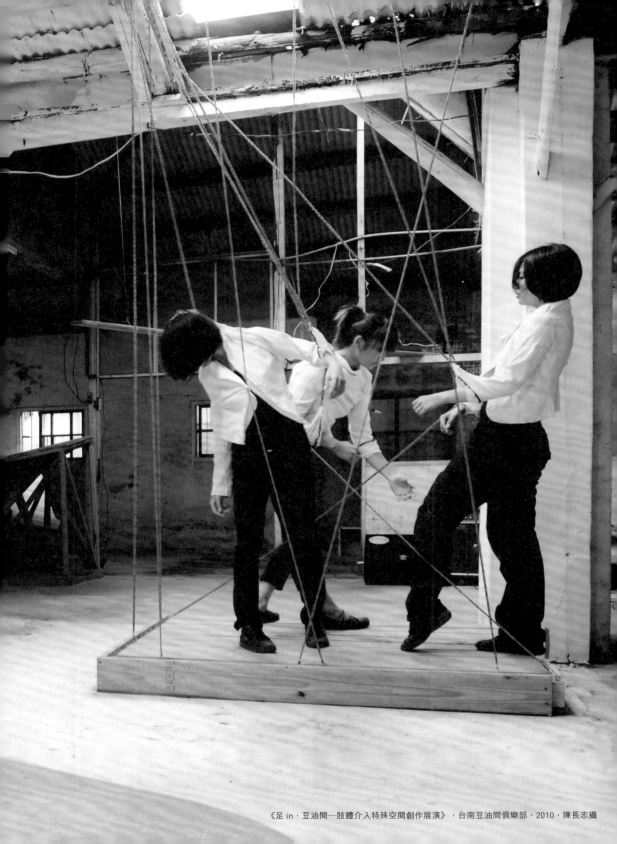

《足 in．豆油間—肢體介入特殊空間創作展演》，台南豆油間俱樂部，2010，陳長志攝

但是不可能有那麼多經費全部執行出來，也就是技術上根本達不到，我覺得我們身為老師的角色，只是在協助學生引導出他們的想法，然後中途可以討論一些可能性的問題，因為其實也沒有一個標準的答案要怎麼樣才是對的。」

那一次評圖會進行了近四小時，舞團和老師們發現學生們設計的普遍問題和困難，於是接下來的工作便是從這些設計作品找出明顯的建築元素，並從中將它分出幾個主要的類別：門框、樓梯、斜坡、小房間、格子櫃以及線構造，而成大建築系的老師接著就開始主導整合學生們的設計，並協助他們實際施工完成，最後交給舞團做動作發想和編舞創作。

## 人與空間／建築元素的關係

「學生發展設計都還在學習階段，譬如說身體與空間的關係，因為才剛進來建築系一學期，對他們而言，畢竟還是很陌生的。尤其是我們的高中教育，很少有課程是著重在對美學、對自己身體的教育，所以認識身體與空間的關係，對他們來說算是頗新的經驗，學習過程可說是從無到有，他們是因為這個設計題目才開始深入地去認知。」薛丞倫老師在接受我的研究訪問時坦言：「因此就設計概念而言，難免還是常常會回到圖像式的，甚至很平面的，缺乏空間觀，有時設計方向甚至一點都跟身體沒有很好的關係方面去。」

如此的設計題目與學習過程，對於參與的成大建築系大一學生而言，或許是相當難忘的經驗，他們確實需要費盡心思去考量身體與空間的關係，利用所學的建築元素去針對舞台與演出的觀點來完成作品設計概念，一方面要顧及到人體工學，另一方面也不能忽略能讓舞者發展創意的空間感，更重要的是在實際運用上，必須確保舞者的使用安全。或許可以這麼說，參與這一堂課的學生們，最初是從建築的硬體元素為主要思索方向，最後則必須納入介入空間的「人」，進行活動時所可能發生

《足 in．豆油間—肢體介入特殊空間創作展演》，
台南豆油間俱樂部，2010，陳長志攝

不可預見的變數，尤其是與藝術相關的人為動作，換言之，設計思維絕非單一預設人在空間的行為有其規範或是規律的，例如走廊作為讓人通過的區域，或是月台是方便於候車及上下車等等，將人的行為僅僅想像在功能上的使用，他們所面對的是舞蹈——一種難以預估的人為動作，這也促使學生們不得不打破原本的設計思維框架，而必須更深入探究「空間」本質在於「容納」的多方意義，於是，在這次的諸多設計作品中，最讓舞者們印象深刻而且驚豔的並非是各種建築造型，而是一件「做得最少」的作品，由一個抽象概念的橡皮筋搭出的線構造裝置，頗呼應了設計界最被廣泛引用的名言——less is more。

這種落差，正好成為建築系師生可以深入的討論議題，林煌迪老師認為：「每一位老師的觀點或多或少都會不太一樣，因此帶著同學所做出的作品也就各有不同。譬如說以橡皮筋為主的那一組作品，感覺上，這樣的結果呈現是什麼都沒做，可是對稻草人舞團而言，卻是效果還不錯，所以就某個層面來說，老師會希望學生們能夠多做，可是多做卻不見得是好事。他們想像舞者們會做的事情，其實跟舞者們要做的是兩回事。」

林煌迪老師的這一番話，讓我想到了那一次的評圖過程中，有些學生的設計作品幾乎把舞者們當成太陽馬戲團的表演者或是具有超能力者似地，他們想像中的舞者是可以「自由飛舞」在建築構造之間，跟舞者實際的狀態其實相差太多。或許對大一學生尚在搞懂建築設計領域的階段來說，尤其台灣教育體系缺乏創意思考的啟發，在抽象發想和實際尺寸使用之間，學生們很難準確地拿捏，更別說部分老師是屬於傳統建築教育體系，人與空間／建築元素的關係有時候大多會依據現有的人體工學相關資料去發想，紙上作業居多，把這樣前所未有的跨域合作放進課程訓練裡，雖然過程難免會有衝突和落差，但對老師和學生們仍然是一個很好的經驗和開端，而對稻草人舞團而言，亦然。

《足 in．豆油間—肢體介入特殊空間創作展演》，
台南豆油間俱樂部，2010，陳長志攝

## 衝突之美與感動

相對地，這一次的合作過程同樣刺激了舞團的新思維，面對這群學生，我們不可能、更不應該如同面對舞台設計者，用一種「請來瞭解我們要做什麼的」態度作為溝通基調，而是對彼此領域更加瞭解。於該課程之初，我帶著資深團員左涵潔以舞者的身分參與了成大建築系學生們的設計過程，並在評圖時，從中提出關於舞蹈表演和建築元素之間關係的看法和建議，學生也經由老師的指導將作品施工完成，而在這些作品一比一的實際尺寸被製作出來，放在豆油間俱樂部的空間時，新的裝置作品與舊的建築場域衝突的並置之下，如何從中拉出《足 in． 肢體介入特定空間創作展演》原本的主題和概念是下一步的重點，也是考驗。

成大建築系學生們因舞蹈的介入而創作出了裝置，然後由這些裝置作品影響舞者的身體感知，讓她們可以發揮編舞的創意和想像。舞者李佩珊認為：「豆油間那樣的場域，我覺得是比較隨興、隨機的……因此成大學生們最後提出的建築案例也各有特色，都有不一樣的感覺，就會讓我覺得彈性比較大。」羅文瑾的感想則是：「我覺得很像老式遊樂場，也就是這邊有一些攤位，那邊有旋轉木馬，諸如此類的……全都壓縮在一個帳篷裡，然後有好多的遊樂設施。」

這座荒棄已久的醬油工廠，雜草叢生，整個環境瀰漫著一股遺世獨立的靜謐，而當學生們的裝置作品進駐之後，原本孤寂的氣氛因此挹注了屬於年輕人的想像，活絡了起來，並且有種「玩興」的氣息，這使編舞的走向開始有所定調——鏤空的木框門、可以爬上屋頂的樓梯、角落的斜坡、小房間、大型格子櫃以及光線的軌跡，每一件裝置都在訴說相應動作的屬性：穿透、登高、奔跑、漫走、縮放以及鬆緊，從這些動作編排帶出遊走這個空間的隨興態度，並在現場 Live 音樂演奏的烘托下，舞者們的身體展現出同時發生、彼此交錯卻又各有不同的奔放性與即時感。

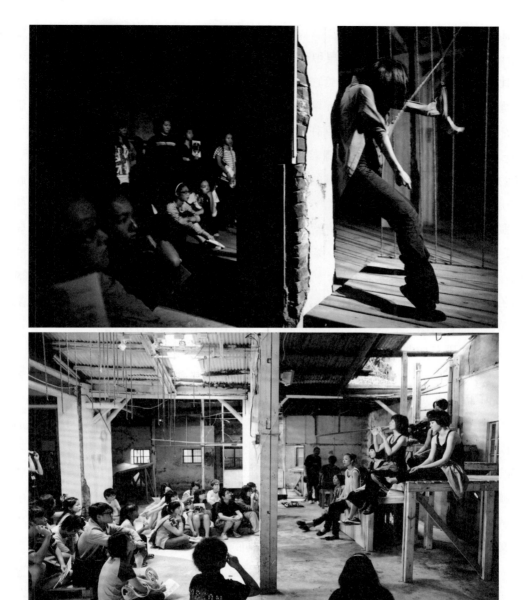

《足 in．豆油間—肢體介入特殊空間創作展演》，台南豆油間俱樂部，2010，陳長志攝

「去看演出的時候，某些片刻會讓我看到一些衝突的美，可說是古典與現代的對比，因為那些進駐的裝置，不管它再怎麼樣還是現在年輕人的新想法，而環境本身卻是非常老舊的房子，還能看到許多青苔，但是妳們用的木頭是新的、繩索也是新的，所以有些時候，這種時代感的反差會跳出來，這種反差若拿捏得恰當，會是感動人的……」向來鼓勵舞團持續進行《足in》系列演出的林怡利老師，看了我們在豆油間的演出之後，接著說：「譬如顏色的溫度調得夠的話，有時候反差很大的顏色反而會冒出一些感動出來。我那時候看到的是跟在加力畫廊的演出形式又不一樣，加力畫廊是因為妳們完全沒有去改變原本的環境，現在是妳們加上了空間自身的改變，之前看到的是單純身體加進那種固定的空間裡，第二次的話就是妳們自己的一些空間概念也放進去原來的空間，也就是說從原來的兩個元素，現在又變成三個元素，因此要讓空間發生事情的可能性又增加了。」

誠如林怡利老師所言，《2010足in・豆油間》原本的製作概念確實與《2009足in・發生體》有些差異，當初設想應該是以場地的原貌去做身體的對話與創作，盡量維持該空間的原本狀態，不另加改變，不加入任何硬體或裝置。顯然地，在豆油間的舞蹈演出，則必須順勢翻轉了此一概念，雖然並非特別刻意去外加一些不屬於它的裝置作品，只不過是，若要嚴格審視豆油間場地的屬性原本是醬油工廠的話，似乎這樣的製作方式有些違背了該空間的原貌，那麼，如此特定空間演出的意義又是什麼呢？

單就表演來講，可能想法會僵化在幾場舞蹈並不會改變場地任何什麼的某個觀點，但換個方面或許可以這麼說，因為林煌迪老師接收豆油間的營運，然後成大建築系以《非舞台non-stage》的課程計劃為整建過程多了一道介面，針對即將在此演出的舞蹈而設計了裝置作品，以及整個學期的設計課裡，少不了稻草人舞團的參與討論，最後落實於舞蹈演出。回顧整個歷

《足in・豆油間—肢體介入特殊空間創作展演》，
台南豆油間俱樂部，2010，陳長志攝

程，就這一次製作演出而論，《足 in》系列的概念因此有了轉變，如果說《2009 足 in · 發生體》的概念，如同搖動一杯水使之產生漣漪般的「發生 Happening」，那麼《2010 足 in · 豆油間》則是類似在一杯水裡加了水彩顏料，經由攪動使之產生變化的「介入 Intervention」，兩杯水的本質都沒有改變，兩者的晃動也都只是暫時的狀態，只是前者不帶走什麼也不留下什麼，而後者使水產生了變異，有了新的意義。

《足 in》演出在「豆油間」場地帶入了關於「人」的軟性介質，經由幾次「意外」的串聯與碰撞，為原本沉睡的空間重新灌注新的活力，在老舊斑駁的堅硬磚石牆柱與新製奇趣的木造裝置的建築構造當中，日常光線被創作者們嘗試捕捉，並撩撥出一段段空間、舞蹈與音樂現場交織共鳴的獨特畫面，遊走在荒廢破屋當中，可以感受到人的豐富與創意，而這些內在的感觸正在屋裡屋外靜靜發生且延續，創作從老屋折射出新的想法，空間的屬性是多重面

向的，猶如一層一層年輪般地包覆著每一段曾經的生活軌跡，醬油工廠的歷史文本和舞蹈與建築系師生互相學習的當下火花在同一個空間前後發生，這些輪廓都顯現著空間多義的各自獨特光譜，於是新的想法並不一定是違背過往的原貌，而是啟發人們對於該空間的另一角度認識和體會。

當然，舞蹈畢竟是當下而即時的藝術，不會常駐在那個空間裡，那些曾經共鳴的記憶與痕跡或許逐漸蒸發變淡，但身在其中所獲得的感動總是會醞釀發酵在別的地方——在舞者、建築系學生、觀眾的心中，以及豆油間某處牆壁角落裡那身影落下的印記。 ◉

《足 in · 豆油間—肢體介入特殊空間創作展演》座談，
台南豆油間俱樂部，2010，陳長志攝

# *Site II*

豆油間演出的「現場性」不單單只是現場 Live 音樂和結構式即興舞蹈，這樣的表現手法拉到該空間去作展演之所以特別，是因為參與的還有觀眾，但那種參與卻並非如同演唱會引發觀眾的集體激動，而是涉及到許多的牽引和連動，以及一種隨興的交遇。

# 視覺與聽覺的交融

## 的交融

### 特定空間音樂的現場性

▶ 聲音與身體動作的道理是一樣的，有時一個聲音或動作的停頓，不是為了好看或效果，而是為了「人類的各種關係能被文字和適切表現文字的聲音與肢體所呈現出來。」

——彼得·布魯克《空的空間》（Peter Brook, «L'Espace vide»）

《2010 足 in · 豆油間》肢體介入特殊空間創作展演裡，由於豆油間原本是個廢棄荒蕪的場地，雖然經過整修，並加上幾件舞台概念的建築設計裝置作品，同時為了演出所需，成大建築系學生和豆油間工作人員也在戶外蓋了個售票亭木作造景，但豆油間的屋頂基本上仍是殘破的，牆面依舊青苔滿佈，而樹木草叢也會竄進建築體裡，成為豆油間陳設的一部分。在這樣的環境下演出，到底要搭配什麼樣屬性的音樂呢？初期對編舞者而言其實都還沒有什麼底。過去稻草人舞團《2009 足 in · 發生體》演出製作是編舞者依照自己的靈感去找尋相應的現成音樂，而這樣的創作方式也使得音樂質地保有自己的個性，在對應的環境裡有時會顯得稍有隔離。

音樂在一般生活場所被播放出來時，通常被當成背景音樂，主要目的在於營造出能夠因應該室內營運屬性的氣氛，所以人在這當中所感知到的音聲，其實並不全然是因為音樂的接受，而是融入了對該空間的綜合印象，以及所處環境同時發聲的音響，也就是說如果在咖啡館聽到一首情歌，觸動內心深處的不單只是音樂旋律和歌詞，還有咖啡杯碰觸的聲響、人們窸窣的交談聲，以及自己的呼吸或嘆息，這些融合起來疊映在腦海裡成為難以忘懷的某個場景。不過，若以表演角度來思考的話，當表演場地是在空間功能特色如此強烈的咖啡廳時，音樂的選擇就會變得相當重要，既要呈現舞作的意涵，還要讓人在印象深刻之外，更能藉由音樂的烘托來專注並加深對作品的想像，卻又得要小心樂聲可能會變成服務該場景的背景音樂，除非舞蹈肢體呈現的演出特色強烈到可以使音樂有加分作用，否則有時候音樂本身帶出的感受對應不到演出作品的內涵就又會落於平庸，或退為背景樂似的模糊印象。

音樂之於舞蹈演出，確實是相當重要的一

環。林惟華於〈肢體舞動，跳出看得見的旋律／動作的空間線條，如同看得見的旋律〉（《PAR 表演藝術》 第 189 期）一文中指出：

**舞蹈音樂對於舞者而言，可藉由音樂的刺激協助動作意念傳達、加強動作節奏的強度、更豐富肢體情感的詮釋，抑或是情境情緒的營造。觀眾除視覺觀賞之外，透過聽覺刺激內在情緒，引起情感上的共鳴，可拓展無限的想像空間。**

由於音樂與舞蹈的連結相當緊密，因此兩者之間的對應如何，取決於編舞者想要表達的概念為何，當然也有完全實驗性的作法，以無節奏或無旋律的方式創作舞蹈音樂，或是舞蹈超越／忽略音樂的節奏旋律，發展概念性的演出，不過這又是另一個專題的討論，在此主要想談的仍聚焦在特定空間現場音樂與舞蹈的對應關係。

## 舞蹈與音樂的對話與考驗

《2010 足 in · 豆油間》採取的是現場Live 演奏音樂，之前提到由於成大建築系學生為豆油間製作舞台形式的建築裝置作品，一直到後期舞團和製作群才會看見豆油間的空間狀態，到那個時間點再去選擇現成音樂編舞會有一點點冒險，於是藝術總監羅文瑾請來之前合作過的音樂創作者郭世勛（光頭）、王東昇為豆油間創作音樂，並現場 Live 演奏。

過去舞團的演出形式就曾邀請獨立樂團於現場演奏音樂，2007 年的《關於影子》，靈感取自字安徒生童話《影子》，請來謝銘祐老師製作歌曲與音樂，並現場演奏及演唱。但那時是預先做好音樂、編好曲目，而且舞作呈現地點是較為典型的表演空間——小劇場，製作程序與排練過程也相對較為典型（請參閱本書〈走出典型劇場〉一文），所以演出的當下，舞者早已熟悉音樂旋律和拍子節奏，而樂團的現場演奏則是要將 Live 的氛圍帶到劇場演出裡，呈現舞作想要強調的情緒及內容。

回到豆油間製作，其實是由於製作舞台裝置的時間問題，編舞工作無法提早進行，

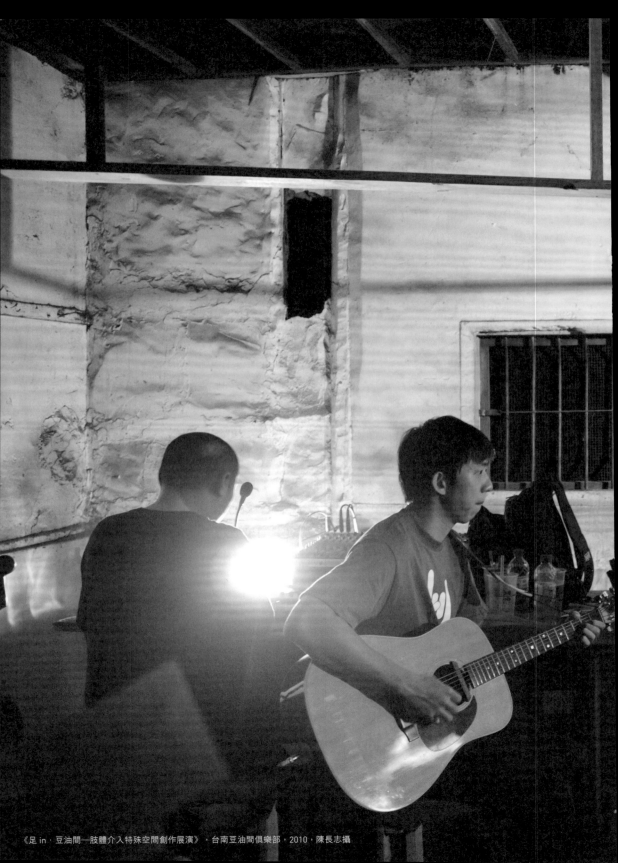

《足 in · 豆油間─肢體介入特殊空間創作展演》，台南豆油間俱樂部，2010，陳長志攝

連帶音樂創作者也都難以事先做出音樂，畢竟舞蹈音樂的創作還是以編舞者的想法為依歸，演出空間尚未成形的狀況下，創作概念很難發展，要針對特定空間的主題意義前提下，音樂也隨之無法確切進行，所以到最後大家決定挑戰一種形式——現場即興 Live 演奏。不過雖然說是即興，但還是和特定空間舞蹈演出的創作手法一樣，是所謂的「結構式即興」，日後在我撰寫論文所進行的訪問中，羅文瑾以編舞者的角度，說出那次演出的經驗：「還是要有結構，要有一個路線，要有一個時間性，要去取決你覺得是最適合的長度，可以了，才開始去想那個隨機的點跟點之間，要有一個碰撞的時間點，不能讓它一直亂丟一直亂撞下去。……所以我才說是『當下』，因為那個人過來你就要注意了，你不能太自我……如果是結構式即興，一定要注意到環境發生什麼事情，要注意到時間變了、音樂變了、有人出來了，你要跟著變的。」

配合結構式即興的創作形式，音樂創作者也有類似的創作想法，郭世勛如此說明：「大部分都是在第一次的排練就定型了，知道大概要幹嘛了，然後，比方說我們排練了四次，後面的三次就把他弄熟，更細部地說，是我要把吉他放下來，還是彈 Keyboard ？或是 Keyboard 的音是要換成哪一個？其實就只是照著第一次的把步驟弄熟練一點。……現場的氛圍有出來就好，不需要去弄得太細膩，況且在這種情況，很細膩的東西也弄不出來。因為演奏音樂的只有我們兩個人，所以就是抓一個感覺的東西。」而共同負責音樂創作的王東昇則補充：「我們曾討論說怎麼抓到那個情緒／感覺，至於自己要彈什麼，就是要想辦法把那個感覺做出來。」於是在現場／即興的演出方式下，豆油間的舞作呈現，也正考驗著舞蹈與音樂相互對話的默契。

成大建築系學生裝置作品展覽《非舞台 non-stage》4 月在豆油間開幕時，音樂與舞蹈就現場看到的空間狀態所直接觸動的靈感，首先發想並展現了一場音樂與舞蹈的即興表演，舞者從鄰近的文賢油漆工程行高台慢慢移動下來，行經小巷，再進入豆油間俱樂部，而樂團的音樂創作者也抱

著吉他跟著舞者移動，這時候全靠兩者之間的隨機應變與臨場反應。這樣實際進入社區巷弄，從一個建物延伸到另一個場域的演出，讓當時在場的師生群和民眾們非常感動，對音樂和舞者而言，也是一個很好的預先演練經驗。

而終於可以正式進入演出場地創作，面對豆油間如遊樂場般建築裝置作品並陳的衝突畫面，參與演出的樂手們對於這空間單純覺得好玩，王東昇說：「豆油間很好玩，是因為我們平常很常玩這種東西。」郭世勛的態度則更為直覺：「就是進去看到什麼、感受到什麼，現場就弄一下……可能吉他拿起來，我開始下一個樂音，我也不知道要彈什麼，可是有一個大概的底會出來，然後從那個主題開始一直延伸，另一個夥伴可能加進來，就一直玩什麼的。」

當然，樂手們在現場發展的音樂，最終還是會依循編舞者與舞者當下的表演所給出的直覺回應，所以等到編舞者、舞者針對豆油間空間和裝置作品所得出的靈感、情緒和感覺確定了，設定好了大致路線和編舞方向之後，音樂便正式進去跟著配合互動並創作，因此《2010 足 in · 豆油間》的「現場性」是這檔製作的特色之一，尤其是音樂部分。王東昇說起那次演出前的溝通經驗：「大致上創作者要什麼氛圍抓到之後，我們會大概圍繞在那個氛圍裡面，然後這個段落我們就會簡單註明說要用什麼樂器，那個段落的編舞者要用哪一個音色，就這樣子而已，我們也沒有寫譜或之類的。」在那次的製作裡，音樂創作者大部分想像畫面的觸發，全都來自於現場感受所接收到的直覺回應。

相較於一些當代舞團演出製作選擇極簡或無旋律前衛音樂的音聲創作，在豆油間演出的音樂性確實比較強，尤其現場樂團的 Live 即興式演奏，木吉他、電吉他、Keyboard 的交互穿插拉抬，再加上豆油間自然的回音效果，都讓舞蹈的呈現產生一種激動的情緒渲染。當然，藝術總監羅文瑾定調豆油間舞台裝置現場感的屬性是遊樂場時，那種身體感與音樂感互相對話感應的「玩興」意味便又更加強烈。「其實有時候是樂手看到舞者，比如說夥伴東昇

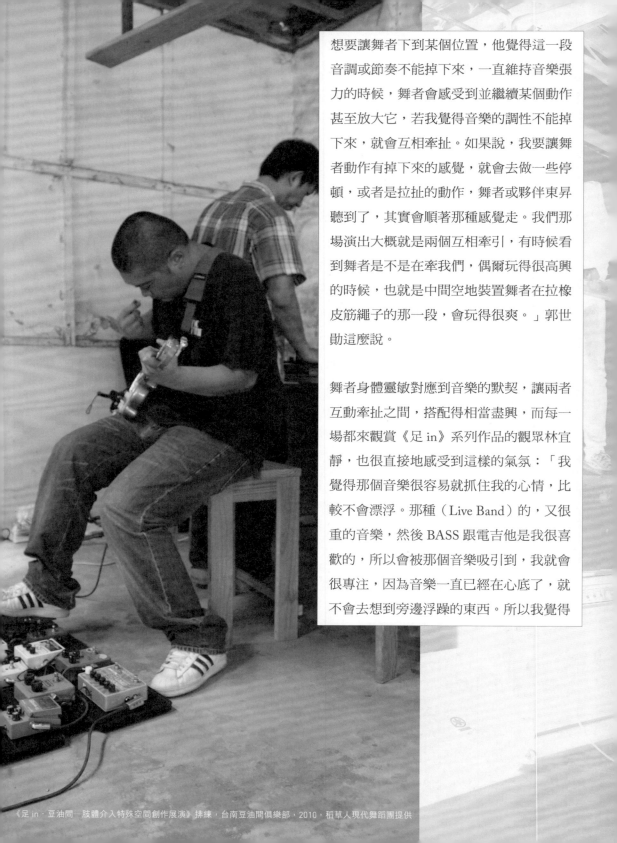

想要讓舞者下到某個位置，他覺得這一段音調或節奏不能掉下來，一直維持音樂張力的時候，舞者會感受到並繼續某個動作甚至放大它，若我覺得音樂的調性不能掉下來，就會互相牽扯。如果說，我要讓舞者動作有掉下來的感覺，就會去做一些停頓，或者是拉扯的動作，舞者或夥伴東昇聽到了，其實會順著那種感覺走。我們那場演出大概就是兩個互相牽引，有時候看到舞者是不是在牽我們，偶爾玩得很高興的時候，也就是中間空地裝置舞者在拉橡皮筋繩子的那一段，會玩得很爽。」郭世勛這麼說。

舞者身體靈敏對應到音樂的默契，讓兩者互動牽扯之間，搭配得相當盡興，而每一場都來觀賞《足 in》系列作品的觀眾林宜靜，也很直接地感受到這樣的氣氛：「我覺得那個音樂很容易就抓住我的心情，比較不會漂浮。那種（Live Band）的，又很重的音樂，然後 BASS 跟電吉他是我很喜歡的，所以會被那個音樂吸引到，我就會很專注，因為音樂一直已經在心底了，就不會去想到旁邊浮躁的東西。所以我覺得

音樂佔很大的一個點。反而是在樹屋的呈現，音樂沒有那麼強烈，可能是播放音量的原因吧，所以我覺得那次演出的音樂就沒那麼容易抓到我的點，吸引我的反而是燈光。對，其實每一場演出都很不一樣。」

雖然沒有空調設備的豆油間，在 6 月期間是悶熱的，觀眾很容易因為舒適度問題而使觀感大打折扣，但 Live 音樂將場子營造得高潮熱絡的臨場特色，使得絕大部分的觀眾依然相當沉浸並享受豆油間所呈現的舞蹈音樂演出。

## 啟動現場音樂的靈感

現場音樂當然是著重在現場直覺帶來的靈感觸發，進而帶出創作者所想像的情緒，在豆油間的演出製作裡，音樂完全是在現場即時的，接受到空間些微的光影變化與舞者身體畫面的交疊印象下，轉化樂手的感知而演奏創作出來的。音樂創作者有他們啟動靈感相應的畫面，郭世勛說：「那是一種視覺上可以知道舞者在傳達什麼。爬坡比較沒有那個意境，看起來跟小孩

子在溜滑梯沒什麼兩樣，只是說她是在跳舞，她在跳舞的時候我們可能腦子裡的畫面會比較少。你在那邊拉橡皮筋繩子和你從那件有數個門框的裝置走進來的畫面就是，光透進去裡面，然後看到一個逆光輪廓舞者的黑色身影⋯⋯」王東昇接話：「那種感覺就是裡面全暗，光透進去，比在外面看還強烈。」郭世勛接著說：「我在裡面看，第一幕開始就覺得那個很棒。」

而舞者越是熟悉敏感於音樂的旋律節拍，那種現場的帶動又將更為深刻，對一個演出經驗相當豐富的舞者而言，由於音樂的強度再加上個人情感、想像和某些記憶的渲染之下，感動必定是加乘的，所以舞者們的專注性也會連帶在音樂交集到所注目的焦點。

郭世勛說：「文瑾老師會一直跟著我們的音樂，我覺得她的變化比較能和音樂對話，這是我們自己的感覺，我們要彈什麼、要帶出什麼音樂，其實其他舞者有時候沒有關注到自己要跑到那裡或者做什麼的動作，或是讓她變慢或變快，或者中間

多了我們的情緒她就會變怎樣，我們比較沒有辦法互相影響。可是我覺得文瑾老師對音樂的回應很明顯，如果我們給她一個重音，她就會跟著音樂去發展一個動作，而不是一定有什麼固定的狀態。或許因為她已經跳過很多場與音樂即興創作的經驗，她可能臨場聽到音樂時，就能夠有一些即時的變化……其實我們也差不多是這樣子，大體上知道我們的段落是什麼，然後看著她，想辦法跟著，通常是跟舞者有互動的時候，就會比較有感覺。」

這樣的默契和想像並非只有特定空間演出形式才會產生，通常越是有經驗的音樂創作者和專業舞者，不管在哪一個空間場域：專業劇場、非典型劇場，或是一般建物場所，都會憑藉彼此對各自領域的專業能力來做創作演出。不過豆油間舞作的「現場性」不單單只是現場 Live 音樂和結構式即興舞蹈，這樣的表現手法拉到該空間的呈現之所以特別，是因為參與的還有觀眾，但那種參與卻並非如同演唱會引發觀眾的集體激動，而是涉及到許多的牽引和連動，以及一種隨興的交遇。

有些觀眾會一直看著某位樂手演奏時，他彈著電吉他的手、琢磨音樂人演奏的手勢，而有的觀眾感動於音樂的屬性，沉浸在自己的情感裡，大部分的觀眾會在不知不覺當中，被舞者的身體動作給觸發聯想，舞者的身體動作來自音樂的牽引，而音樂的情緒會因為光線映入破舊的空間、舞者融在其中的身體畫面而讓樂手獲得即興演奏的靈感，這個空間環境裡結合了許多的感觸，最後木吉他、電吉他或 Keyboard 會在遠方傳來的車聲或巷弄的人聲取得一個音階的結尾，而大家心底都留下各自感動的畫面。

在特定空間裡表演，其他多餘的環境訊息是無法避開的影響，如同演出過程中會發生一些難以預料的狀況，編舞者羅文瑾稱其為「美麗的奇蹟」，由於舞者累積了特定空間舞蹈演出的經驗，面對突發狀況，較能鎮定地順勢而為，甚至更進一步地把狀況「變質」，轉化為演出的一部分，這種質變的驚喜，使得每一場特定空間總會帶來許多驚訝或會心一笑，也讓每一檔的製作過程都能累積更多的應變經驗和彈

性，所以特定空間演出不能僅僅只是進駐到一個特別的建物或場地跳舞而已，其實周邊還有太多需要考慮照顧的地方。

除了偶發事件影響舞者表演的情況，就觀眾角度來說，他們也有需要面對的困擾。每一個空間本身會有情緒，那個情緒關乎到溫濕度、蚊蟲、擁擠和聲音，前幾項屬於人的舒適度問題，觀賞演出時，很容易因此難以專注，改變了對舞蹈作品真正的觀感，這當中唯獨聲音有時會完全讓觀眾忘記前面三者的困擾，所以特定空間演出當中，音樂的使用其實又更為重要，因為在現場的不管是觀眾或是舞者、表演者，不僅僅只會接收到音樂帶來的氛圍，在某些空間無法避開的非演出聲音與演出音樂交疊在一起，就可能變成某種加乘或減除的情緒影響。要選擇符合場域的情境音樂，使之呈現低調的情緒？還是講究現場音樂的悸動，讓觀賞成為一種激情的集體感動？取決於該場域帶給創作者的靈感和觸發，而舞者的身體在這些音樂與音場回音的衝擊下，釋放出每一次不同質地的舞蹈展現。◉

### ● 美麗的奇蹟

「劇場是設定好的，都已經安排好未來要怎麼做、接下來會發生什麼事。如果有臨時……那就是意外。比如說，音樂出錯，或是有人今天茫掉了，突然跳錯了，那就是演出瑕疵。可是在特定空間，這種狀況就是……美麗的奇蹟。」羅文瑾受訪時，笑著說：「你知道嗎？它跑掉了……可是它是另外一個新的契機。若是劇場演出，你就像是火車一樣，照著軌道走，路線一定要對，不能隨時停下來，必須按照規矩，也就是要精密準確。在特定空間演出，有點像是開車，我們知道幾點要到達目的地，但在一定程度內，可以有隨興脫軌的彈性，可能今天這個景不錯，我們先下來看一下，比較隨興，但不是隨意也不是隨便。」

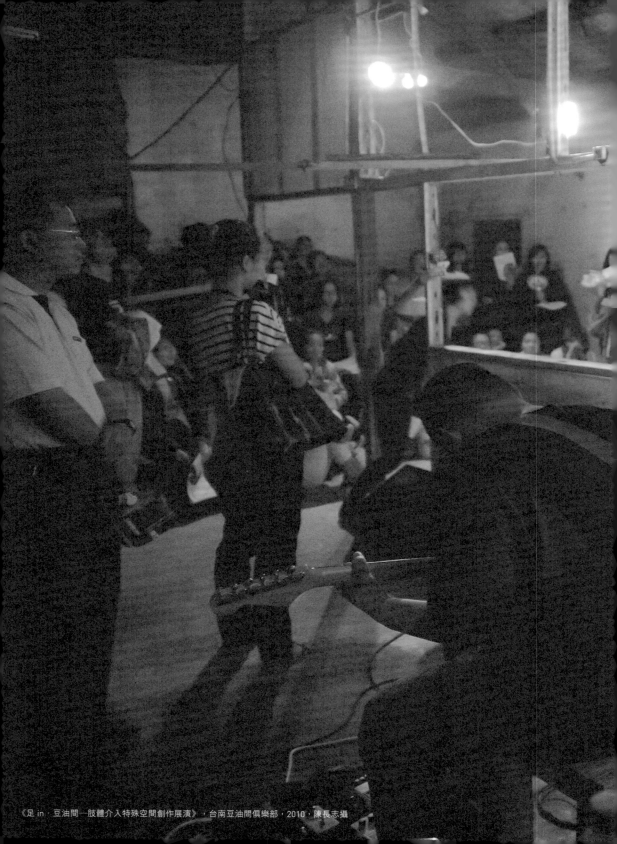

《足 in‧豆油間─肢體介入特殊空間創作展演》，台南豆油間俱樂部，2010，陳長志攝

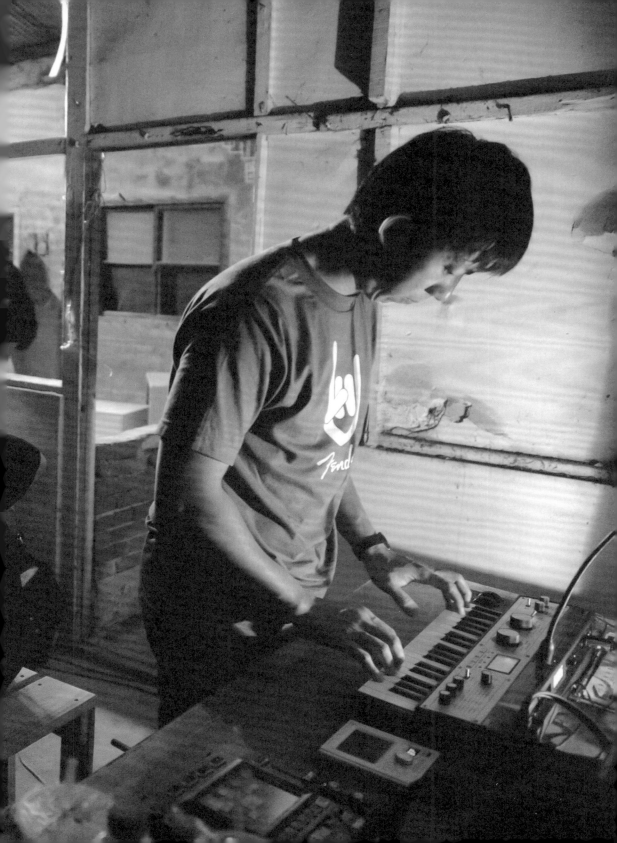

Site III

回

初

歸

樹屋－身體與空間記憶

這樣的空間場域之於舞蹈創作，又會是怎樣的過程呢？再次以藝術的角度進入樹屋，不像遊客般停留在單純讚嘆的層面，而是開始去想像，流連在人去樓空、百年塵積的僻靜過往，也很細節地去觀察著遊客的紛至沓來、遊走張望所帶來的喧鬧與生機盎然。不過，這次演出的結構安排並沒有太多突破，仍然延續之前的製作方向——路線、段落式呈現、移動式觀賞、串聯。之所以沒有太多突破，是因為把編舞的核心放在敘事主題，而不在於演出形式上。這次的主題定為感性的「記憶」，一個看似老梗卻又歷久彌新的命題。

▶ 近年來越來越多外地的遊客喜歡來台南觀光，除了因為台南是台灣早期政治中心，有著從荷蘭到明清時朝的歷史意義，以及諸多古蹟的文化價值之外，也保留了許多別具特色的建築物，直到現在都是熱門的觀光景點，其中一個就是大家耳熟能詳的安平樹屋。

安平樹屋早期原貌是德記洋行倉庫，約莫建於 19 世紀，由於二次大戰後，安平製鹽沒落而閒置，逐漸荒涼、頹損，但緊鄰倉庫的榕樹卻日漸茁壯，枝葉蔓生，氣根翻飄，歷經百餘年的時光，最後完全包覆了整個建築體，彷彿用生命守護著這座不再有人煙進出的荒屋，斷垣殘壁的部分由枝葉補強，遠遠望去，樹與屋儼然融為一體。

走進樹屋內，可以發現仍保留著方狹長的屋舍形狀，內部分成幾個隔間，這些隔間又框出中間的主要大空間，就好像榕樹的氣根及其枝條是沿著建築體生長，同時又重新去形塑補強它原本的牆柱造型，而最

令人嘖嘖稱奇的是，榕樹的氣根更進一步取代早已殘破不堪的屋頂，由粗壯的氣根與茂密的枝葉所覆蓋，形成驚人且壯觀的特殊景象。

《足 in》在踏進（Step In）殘破廢墟般的豆油間，進行了特定空間舞蹈創作演出之後，隔年，亦即 2011 年，稻草人舞團選擇安平樹屋作為該年製作的基地，從歷史文化象徵意義強烈的古蹟到人們日常生活的場所，該建築空間都是一個完整且「乾淨」（各種意義上的，包含靈的領域）的場域。

《足 in》系列最早的兩個製作過程裡，舞作編創是隨著建物或場所本身的屬性而發展內容，並且延伸出它們各自的演出主題與創作所要專注的焦點——古蹟 vs 情感對照、生活場域 vs 空間敘事。《南門城事件》以身處當今的現代舞者肢體去映照過往的歷史想像，而《足 in・發生體》則是藉著現代舞者的肢體表達，去再現或改寫該場地屬性原本的功能，但這兩者都圍繞在

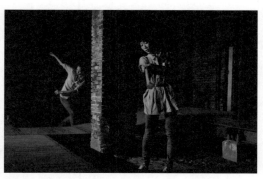

《足 in・安平樹屋—肢體介入特殊空間創作展演》，
台南安平樹屋，2011，劉人豪攝

建物本身現有的格局、屬性與特色，然後接續發展出創作。到了《足 in・豆油間》，又是另一種舞作編創的作法，比較類似跨領域藝術的合創機制，也類似劇場演出的創作流程，因為原本空間裡空無一物，經過舞蹈與建築不同領域的共同認識、討論、創作之後，稻草人舞團舞者依照建築系同學們以「非舞台 non-stage」概念所全新建造的裝置道具上進行發想，最終完成的舞蹈演出。

## 新生的安平樹屋

當我們選擇安平樹屋作為發表演出的場域時，《足 in・安平樹屋》再度回歸原本特定空間舞蹈創作的初衷——單純以現代舞者的身體，回應空間本身的屬性和特色。不過在這個階段，編舞者羅文瑾開始將編舞拉出一個明確的主軸出來，這個做法與過去稍有不同，之前製作《足 in》系列的演出時，共同參演的舞者大約五至六名，文瑾會請舞者先認領場景，以此方式讓每一位舞者根據所選的場景進行編舞創作的嘗試，由舞者自身發展出來的舞作，每一段約 5 至 10 分鐘，之後再以觀賞動線的鋪陳來串聯出所有的獨立片段，構成整齣舞作。

每一個空間會因為不同的舞者而有不同的「發生 Happening」事件，而原本製作方向主要是朝這個想法去執行的，不管是台南市加力畫廊、文賢油漆工程行（片段演出，預告在豆油間俱樂部的正式演出），或者在高雄市豆皮文藝咖啡館、搗蛋藝術基地（生日公園裡的蛋形建築），以及台北市立美術館等，都是以建築體本身的特性來發展動作、設定敘事（有時候只是單純表現某一種運動或狀態）的編舞。所以舞者也是編舞者，無論是獨立編創或是兩人為一組的合編，所發展的舞蹈動作皆是對應著建築體裡的房間、儲藏室、樓梯、電梯、平台、吧檯、屋頂等，並且進一步聯想編舞主題及內容，因此，每一小段的舞碼雖是整齣舞作的一部分，也可視為獨立作品，各個片段之間並不一定要關係密切或緊緊相扣。

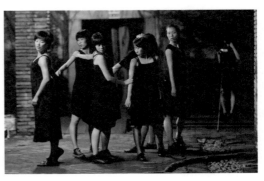

《足 in・安平樹屋─肢體介入特殊空間創作展演》，
台南安平樹屋，2011，林才軒攝

2011 年，當我們來到了安平樹屋，發現樹屋已經不像 10 年前，文瑾剛從美國回台後不久，獲選參與「台南安平樹屋藝術家進駐計畫」，在此發表獨舞演出時的廢棄荒置狀態。10 年來，臺南市政府陸續著重發展台南古蹟觀光政策，安平樹屋就是其中一個被好好整理過並開始營運，且更進一步加上了便於遊客參觀的友善設施，由建築師劉國滄規劃設計，其設計概念一如黃雅雯於〈危機‧新生──安平樹屋〉文中所言：「劉國滄建築師則將樹屋視作一開放地景藝術，不特意翻修屋頂，而是掀開已毀損之屋頂，形成樹屋內不開放與半開放空間交錯特殊韻律，於綠地上設木棧道、榕樹間架設鋼構空橋，參觀動線遊走環繞整個樹屋，從空橋上方可以俯視榕樹枝頭、樹幹與枝葉皆盡收眼底。」

整修並重新規劃後的樹屋，進入之後，藉著建築師劉國滄建造的棧板空橋與平台，民眾及遊客上上下下環繞樹屋一圈，便得以看見樹屋的完整全貌，已經沒有當初第一次來到樹屋時，彷彿進入荒林秘境，

氣氛陰暗詭譎。如今，樹與屋不再有遺世獨立之姿，而是轉變成「人」與「樹」與「屋」的互相交融，彼此共生，既是閑靜悠然的所在，又因為遊客的進入而喧嘩熱鬧，兩種看似截然不同的氛圍，卻能在此平衡地交織成一種和諧感。

這樣的空間場域之於舞蹈創作，又會是怎樣的過程呢？再次以藝術的角度進入樹屋，不像遊客般停留在單純讚嘆的層面，而是開始去想像，流連在人去樓空、百年塵積的僻靜過往，也很細節地去觀察著遊客的紛至沓來、遊走張望所帶來的喧鬧與生機盎然。不過，這次演出的結構安排並沒有太多突破，仍然延續之前的製作方向──路線、段落式呈現、移動式觀賞、串聯。之所以沒有太多突破，是因為把編舞的核心放在敘事主題，而不在於演出形式上。這次的主題定為感性的「記憶」，一個看似老梗卻又歷久彌新的命題。

古蹟、歷史、記憶似乎總是三位一體，荒廢已久的倉庫，由於被文化局列入為古蹟

《足 in‧安平樹屋─肢體介入特殊空間創作展演》，
台南安平樹屋，2011，劉人豪攝

## ● 三度進駐樹屋演出

台南的安平樹屋是著名的旅遊景點，原本是日治初期德記洋行的倉庫，經過一百多年的荒廢滄桑，榕樹盤據著整座倉庫且氣根蔓延至每一個牆面，而茂密的樹冠取代了倉庫的屋頂，形成一個充滿自然生命力的屋樹共生景觀。老一輩的人認為榕樹因為較茂密，容易招來陰靈，也造就樹屋的神祕感。安平樹屋位在西門國小旁邊，那些周邊的景致也是我和妹妹文瑾國小最後一、兩年的童年記憶。

2001 年，文瑾以駐村藝術家首次進入樹屋創作演出，面對沒有經過整理非常原始的空間，讓她感受到舞蹈進入這個場地時被觸動的情緒張力以及身體動作發展的帶動。她說：「因為這個房子的觸發，我喜歡平行空間，或者是掉到別的地方的設定，我覺得這個房子比我們活得還要久，一定經歷了比我們更多的人事物，所以當我再利用這個空間時，會有那種……可能這些人是過去，可能是現在，可能是同時進行，也可能是未來，都是有可能的……」

因此，後來 2011 年以舞團《足 in》系列再度帶領舞者團員們進入樹屋時，由於劉國滄建築師受市府委託建造，完善規劃了可以讓人穿梭於樹屋之間的木棧道，使得舞蹈進入了這場域產生出更多故事情境的創意，在純粹身體感知空間氛圍的直覺回應之後，編舞者及表演者們賦予了樹屋某些場域豐富的文本情感和敘事的想像。

接著 2013 年因應「臺南藝術節—城市舞臺」的契機，舞團將正在進行的台語創作音樂系列、講述台南文學題材的製作之一：安平追想曲金小姐的傳奇製作發表，與台語金曲獎得主謝銘祐老師共同打造戶外音樂當代舞劇版的演出。舞台技術團隊在樹屋建物前的草地上，搭建了 150 席觀眾座位，並運用有著榕樹樹冠屋頂的樹屋外觀與上下層次的木棧道平台，呈現出歷經兩代愛情傳奇故事的舞作，加上光雕投影映射在彈性布幕的 10 多分鐘序曲鋪陳，以及謝銘祐老師充滿感情的全版音樂設計的樂音流瀉，獲得在場觀眾們的感動鼓掌，這場演出為大家都留下了深刻印象。

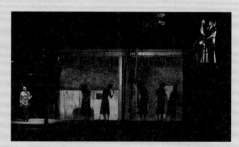

臺南藝術節「城市舞臺」《秋水》，台南安平樹屋，
2013，劉人豪攝

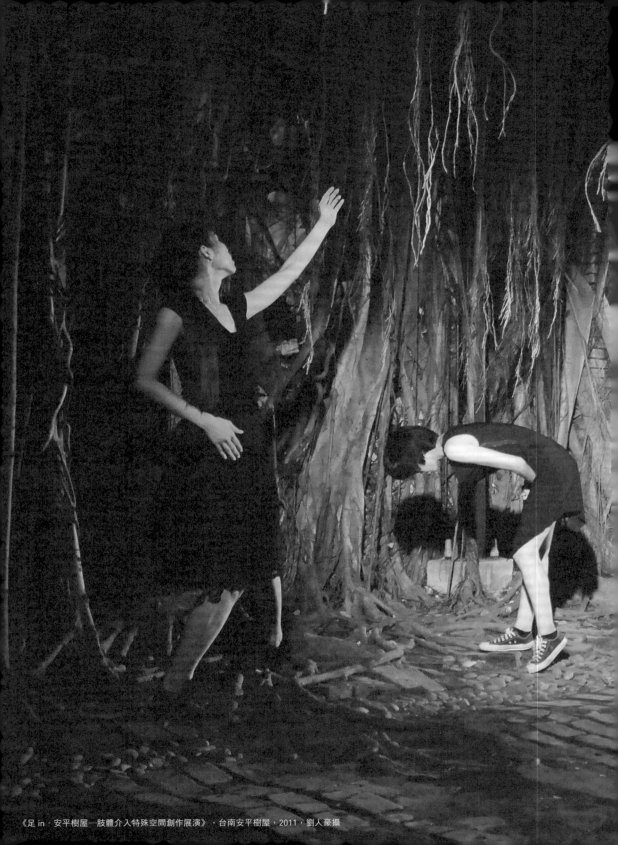

《足 in‧安平樹屋—肢體介入特殊空間創作展演》，台南安平樹屋，2011，劉人豪攝

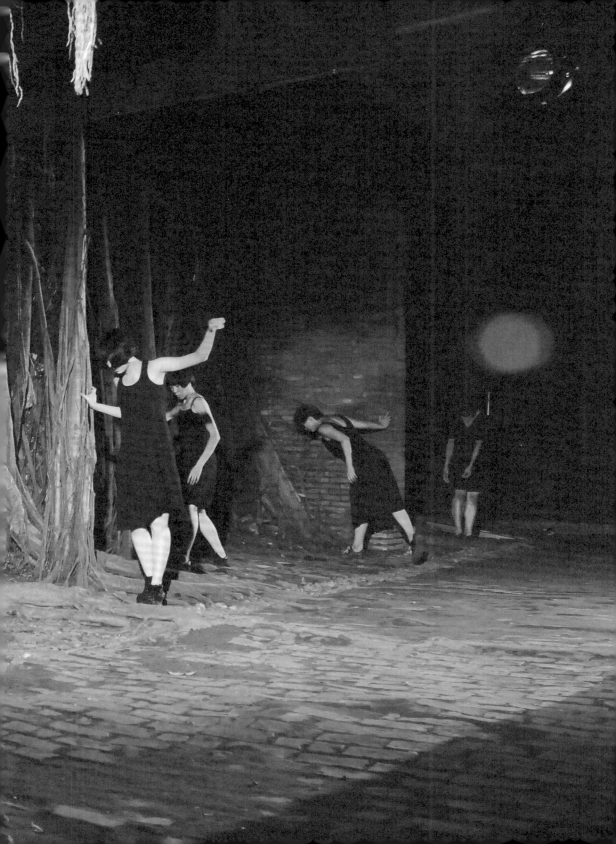

外加觀光政策等因素，而有了改頭換面的契機，《足 in》要踏進這個場域，以「記憶」作為舞作主題，表面上是不難理解的，尤其當時正逢建國百週年慶，所有的相關活動無論是來自官方或民間，在在都開啟了一個又一個記憶的抽屜，有集體的，也有私人的，百年來大家共同經歷了大大小小事件，有著個人的記憶、親友的記憶、國家的記憶、空間的記憶、生命的記憶、樹的記憶……記憶既可以是那麼的廣闊遼遠，也可以是如此的微小而私密。確實，「記憶」是個老梗，但在這次的編舞中，更需要不落俗套，因此編舞者及舞者們要從什麼樣的角度和想像，訴諸肢體的表現，去敘說去描繪呢？突然間，空間的意義不再單純只有現在、當下的情節，而是宛若榕樹似地向上伸展也向下扎根，細細密密的條列，層層疊疊的積累，長出了樹幹般粗壯的生命厚度，吐納出悠久歷史的氣根，把「記憶」這個意象圈點得實實在在。

這次在樹屋的演出，共有七支舞碼、七個場景（scene），編舞家羅文瑾主編創作，與李佩珊合編第一支舞碼〈Recall〉，第二支舞碼為獨立編創的〈Timelessness〉，最後一支舞碼〈Digital Memory〉則與左涵潔合編，這三支舞碼的編舞手法截然不同，風格迥異，刻意安排在整個演出的一前一後，藉此帶領大家從具體的敘事，轉入最後的抽象境界，從人文感性的表現，拉回到當代理性的想像。

而中間的四支舞碼，則脫離開場與收尾的結構包袱，風格較為自由，也較為個人，如同寫作命題般，這四支舞作像是一齣齣人生的小品故事，由舞者各自詮釋關於記憶的一些聯想，在樹屋裡幾個隔間所造就的場景裡，展演著關於聆聽與敘說、依附與追尋、吹動與牽引，這些片段皆可視為每一位舞者的微敘事，最後組合出一幅生命群像。

雖然四支舞碼是由舞者各自發揮，卻並不違背《足 in》系列最初的「發生 Happeing」模式來發展動作並進行編舞，

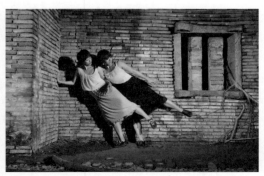

《足 in · 安平樹屋—肢體介入特殊空間創作展演》，
台南安平樹屋，2011，劉人豪攝

亦即舞蹈動作對應了建物的格局與屬性，比如突起的磚牆或柱子變成隔開兩位舞者的空間畫面，左涵潔、林羿凡的〈跟你說〉是兩名舞者演出隔著牆表現聽與說的各種姿態；李侑儀、許惠婷的〈溯憶〉則是藉由立於主空間後段場地中央的一根柱子，分割了觀賞的視覺畫面，正好有個架高約15公分的棧板平台，讓兩名舞者的位置有如身在舞台上的一左一右，以比對、照映的動作組合，演出記憶裡關於思念的移轉。

另外兩支舞作是李佩珊、蘇鈺婷的〈牽引〉與羅文瑾的〈滯留〉，這兩支舞特別加上了物件的使用，前者使用工業用電風扇和手持小風扇吹動榕樹的氣根，也吹動舞者身體搖擺的動態，象徵著人與樹經由記憶而共感的振頻韻律。〈滯留〉猶如一篇文章的逗點，一個事件的插曲，一段記憶的靈光乍現。在樹屋寬廣的主空間觀賞完在棧板上演出的第四支舞碼〈溯憶〉之後，觀眾的移動路線經由棧板走向下一個房間，而當觀眾正準備走上棧板時，響起的音樂是選自曲風悠邈綿長的 Anouar Brahem 之作，而上方燈光隨之微微轉亮，眾人抬頭往上看，見到了懸坐在鋼架空橋平台上的文瑾，身穿紅色洋裝，鮮紅的玫瑰花瓣從她手中一片一片地飄落，彷彿手中的東西正一點一點地流逝，也像是為了悼念而撒落花瓣，紅衣、紅花，在樹屋本身即有色澤沈潛的綠葉當中，顯得格外鮮明搶眼，營造出的豐富意象，令人浮想聯翩。〈滯留〉猶如記憶中某個殘念的片段，勾起了情感面的觸動，是某個不經意印在心裡的情節，或沉澱心底某個渴望的聯想與共鳴，引發觀眾諸多的驚訝反應和各種詮釋，但最終編舞家並沒有要特別定義這段舞作的故事，僅僅留下開放性的解釋，由觀眾回想琢磨。

## 空間裡的空間

記憶，或是不經意而來，或是經由牽引召喚，「Recall」便有召喚的意思，這也是第一支舞作的名稱，以此作為整體演出的序幕，猶如藉此召喚所有的記憶——亦即接下來六支舞碼所呈現的意象。〈Recall〉

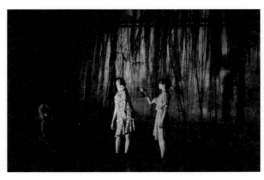

《足 in．安平樹屋—肢體介入特殊空間創作展演》，
台南安平樹屋，2011，劉人豪攝

由羅文瑾與李佩珊擔綱，是一支雙人舞，
這次演出製作最初並沒有特別設定每一段
舞作的人數，最後會是獨舞、雙人或是群
舞，都是在排練過程中自然而然形成的。

為演出開場的〈Recall〉，選擇的地點即
是一走進樹屋就會遇到的小房間，最初可
能是玄關功能，為了便於敘述，以下便以
「玄關」稱之。這個玄關相當特別，左邊
牆上有一扇約 60 至 80 公分寬的木窗門，
一直是敞開著，透過窗戶可以看到隔壁被
規劃為樹屋歷史常設展的房間，由於展間
的展架過於現代，因此並未列入這次的演
出場域，而權充後台之用。演出時間是夜
晚，若展間不開燈，從玄關處看向窗戶，
只見一片漆黑，觀眾不會因為看到展品而
出戲。

玄關所站之處，其實是劉國滄設計建造
的抬高木棧板，因此玄關右邊的開放空
間便相對較低，顯得下沉，而且地面維持
原貌，保留磚石與土地交雜的狀態，這裡
並打造了一座鋼架樓梯，是觀覽整個樹屋
「屋頂」的起點。如前所述，其實樹屋已
經沒有屋頂了，而是由榕樹蔓生的枝葉所
覆蓋，因此上樓梯之後左轉，會有一個平
台式的過道通向深處。若是站在玄關的棧
板台往上看，平台通道便猶如第二層空
間，視覺畫面因而形成上與下的兩個層
次。於是，在編舞家的眼中，看到了一個
空間裡的多重空間，隱藏的，對照的，有
形框出的，無形框出的，裡或外，上或下
……單純一個玄關的入口處，已經蘊含著
一段正要發生的故事，即將召喚出一段又
一段記憶。

玄關裡由木棧板所拼成的平台，在典型的
劇場思維裡，很容易就視為可以做為演出
的「舞台區」，畢竟與磚塊地板相比，木
板平台對於舞者的腳是比較「友善」的，
不過，觀眾對這樣的地板也會感到同樣
的「友善」，因此演出吸引來的 50 多位
觀眾，進入樹屋，幾乎全都站在木棧板平
台，擠在這個小房間裡。這情況對編舞者
羅文瑾並不造成問題，反而正好是她打破
典型劇場思維，詮釋「特定空間演出」的

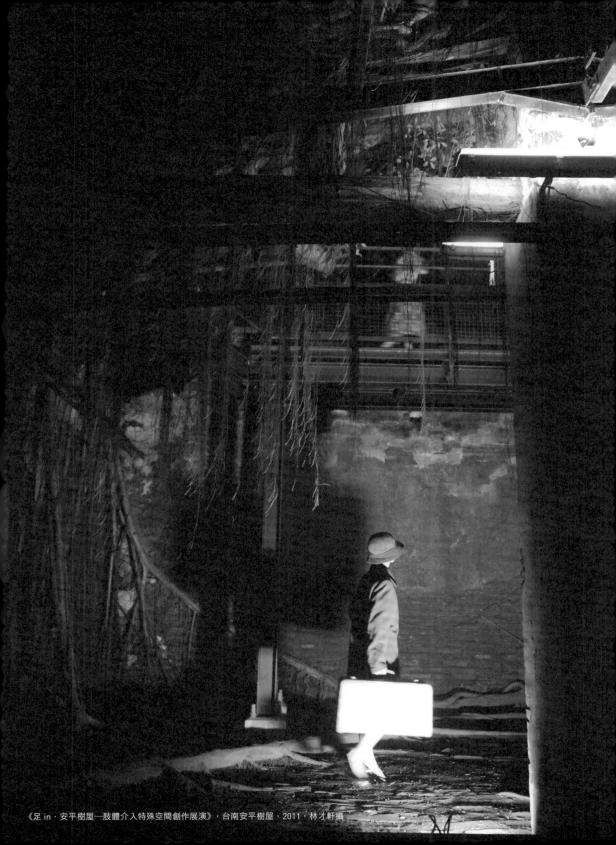

《足 in．安平樹屋—肢體介入特殊空間創作展演》，台南安平樹屋，2011，林才軒攝

好機會,她運用該場域獨有的特色與動線,藉著兩名外型相似的舞者,宛若日常行為的舞蹈演出,猶如散文般的敘事情調,訴說著一個關於生命輪迴的故事,利用與觀眾貼近的距離,讓舞者一舉一動的每一個細節,在意義上,使原本是觀賞角度的「觀眾」變成了「觀察者」,而文瑾所刻意鋪陳堆疊的這些細節,呼應著舞作名稱「Recall」的意義,以最貼近觀眾的距離,即將向觀眾召喚出一段旅程,在意象的牽引下,傳達關於「回憶 vs 旅行」的時間主題與文本內涵。

演出即將開始,現場燈暗,進場後的觀眾站在玄關原地,並不知道舞者會從哪裡出現,這也是特定場域演出常見的現象,既然打破了典型劇場的型態,那麼觀眾與表演者的位置也就往往不再是約定俗成的關係,編舞者有時也會刻意模糊此一位置,但在實際執行面上,由於現場沒有起伏層次清楚的座位或台階,當觀眾人數達到一定程度,便會有前排擋到後排視線的問題,因此演出前,工作人員會有所指示,或是

在觀眾之間埋伏暗樁,引導觀眾蹲下。

正式開演前的暗場並沒有太久,先響起的配樂,選自善於以音樂營造畫面感的 Max Richter 之作,接著原本幽暗的窗景漸漸有了光,吸引了觀眾們的視線,窗外出現了一位女子(羅文瑾),身穿黑色大衣、頭戴黑呢帽,復古的裝扮,彷彿是不屬於這個時代的女子,正透過窗框朝窗內的觀眾探看,眼神卻又沒有焦點,顯然並非真的正在凝望現場觀眾,而是似乎另有目標。

觀眾與女子的距離近到伸手可及,可以清楚看見女子正在尋找的神情,而且從舉止儀態看來,觀眾們很容易意識到,那位女子與觀眾其實處在不同的時空,換言之,正是因為舞者的表現,觀眾們意識到自己猶如一群時空的窺視者,正在竊看一個事件的發生、一個女子的回憶歷程,對於那樣的時空,觀眾無法干預,只能見證。

正當觀眾把注目的焦點放在窗景中的女子時,另一位穿著白襯裙的女孩(李佩珊)

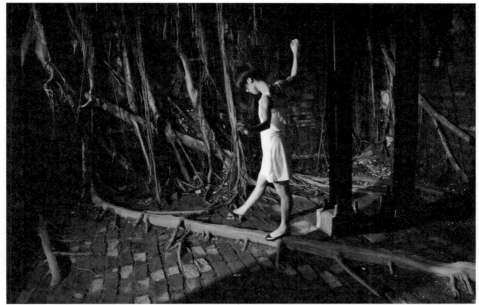

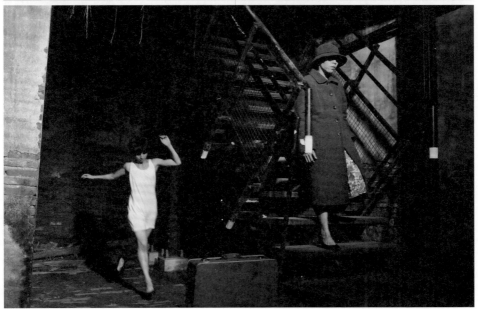

上／下：《足 in・安平樹屋—肢體介入特殊空間創作展演》，台南安平樹屋，2011，劉人豪攝

悄悄出現在地勢較為下沈的開放空間，遊走在上層的通道平台，來回舞蹈，而窗框中的黑衣女子似乎找到了什麼，隨即消失，這時，開放空間的燈光全亮，觀眾的視線也從窗景轉向開放空間，看到了在高處的白衣女孩。

黑衣女子並未消失太久，很快便再次出現，並且提著綠色行李箱，一直在四處探尋似地，穿過了觀眾，走進開放空間，而同時，上層的白色襯衣女孩慢慢消失。黑衣女子走到樓梯邊，放下行李箱，脫下大衣、帽子，置於樓梯旁。

卸下黑大衣的女子，一身藍粉花色洋裝，在磚土地上舞蹈了起來，原本在上層通道平台消失的白襯裙女孩，再度出現，穿著洋紅粉藍花洋裝，意象宛如女子的年幼時期，此刻，透過此一意象，觀眾恍然大悟，這個對照也意味著時空、歲月、景象的重疊與重複。接著，樓上的女孩緩步下樓，穿上黑色大衣、戴上黑呢帽，拿起行李，循著黑衣女子原先的路線，緩步離開，而

女子依舊待在原處，然而她褪下花色洋裝，變成了身穿白襯裙的女孩，在磚土地上玩著跳格子，就像是一個開心的小女生，然後燈光逐漸全暗，這一段舞作結束，觀眾被引導至下一個演出段落的地點。

〈Recall〉這支舞作，藉由兩位舞者在玄關空間的一進一出，服裝的交替呼應，動作的類行為演出——尋找、來回走動舞蹈、跳格子、換裝——呈現的是一個時間流轉的意象，旅人的概念延伸為生命旅程的想像與時空遊走的動線，窗景、樓梯、平台、通道、上下層、高低差，這些建築元素的指引與暗喻，將生命的循環用一種很日常生活的行為勾勒出所有的人生。文瑾所扮演的黑衣女子，代表的人生是一種回溯，是想要找回純真過去的期待，而佩珊扮演的白襯裙女孩，意味著人生是無法停下的前進，是一種成長，被歲月推向既定的路程。

編舞者羅文瑾用三套服裝表現三種歲月，黑色大衣重重包裹著內在，厚重感帶出人

生積累經歷的深沉，舞者穿著這樣全黑厚重服飾，動作設定就僅僅是行走或尋找。第二套是繽紛的花洋裝，這樣的花色除了給人一種浪漫美好的感覺之外，舞姿的表現也相當輕巧優美，展現青春年華的曼妙夢想。而白襯裙正是代表孩童活潑天真的歲月，藉由跳格子玩遊戲的動作，文瑾將人生最初的純真作為舞作的最後結尾，對比出舞作一開始生命的沉厚重量。然而，生命其實是一直輪迴著，所以觀眾離開那個場景之後，燈光均已暗場，腦海裡亦將會一直殘留，在那個平行時空裡不斷尋找、不斷前進的舞作畫面吧！

## 不可預期的偶發

文瑾與佩珊的〈Recall〉是《足 in · 安平樹屋》的第一支舞，而她與左涵潔共同創作的〈Digital Memory〉剛好也承接了第一支舞作的循環意象，只是前者的循環是詩意般的隱喻暗示，而後者的循環則是具體的想像、抽象理性的表現。這支舞同樣利用了棧板平台走道、樓梯與上層鋼架通

《足 in · 安平樹屋—肢體介入特殊空間創作展演》，
台南安平樹屋，2011，劉人豪攝

道的建築構造，在原本樹幹氣根環繞的自然陳舊環境裡，搬演著猶如程式軟體運作原理的序列。

文瑾說這段的編舞結構，其實是從這長條像伸展台棧板平台通道開始的，因為這裡是樹屋中較大的空間，所以觀眾站在平台

《足 in．安平樹屋—肢體介入特殊空間創作展演》，
台南安平樹屋，2011，劉人豪攝

通道一邊觀看，好像是看服裝走秀般，舞者在觀眾面前由右至左的橫向移動，加上這個棧台連接著樓梯與二樓平台，舞者看似從門口走出了這個場所，但其實她們正沿著這條步道，從上方的通道平台走到樓梯，再走下來又重回到伸展台似的平台。

於是〈Digital Memory〉的七名舞者，在這平台上，依序保持固定距離，如同每日常規勞動般，像是 0 與 1 的資料處理，文瑾將時間切割成可封包的程式，將整個樹屋模擬成中央處理器，記憶就像是一節一節的資料存取，在管線當中流動移轉，穿著白襯衫、黑長褲的舞者們，動作一致、節奏分明，沒有流露感情，但是肢體動作又各具特色，表現著現代化關於記憶的抽象概念。

然而藝術創作有趣的地方，不是直接去演示現實的樣態，而是僅僅單純呈現著某些觀察到的現象，文瑾在動作整齊固定流程的舞作結構裡，加入了生命中不可預期的偶發，她突然離開了這樣的序列，跳離了平台上固定的軌道，在平台旁的磚石土地、自然陳舊的空間裡，以不自主抽動身體的隨機舞蹈，獨自一人在移動的舞者群當中，展現群體與個人各自不同的異質想像，彷彿提醒大家，秩序是一種美感，但跳脫常規也可以創造出獨特的美學，時間的運轉不一定是固定常態的，許多突發事

## ● 靈的領域

原本安平樹屋作為一個觀光場域，其實只有白天才對外開放，供民眾和遊客參觀，到了下午 5 點就會關門休息。2011 年舞團製作《2011 足 in・安平樹屋—肢體介入特殊空間創作展演》，選擇安平樹屋作為演出場地，文瑾和其他團員們當時希望演出時間是在晚上，原因除了白天開放觀光，團隊無法另外售票、更無法區隔觀眾與遊客之外，晚上的時間比較獨立，加上燈光設計會有更豐富的效果。當時我執行計畫的行政工作，找到安平樹屋的管理單位並前去溝通場地使用時，雖然臺南市政府文化局古蹟營運科算是首次接到這樣的需求，沒有前例可依循，但基於舞團去函說明並提出過去《足 in》系列演出獲得台新藝術獎入圍的成果，官方並沒有太多阻礙便很快就回文同意。

只是在進入樹屋實際創作排練時，遇到的是現場執勤管理員的不解所產生的衝突，尤其是為了區隔遊客離場，並在舞團有限人力範圍下設置較明顯的前台區，便於觀眾進出場的規劃，要打開一扇直通樹屋門口的圍牆側門供演出，常駐安平的管理員卻強調那扇門基於「特殊原因」，不能打開，面對如此情況，雙方諸多僵持，因為「打開這扇門會對人不好（沒有清楚解釋原因）」的說法無法說服大家，所以經文

台南安平樹屋，2011，劉人豪攝

化局協調後，管理員雖然勉強同意，但情緒其實極度不開心。

後來正式演出時，更接收到許多在地觀眾的反應，說樹屋感覺太陰了，晚上不敢來看演出。然而舞團在夜間排練過程，只有遇到螃蟹出來的驚喜，並沒有任何靈異事件，我和文瑾都認為，只要內心能量保持正面及良善，倒是不用害怕什麼，而且我們每一次進入特殊場域，都抱持著尊重空間本身看不見的、有情或無情眾生或靈體，演出前必定會舉辦的祭台儀式時，大家會帶著感激的心情祈求演出平安圓滿，所以當時除了行政交涉的衝突之外，排練演出其實都相當順利。而在那之後，我們的演出效益也鼓勵了越來越多其他表藝團隊跟進，選擇在樹屋規劃晚場、能有燈光效果的演出節目。

件其實也正造就出記憶裡的某個深刻印
象,只是大腦的運作一直循環著,在這記
憶體流動、輪迴、運轉的過程當中,我們
內心深處所要處理、面對的是哪一個區塊
鏈空間呢?

安平樹屋的百年榕樹建築,讓大家看到
了時間的刻痕與軌跡,自然的枝幹與氣
根將老屋封印在過去的時光,現代建築師
則用鋼架木板的平台及樓梯構造,讓民眾
遊客得以從不同角度去觀看這些時間的印
記與證據,而當代舞作的編創,以舞者專
業的身體表演去演繹關於記憶、關於生命
的感想,而觀眾來到樹屋,跟隨著 60 分
鐘的演出,也遊走了一圈樹屋的環境,在
觀賞過程當中,刻印了對這個空間全新的
記憶,疊映了人與環境那些曾經的愛念情
感,以及對現在、未來的啟發與聯想。於
是特定空間舞蹈在這個場域裡,重新描述
了過往的故事,承接當下的現象,如百年
生生不息的根莖,層次交織出關於時間的
意義和生命流轉的體悟。 ◉

《足 in · 安平樹屋—肢體介入特殊空間創作展演》，台南安平樹屋，2011，劉人豪攝

# 終極原則：

限制、挫折、解決問題

在現今這個時代，對於大多數的舞蹈創作者及表演者而言，其實什麼樣的空間場域都可以演出，並且也非常敬業地盡可能去克服關於場地不友善的現實問題，甚至願意嘗試各種的可能或挑戰各種的不可能，所以我們在行政製作面上，有件事一定要放在第一優先，在所有情境底下都是不可輕忽也不可逾越的，那就是「安全」，任何的環節都必須依此作為最高原則，一旦演出作品的表現與安全有所衝突，絕對是以後者為主要考量，不管是表演者、工作人員，或者是觀眾，安全都是非常重要的。

安

全

▶2012 年，臺南市政府文化局開始了「臺南藝術節」的製作與執行，於每年的 4 至 6 月，讓各類型的表演藝術在府城各地發生，除了臺南縣市文化中心專業劇場邀請在地與國內外傑出團隊的精彩演出之外，「臺南藝術節」並規劃出一個有別於其他城市藝術節的特色主題──城市舞臺。

「城市舞臺」的願景為「將表演帶入生活，打造城市遍地是舞台、生活俯拾皆藝術的氛圍，降低舞台高度，卸下劇場藩籬」，藉此把表演帶出劇場，帶進人們日常生活的場域，對於入選藝術節必須以售票為主的大部分演出團隊而言，先暫且不論作品形式的做法與內容呈現為何，對於演出場地的選擇，製作面的首要考量必定是著重在觀眾的觀賞方式。

回想過往稻草人舞團所自製執行的特定空間舞蹈創作《足 in》系列演出，從最早 2005 至 2006 年在大南門城古蹟的《府城舞蹈風情畫》，到 2009 至 2011 年之間，《足 in》持續拓展能夠演出的各種非劇場形式之場域，包括臺南市的藝廊、廢墟與安平樹屋，或者應邀從美術館進到城市街道、甚至運河上也曾演出，換言之，在臺南藝術節「城市舞臺」將生活場域納入正式演出空間之前，稻草人舞團在這方面已經累積多年的經驗，早已先行遊走了一遍城市裡的幾個特定場域，舞團跟民間在地相關人員的直接溝通與對應，中間偶有一些觀念上的衝突與碰撞，讓我們在其中更深刻感受到一般民眾對這種表現形式正面或不解的直接回應，但也很幸運從中獲取珍貴的歷練，而得以在日後特別針對「臺南藝術節─城市舞臺」所提案的企劃書裡，在執行製作的各項細節方面，會有比較堅定的理想和明確的規劃。

所以承接過往《足 in》系列演出的經驗，稻草人舞團後來連續入選「臺南藝術節─城市舞臺」演出節目，如 2012 年在吳園公會堂呈現的《the Keyman‧雙重》，為了那一次的演出，特別在會堂裡搭設兩面式舞台的舞蹈劇場，借用內部原有的舊木構建築風貌，營造出早些年代的氛圍；接

《足 in‧複合體─遊走屯區藝文中心》準備演出，
台中屯區藝文中心，2017，，稻草人現代舞團提供

著 2013 年在安平樹屋的演出、與謝銘祐老師共同打造全版台語音樂舞蹈劇場的《秋水》，將屋舍本有的外牆及棧台轉變為舞台背景，並另外搭設觀眾席，打造成出鏡框式戶外環境劇場的演出形式。這兩場製作將舞團一貫的特定空間移動式演出之規劃暫擱一邊，而從舞作文本內容連結空間環境的特色去對應二者的關係和意象。

其後舞團又進一步嘗試擴大對空間的想像，如 2015 年再次獲得國藝會「表演藝術 · 追求卓越」專案的舞作《Milky》，演出地點位在臺南文化創意產業園區紅磚舊倉庫（亦即通稱的臺南火車站旁舊倉庫），由編舞家羅文瑾、建築師劉國滄老師與服裝裝置藝術家角八惠，連袂將日本宮澤賢治小說《銀河鐵道之夜》，帶到了日常裡極不顯眼也不討喜的閒置廢棄場所裡。

爾後舞團又再次向「臺南藝術節—城市舞臺」提案，以回應當時市府特別要求的概念主題：2016 年「謎走古城」──發表

### ● 浸潤式劇場

浸潤式劇場（Immersive Theatre），在一個立體有樓層或單層多重空間裡，讓觀眾從置身事外的觀賞者轉而成為身歷其境參與作品發展的影響者之一，並且在演出當中和專業舞者一同完成作品。較著名的作品是英國實驗戲劇公司 Punchdrunk 製作演出的《不眠之夜》（Sleep No More）。

在老戲院今日戲院演出虛構故事、魅影情節的《今日 · 事件》；以及 2017 年「在場」──嘗試以浸潤式劇場（Immersive Theater），在台南老爺行旅的三間客房輪流進出的觀賞體驗，結合展覽及演出的《不 · 在場》舞蹈浸潤房間特定場域演出。由於這些特定空間演出製作的呈現機會，讓舞團從過去的經驗為基礎，挑戰全新想像和演出形式，並預想可能會碰到的困難，也在每一次面對新的問題時，能夠從中深刻理解及分析，進而為各種突發意外而預先準備，可以更加彈性地因應無法預期的狀況。

《不 · 在場》舞蹈浸潤房間特定場域演出準備工作，
台南老爺行旅，2017，，稻草人現代舞團提供

## 從可能性到可行性

在這些非劇場空間演出創作時，若要特別歸納出會有哪些問題，那麼從以往製作經驗裡，約略可分為「限制」與「挫折」這兩部分來談起，然後從這兩部分當中再細部區分，比如場地（觀眾及表演者的進出場安排／清潔整理／安全考量－保險及保全／動線）、人（在地民眾觀感／遲到觀眾／奇異份子）、天氣（雨備／預防中暑／濕氣悶熱之對策）、蚊蟲（室內／戶外）、聲音（環境音干擾／演出是否影響居民）、其他（光害）等項目，逐一條列出來，製作成 Check 表，可以在日後製作執行的準備期間，便於根據項目勾選及參照討論。

對於編舞創作端而言，初期絕對容許提出各種天馬行空的想像，並非就要先被各種限制給綁手綁腳，而是逐一提出各種「可能性」的想法，然後大家集思廣益討論出其中「可行性」的做法。當然，有時某些限制反而會帶來靈光乍現的創意，這其實又是一個有趣的靈感激發的過程。

我們常常會開玩笑說，行政製作端是危機處理小組，每一場製作總會有不同的難題和功課要面對，節目演出當中的突發狀況或本來預估會有的困難，不見得每一次製作或每一場演出都會一樣，所以執行面的思維還是需要見機行事、因地制宜，尤其必須特別再三強調一個基本原則：**不要嫌麻煩，也不要認為所有事都會一次到位，「魔鬼藏在細節裡」這個老生常談的提醒總是有其意義的。**

比如製作初期的「場勘」，絕對是要去現場走個好幾趟，每一次的探查和觀察都會帶來不一樣的心得與準備。更不用說面對在那個場域日常生活的人們，我們的演出進去時是惱人的驚擾還是美好的相遇？是否可以更細緻去觀照到他們的種種作為？光是「人」的這項變因，會因為事前溝通到什麼程度，而讓演出突發狀況的影響可大可小，這都是在演出前要盡可能預先設想、沙盤推演，並且儘量做到有備無患。

《足 in．發生體—特殊空間舞蹈創作展演》準備工作，
台南加力畫廊，2009，稻草人現代舞團提供

● 場勘 Check 表

這張表格僅作參考，每一格不一定是只用於 Check 勾選，而比較像是將幾個項目放在一起思考及互相討論。格子內可以註記各種標示或文字備註，也可以把每個項目交叉對照。

| 場地<br>人/物 | | 進出場 | | 時間 | | 聲音 | | 安全 | | 室內 | | 戶外 | | 天氣 | | | 其他 | |
|---|---|---|---|---|---|---|---|---|---|---|---|---|---|---|---|---|---|---|
| | | 單一出入口 | 多重或開放 | 白天 | 晚上 | 環境音 | 演出聲響 | 保險 | 保全 | 清潔整理 | 蚊蟲 | 清潔整理 | 蚊蟲 | 雨備 | 中暑 | 濕氣 | 光害 | 靈異 |
| 表演者 | 問題 | | | | | | | | | | | | | | | | | |
| | 對策 | | | | | | | | | | | | | | | | | |
| 技術人員 | 問題 | | | | | | | | | | | | | | | | | |
| | 對策 | | | | | | | | | | | | | | | | | |
| 觀眾 | 問題 | | | | | | | | | | | | | | | | | |
| | 對策 | | | | | | | | | | | | | | | | | |
| 在地民眾 | 問題 | | | | | | | | | | | | | | | | | |
| | 對策 | | | | | | | | | | | | | | | | | |
| 路人/奇異份子 | 問題 | | | | | | | | | | | | | | | | | |
| | 對策 | | | | | | | | | | | | | | | | | |
| 服裝 | 更衣休息 | | | | | | | | | | | | | | | | | |
| | 快換間 | | | | | | | | | | | | | | | | | |
| 道具 | 小 | | | | | | | | | | | | | | | | | |
| | 大 | | | | | | | | | | | | | | | | | |
| 設備 | 有電 | | | | | | | | | | | | | | | | | |
| | 沒電 | | | | | | | | | | | | | | | | | |

古羅文君製表

● 劇場裡的「綠乖乖」

演出前的祭台，臨時祭台桌上擺的除了水果、水跟大家都會吃的點心零食之外，一定會買綠色的乖乖，這是技術設備的必備吉祥物，也是唯一可以放在劇場裡的食物（劇場裡是不准飲食的），除了取其名「乖乖」之意，擺放後能「讓設備乖乖運作」之外，綠色也暗示「機器順利運轉時的綠色燈號」。這些乖乖不能過期，而祭完台後放在機械設備上當作保佑意義，技術人員就算餓了也不能打開吃掉。

身任舞團製作總監的我,在此一篇章主要提供過往經驗所歸納的心得,分享給大家做參考。在執行特定空間舞蹈演出計畫的時候,我的經驗只是作為一個提醒,其實大家都可以進一步關注到更多的製作細節,去對應或觸發新的解決方案和創作。但要特別先提醒一件事,在現今這個時代,對於大多數的舞蹈創作者及表演者而言,其實什麼樣的空間場域都可以演出,並且也非常敬業地盡可能去克服關於場地不友善的現實問題,甚至願意嘗試各種的可能,甚至挑戰各種的不可能,所以我們在行政製作面上,有件事一定要放在第一優先,在所有情境底下都是不可輕忽也不可逾越的,那就是**安全**,任何的環節都必須依此作為最高原則,一旦演出作品的表現與安全有所衝突,絕對是以後者為主要考量,不管是表演者、工作人員,或者是觀眾,安全都是非常重要的。

當然,這並不是說劇場都沒有在注意安全,而特定空間的演出危機重重的二元觀點,其實兩者都必須抱持著這個安全原則,只是劇場有完整的機制與規則去維護安全事宜,但特定空間的演出,因為太多的無法預期、難以歸類或太多複雜的層面需要考慮,有時候會出現決定障礙跟選擇困難的情況,這時候,若基於「安全」考量而對演出型態有所捨棄,並不意味我們不去挑戰新的事物,而是要去更了解、更清楚面對的是什麼,遇到某些創作上的堅持或其他無法避免的情況,進一步要去採取什麼樣的安全措施。這時候在作危機處理的決策時,心裡有一個中心的準則,加上大家站在同一艘船上有所共識,相信許多問題都能迎刃而解,化險為夷。

## 限制

每一種創作都有自身所屬的限制,當然也有共通的限制,比如說創作資源,包含經費、人力、物資等,這部分就不特別著墨,不過表演藝術為求精緻卓越,每次創作都不會有所保留,反而比較多都是在有限範圍內要將作品極力推到更上一層境界的自我要求。儘管如此,卻並不是說藝術

《足 in・搗蛋藝術基地─肢體介入特殊空間舞蹈創作展演》,
高雄生日公園生命之屋,2011,甘志雨攝

創作都沒有成本考量而總是要做到賠錢，其實運作的基礎仍須顧及收支平衡及創造財源，這也是為什麼在此特別要舉特定空間演出的售票場為例，作為說明。其實也正因為是售票場，就會有很多必須要去解決的狀況，也產生在同一個空間的演出，售票場反而比免費場更有場地使用上的制約，亦即所謂「售票」的限制。

前面提過，不管是大南門城古蹟或改造舊民宅的藝廊空間，都是在同一個平面的空間，或是有樓層、通道的場域，製作團隊在進入現場進行場勘時，除了檢視舞蹈現地演出的可行性與安全性之外，更需特別去考量觀眾如何進出場、如何設計動線等問題。鑑於特定空間的場地規模，一場演出能容納的觀眾人數，通常不會超過100人，比起製作成本，如此的門票收益其實並不符合產業損益平衡的原則，甚至是賠錢，然而，作品的特殊意義和藝術性是無價的，有了售票機制，基本上可以區分誰是觀眾、誰是路人，甚至比較像是創作者希望觀眾之所以買票進場，是因為珍視如

此的演出形式。此外，經由售票機制的過濾，也能保障這些珍視藝術創作而買票進場的觀眾，可以專注地沉浸在編舞家與舞者用心呈現給大家的精彩舞作裡，不會因為外面不明就裡、意外闖入的路人而受到干擾，影響觀賞情緒。

因此，「限制」即明確定義了不可能每一種場域地點都適合做舞蹈演出，更精準地說，是基於售票的考量，製作所選擇可以表現舞作的空間必須要想辦法規劃設計出觀眾合宜的觀賞方式及動線。我們首次特定空間的演出製作嘗試選擇在大南門城，就是看上它可以關上大門，形成一個封閉的空間，讓觀眾得以自在地觀賞演出，舞者也能無後顧之憂，全神貫注在高技巧的舞蹈表現中，所以那場演出的動線流程，雖然80多名觀眾是移動式觀賞60分鐘舞作，但前台規劃和觀眾服務的設置大體上與劇場相同。而在老屋民宅的演出（例如加力畫廊或 B.B. ART），由於空間較小，可容納的觀眾很少，尤其編舞者非常喜歡樓梯、儲藏間、天井所帶出的想像，這類

《足 in · 安平樹屋—肢體介入特殊空間創作展演》排練，
台南安平樹屋，2011，林才軒攝

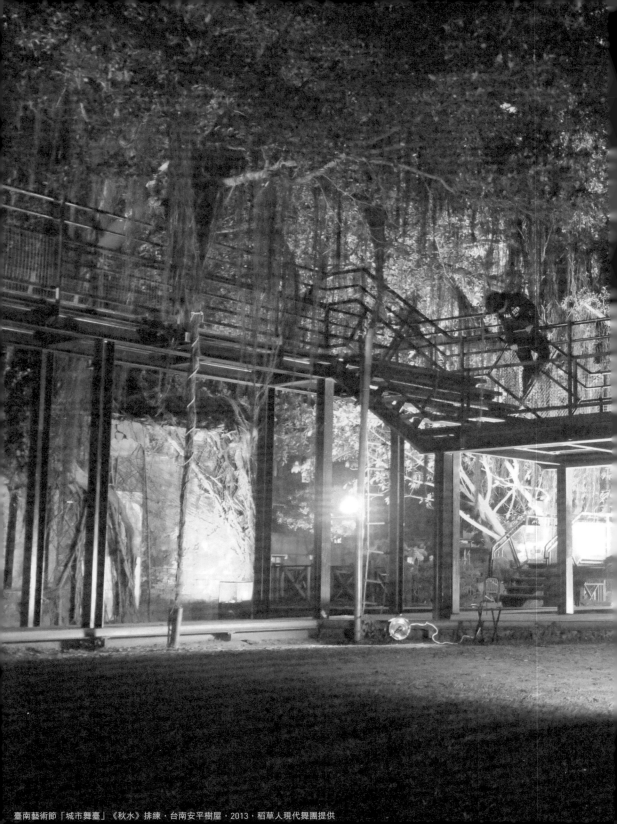

臺南藝術節「城市舞臺」《秋水》排練，台南安平樹屋，2013，稻草人現代舞團提供

空間更是侷促，相對的，觀眾會站在哪個位置觀看？所佔的範圍約莫多大？舞者的動線是否要穿越擠在一起的重重人群？若要穿越觀眾，又該怎麼做？舞蹈的過場要如何處理無法及時反應又處在尷尬位置的觀眾？諸此種種因「限制」所延伸的提問，都必須深入考量。

在這類場域的演出，基本上，我們不會在現場特別圈出某個明顯的範圍，清楚告知觀眾哪裡是表演區，哪裡是觀賞區，因為一旦劃分清楚，就有違脫離典型劇場、進駐特定空間演出的本意，我們仍要回到身體與空間的對話關係上，因為舞蹈的身體與空間的關係，正是處於一種有機的變化，因此對於身在其中的觀看者與表演者的位置關係，我們會保留一些彈性，讓舞蹈自然流動地「發生」。但這樣的彈性和有機，卻可能讓首次來看演出的觀眾無所適從，或是有所行動，卻脫離我們預期的狀態。所以我們必須將心比心，進行創作的同時，也需要回到觀眾的角度，去設想一旦進場後，會因為沒有清楚劃分的表演區和觀眾區，而感到陌生不安或無措，我們要暫時忘記已經清楚所有的演出流程，讓自己代入觀眾角色去模擬可能的反應，有時也可藉由志工場的安排，達到更好的模擬效果。演出時，我們通常會召集志工協助，作為前台及觀眾服務的工作人員，在正式演出工作之前，舞團會先安排志工們來看彩排，以瞭解整齣舞作的內容及流程，由於志工們並未參與排練，等同一般觀眾，因此他們看彩排場時，所提出的回饋意見對團隊相當有助益，甚至可以刺激或啟發編舞者在創作上的另一層觀點。

也正因為現場觀眾的限制，讓舞作編排及演出流程作法產生許多有趣的點子，比如為了避免觀眾站在不該站的地方擋到舞者的行進，如果暗樁（假裝觀眾的工作人員）的人力不足，只有兩個人時，我們會安排一個在前面作為引導，另一位在最後面負責指引落後的觀眾進到下一個空間，有時兩位工作人員會對調前後順序，最好是能有第三位，負責機動性的位置，以及協助處理演出當中的突發事項，比如觀眾

上/下：臺南藝術節「城市舞臺」《秋水》排練，台南安平樹屋，2013，稻草人現代舞團提供

因各種原因，諸如上廁所、身體不適、需要早退等因素，不得不中途離開演出現場，志工就必須協助觀眾離場，以及引導遲到或中途離席又折返的觀眾回到現場。

每一場的狀況各式各樣，總是會有意無意被一犯再犯的劇場黑特事件：諸如演出當中響起應該關機的手機鈴響、不尊重表演版權的私自拍照攝影、影響其他觀賞者的大聲喧嘩等情況也有可能會遇到，這時候在演出前線的暗樁工作人員，除了關照演出當中的各個狀態，直接面對觀眾的種種反應去作適當的處理，並且還不能影響演出的進行與其他觀眾的觀賞權益，這些層出不窮的狀況其實在臨場智慧與情商上都是很大的考驗，也相當辛苦。

我曾經為了擋住一位遲到又莫名霸道的議員，不讓他在舞者們演出段落進行中、觀眾正專注觀賞的當下進場，那時演出進行到的地點，正好會讓從外面進來的人變成觀眾的視線焦點，這種情況實在很難「放水」，就這樣，我被這位議員足足罵了

10分鐘，卻又不能態度強硬地和他吵架，只得低聲說話，盡可能轉移他想要衝進去的衝動，等到我經由對講機接收到舞監指示遲到觀眾進場 cue 點，他可以被允許進場之後，觀看到演出中場他提早離開出來看到我，反而跟我道歉，因為他進場後，看到了舞者專業的演出表現，以及現場觀眾屏氣凝神觀賞的神情，深感震攝，終於明白我們的演出是純然藝術的表現，並非他以為那種戶外廟會常見可以隨意進場觀看的免費演出，也可以體諒理解即便是非劇場場域，而且是他熟悉日常的地方，在正式演出進行時，雖然買了票，但遲到了還是必須耐心等待被允許進場時機的劇場規則。

## 挫折

談到售票因為空間場域的關係而產生相對應的限制，其實主要是各種關於人的問題解決方法，若是處理不當，難免會有挫折，有些挫折如果只是像上述例子那樣被罵一頓，演出終究能順利圓滿完成，那麼一切辛苦都會煙消雲散，那種的挫折還算

上：《足 in・安平樹屋—肢體介入特殊空間創作展演》排練，台南安平樹屋，2011，林才軒攝
下：臺南藝術節「城市舞臺」《秋水》準備工作，台南安平樹屋，2013，古羅文君攝

簡單。但是有一種無形的挫折是前置作業做了完善的準備，結果卻是徒勞無功，百般無奈。這就要提到 2013 年在安平樹屋的演出經驗，那一檔製作是入選「臺南藝術節—城市舞臺」節目，演出時間是 6 月初的戶外晚場，而且是草木茂盛的樹屋，蚊蟲相當張狂，每次大家都得噴個好幾次防蚊液，但還是會被小黑蚊咬得手腳到處都是包包，癢得不得了。

舞者們演出時，跳舞會一直動還不至於被咬得太誇張，而現場一直坐著不動的觀眾，只好一直餵蚊子，所以製作團隊的行政前台，一定要準備防蚊噴液和防蚊貼提供給觀眾，不過，由於防蚊液是化學性物質，有的人會過敏，不一定能噴，所以還需要加上燒艾草，讓演出當下的那個區域，蚊蟲可以稍微不那麼肆虐，觀眾能夠專心觀賞演出，不因為蚊蟲叮咬奇癢難耐而壞了興致。

當時在演出前，許多團隊向臺南市政府文化局反應了蚊蟲的困擾，文化局非常貼心地請了專門驅蟲的噴藥大隊，演出前一週在各個場地全面噴灑殺蟲劑，然而，卻在我們進場裝台那一週的前幾天，下了一場大雨，把原本留在草葉上的殺蟲劑沖淋得一乾二淨，接著在總彩排當天，蚊蟲變得更多更猖狂，於是舞團的行政組緊急再加購防蚊用品，去因應大雨突來所造成的影響。

原本預期噴殺蟲劑可以有效解決蚊蟲問題，結果一場大雨讓所有準備都撲空，大家還是得面對蚊蟲的干擾，更挫折的是，因為大雨導致總彩排一度中斷，並且連帶產生隔日正式演出是否延後或停演的難題，煩惱因此而生。早在此之前，我們都有雨備方案，會發放便利雨衣給所有的觀眾，也準備了許多條大浴巾可以擦乾表演舞台，或準備水桶、畚箕、掃把來清除多餘的積水，並且預設某個停損點，必須決定是否暫緩演出的規劃。只是當實際狀況來臨時，總是諸多不便，仍然會擔憂挫折，怎麼做才好都沒有標準答案，只有希望事前各種演練好的準備方案能適切因應

這些無常。

除此之外，我們全體團員和工作人員，更在首演當天中午特別去安平開臺天后宮，誠心祈求上天保佑，然後回到演出現場，大家繼續用大浴巾擦乾會溼滑的演出棧板舞台，並且出動所有人員合力將淋濕的白布幕擰乾，該準備的、該定位的都妥當完成。然後幸運的是，天空慢慢放晴，而接下來三天四場的演出，雲散無雨，順利成功，我們準備的防蚊液、防蚊貼也都發揮功用，觀眾看完演出，感動盡興，給予正面讚揚的好評。

不管是室內還是戶外，很多問題不會是哪種空間形式所獨有，有時候都會遇到，只是端看現場該如何應變，一個辦法不見得能一直通用，比如說蚊蟲肆虐和下雨的問題，直覺來想都會認為只會出現在戶外場地或者是草木繁雜的地方，但其實廢棄已久的建物、久未整理的屋舍，或者是專業劇場後台口恰恰好位在大水溝旁，蚊子比想像中還要惱人還更強悍。我們曾經在某

《南門城事件—戶外特定環境舞蹈演出》開演前祈福，
台南大南門城，2005，稻草人現代舞團提供

舊式場館演出，即使開了冷氣，依舊擋不了蚊子叮咬的情況，而我們沒有意識到，觀眾進入專業場館的期待其實更高，結果他們無法忍受這樣難耐的觀賞環境，觀眾可能是第一次進劇場卻留下了如此糟糕的印象，對團隊及場館都是難以恢復的傷害。

特定空間場域的演出，尤其像舞蹈領域是特別需要長期駐點排練創作，讓舞者身體得以更熟悉現場環境，所以只要演出群一抵達表演場地，從白天到夜晚會一待就待很久，通常廢棄屋舍建物是不會有固定打掃的人，因此我們自己整理清潔場地是絕對必要的，而且需要下一點功夫。

除了惱人的蚊蟲之外，看到可愛的動物也不要太高興。2015 年，《Milky》於臺南文化創意產業園區紅磚舊倉庫演出時，那時是 11 月初冬，在我們演出的紅磚舊倉庫裡，建築師劉國滄老師在那個空間設計裝置了約 15 公分高的淺水池，為了排練並讓舞者熟悉在淺水池中舞蹈的阻力和滑力，我們在一旁鋪設巧拼讓舞者可以暖身，然後進到水池去做各種動作發展及排練。舞者們一待在倉庫就是從早到晚，排練時間往往是 8 小時。

某天大家來到現場，發現有母貓帶著三隻小幼貓在倉庫避冬，與貓共處一室是多麼療癒的情境，如果是這麼想，那就太天真了，回家後，手機裡傳來每一位舞者發出哀號的訊息，因為被跳蚤咬得非常悽慘嚴重。小野貓們晚上在巧拼墊上取暖睡覺，而早上舞者進場在巧拼地墊上進行暖身，或臥或躺時，就這樣野貓身上的跳蚤都跳到舞者身上了。更不用說有舞者曾經在淺水池跪地俯身，一個滑腳的動作才做到一半，便發現池上載浮載沉著一顆顆貓大便，從眼前飄過，雖然她們當下很敬業地完成整段動作後，才讓這件事爆出來，大家驚嚇不已。其實在表演者每一次進場前，非常需要事前好好清潔整理現場，甚至做到消毒的工作，不過因為表演藝術團隊的人力經費有限，大部分的場地整理清潔工作，在技術人員正式進場前期，其實還是得靠全體團員們，不分團長、藝術總監還是舞者，大家都會一起協力完成。

可能會有人說，既然製作特定空間的演出是這麼辛苦又這麼麻煩，又不合乎成本效益，那麼為何還要做呢？每當一檔製作完成時，看到觀眾在觀賞時的癡迷神情，眼神炯炯發光，充滿感動，以及事後每一位

特定空間舞蹈劇場《Milky》，
台南文化創意產業園區紅磚舊倉庫，2015，劉人豪攝

觀眾告訴我們看完演出後的深刻啟發，其實會感到一切都是值得。藉幾篇表演藝術評論，或許可以看到表演藝術領域對這種表現形式的領略脈絡：

「台南的稻草人舞團是南部地區較具後現代主義實驗精神的舞團，這年推出《足 in· 發生體 2009 一特殊空間舞蹈創作展演》，表演於台南的加力畫廊與高雄的豆皮文藝咖啡館，試圖在特殊的建築空間裡讓舞蹈的足跡深入，變化多端的格局讓簡單的身體呈現得更精緻，流動的觀賞者一直隨著驚訝與感動，每個空間也隨著舞蹈而生命活力，長時間在劇場中無生命地觀賞，邊走邊看反而是一種激動的感受。」——林怡利／曾任多屆台新藝術獎觀察委員，PAR 表演藝術雜誌，2010 年 4 月。

「台灣一直有演出場地匱乏的問題，若能開發更多現有的公共空間與景觀，以處處皆表演場地的理念著手，讓民眾在更自然、更生活化的接觸表演，那麼「藝術全民化」就不再是個口號，稻草人舞團的努力值得肯定與仿效！」——俞秀青／ 表演藝術評論台／ 評論人，2011 年 9 月。

「稻草人舞團走出形式上的劇場，以環境為創作元素，在劇場整體的實驗中挖掘並發現更豐富的內在，由此製作可看出，台灣的表演藝術創作，走出典型劇場之行動仍方興未艾。」——陳元棠／ 表演藝術評論台／ 專案評論人，2015 年 11 月。 ◉

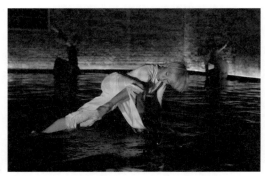

特定空間舞蹈劇場《Milky》，
台南文化創意產業園區紅磚舊倉庫，2015，劉人豪攝

# Site III

於是我們從《足in・發生體》來到了《足in・複合體》，有別於過去稻草人舞團足in系列演出，是以身體進入不同空間所產生的對話與回應為創作發展主軸，這次新的計畫是編舞者先從藝術展覽場其特有屬性作為靈感觸發，並運用日常生活經常出現不同材質的物件，與服裝設計／纖維藝術家曾啟庭討論發想，共同製作出概念性的服裝裝置藝術作品。

新嘗試的演出製作名稱之所以定為「複合體」，其實是很單純地想要回應創作是由兩種或兩種以上不同材質的物件，經過設計複合工藝所製作出展演服裝的觸發。舞者的身體與這些特殊材料互相影響，在展演的動作表現上產生加乘效應，使得舞蹈演出彷彿成為展場裡「活」的藝術裝置作品，可說是複合性的呈現與展陳。

# 光譜衣、繃帶裝、鋁箔服

## 身體作為一種空間複合體

▶ 稻草人舞團《足 in》系列特定空間演出計畫，於 2013 年時有了一個分支的發展，那是一個有趣的轉折，因為原本計畫強調的是身體與空間的關係，藉由人來到不同樣式、屬性、氛圍的場域，在現場所感受到或觸發到的靈感與想像，以舞者專業的動作發展、肢體表現與即時互動，演繹創作者對於該建物及所處地點的文化歷史或個人記憶的呼應與對話。

演出內容大多來自生活周遭的感知，不管是面對廢墟空間或是日常空間，從遊走地面層的演出，到行走上下層階梯的移動，甚至來到海安路街道在室內剖面開放場地，以及在安平運河上搭乘膠筏的舞蹈，自 2009 年首演發表《足 in》系列演出之後，逐漸跨出對空間的想像思維，創作者踏進了這些實體的空間，然後進一步的，我們創作的足跡另外踏進了一個抽象的空間，關於身體自身的空間想像。

這個分支的契機並不是特意去安排出來的，其實原本我們在那一年經過思考與選擇，延續原初的概念，而且也是我們首次要將《足 in》系列帶到台北去展演呈現，已經確定要在某個場地準備去完成演出，只不過行政溝通出現了兩方不同立場的情況，導致原計畫必須暫停，並且思考其他方案的可能性。所謂的「不同立場」，其實是上一篇章中提過關於售票與營利的認知原則，當時有台大藝文中心對我們《足 in》演出相當感興趣而主動詢問，進一步洽談後，發現由於中心所屬的學校明文規定校內不能有商業行為，基於國藝會補助演出經費以售票場為主要考量，我們必須演出售票的需求最終仍無法取得校方同意，只好另覓他處，改為尋找其他合適展演並且能夠售票的空間。

關於成本考量或營利思維的售票自籌問題，這裡不多討論，但的確有很多時候，因為藝術的考量期待在某些特殊場地創作演出時，經費取得來源或多或少都會是最終演出是否能成為定局的影響面向之一，而那次經驗使我們有此深刻體認，然而，卻也因為這個事件的影響而開啟了另一特別的創作系列。

於是我們從《足 in・發生體》來到了《足 in・複合體》，有別於過去稻草人舞團《足 in》系列演出，是以身體進入不同空間所產生的對話與回應為創作發展主軸，這次新的計畫是編舞者先從藝術展覽空間其特有屬性作為靈感觸發，並運用日常生活經常出現不同材質的物件，與服裝設計暨纖維藝術家曾啟庭討論發想，共同製作出概念性的服裝裝置藝術作品。在《足 in》系列來到台北演出的計畫之前，上半年我

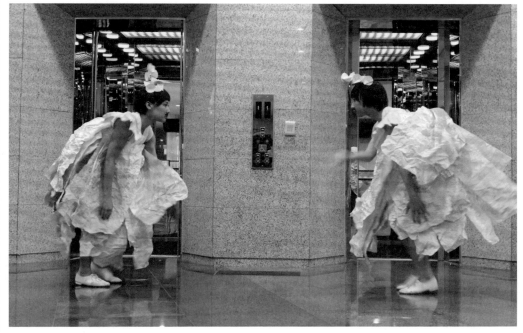

《足 in · 複合體—遊走屯區藝文中心》，台中屯區藝文中心，2017，林芝因攝

們先在台南舉辦了「當代藝術與身體的跨界舞動交會—B.B. ART 創作培訓演出計劃」，這是我個人在跨領域藝術研究所進修且接近畢業時期，思考舞蹈表演藝術與當代視覺藝術如何交會對話可能的一個首先的實踐，基於舞蹈本身獨特肢體美感和編舞系統的理解，加上在跨藝所觀摩學習到關於當代藝術創作概念的刺激與啟發，我便嘗試將舞蹈編創推展至一般民眾可以參與學習的機會，並且把編舞創作從舞者自己動作發展的模式，轉為與服裝設計一起去合作建構舞蹈，也就是從身體向外探觸空間的肢體創作，進入了向內實驗身體

自身空間，探究其表裡關係。

在這個階段的演出製作，我開始嘗試朝向策展的角度去思考，並關注整個作品發展的創作呈現，此一嘗試的開端，選擇台南知名藝文空間 B.B. ART，同時也回應了該場域當代藝術藝文展場的複合性特質，此外，選擇這個空間另有一層意義，B.B. ART 與 InART Space 加力畫廊的負責人都是杜昭賢，2009 年《足 in · 發生體》首演的地點就是在 InART Space 加力畫廊。

新嘗試的演出名稱之所以定為「複合

體」，其實是很單純地想要回應創作是由兩種或兩種以上不同材質的物件，經過設計複合工藝而製作出展演服裝的觸發。舞者的身體與這些特殊材料互相影響，在展演的動作表現上產生加乘效應，使得舞蹈演出彷彿成為展場裡「活」的藝術裝置作品，可說是複合性的呈現與展陳。而因為非舞蹈表演的服裝材質選擇與創作，使得服裝的「不友善」所侷限的肢體運動，促動舞者的身體動能而有了特別的動作發展與表演創意，以及該材質所衍伸出來的議題思維與啟發，讓編舞方向有別於過去人文面向的概念發掘，轉向為關於整個環境與生態議題的關注敘事。

誠如我在節目單製作概念的說明：

**編舞及創作者運用日常生活經常出現的物件，如錫箔紙、塑膠袋、束線帶、緞帶、氣泡布、帆布、海報紙、氣球、光碟等不同材質，收集或回收並再製作出概念性的服裝裝置藝術作品，表演者則從中轉化身體與物件間互動與牽制的表裡關係：如呼應、包容、衝突、妥協、依存之概念，並發展出對應之肢體動能和身體形態的演出呈現，藉此實踐身體跨域創作所帶出的實驗精神和豐富想像，以及透過身體和再製日常物件的對話舞蹈過程中，來傳達環**

**保概念的重要性，呈現出這些原本不起眼甚至僅用一次還有使用價值卻被遺棄的物品，因創新再製賦予新的生命力之下，而轉換出該日常物件特有的質地與造型，成為藝術展演及舞蹈演出裡畫龍點睛的服裝裝置作品呈現，帶出人們對於環保、再製，重新賦予意義及價值的另一角度的想像、思考和討論。**

上半年於台南藝文空間 B.B. ART 的演出，以及下半年台北場的演出，我們獲台北當代藝術館同意本計畫售票且無償使用該館空間，使我確立了《足in・複合體》這個名稱作為分支系列的製作方向，也延伸了後續於 2017 年再次舉辦《足in・複合體—遊走屯區藝文中心》演出製作，邀請舞團過去團員現已是獨立創作者蘇鈺婷擔任該製作的客席編舞，獲得初次觀賞到這種表現形式舞蹈演出的台中地區民眾們諸多肯定與喜愛。

對於該製作關於身體與物件之間的互動與牽制的表裡關係：如呼應、包容、衝突、妥協、依存，當時編舞表演者們以其對材質的直覺感受，發展創作了非常有趣的舞蹈作品，以下分享我所觀看這些演出舞作的觀點和思考：

## 呼應 帆布、氣球

《屋．蝶》（左圖）與《那些，現實之外的》（右圖）這兩個舞作，其實是非常「輕盈」的作品，不管就空間、主題或是舞蹈展現上，《屋．蝶》創作表演的李侑儀，身上服裝的蝴蝶造型帆布片是服裝設計曾啟庭一片片剪出來，然後縫在膚色緊身衣上，像是在舞者身體上群聚著將近數百隻的藍白蝴蝶，而舞者的每一步移動或舉手投足，都讓蝴蝶猶如在顫顫巍巍地舞動著翅膀，既似準備飛翔又宛如停頓休息。《那些，現實之外的》創作表演的許惠婷，則是穿著小洋裝舞蹈，縫製在服裝上層層跳動的媒材是一串串尚未吹氣的白色氣球群，因為彈性材質所以每一次舞者的奔跑或滑步，讓服裝產生非常動態的感覺。

《屋．蝶》讓人造蝴蝶群聚地飛舞在天台四邊的陽台空間上，舞者的身體退隱成背景，映著灑落的陽光與玻璃門的鏡面，留下非常動人的畫面。《那些，現實之外的》場景則是拉到了騎樓，觀眾在店內隔著玻璃牆看著在騎樓舞蹈的舞者，偶爾路過行人的驚訝表情成為觀演的意外情境，然而舞者其實是沉浸在氣球意象的情感指涉裡，身體是無視外界狀況的，在許哲珮《氣球》輕嘆的歌聲中，回應著關於感情的虛無縹緲。

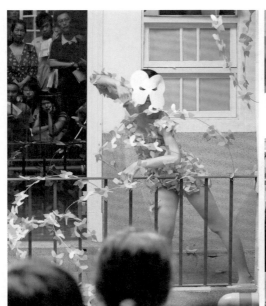 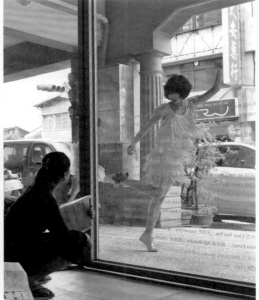

左/右：《足 in．B.B. ART》-當代藝術與身體的跨界舞動交會，台南 B.B. ART，2013，劉人豪攝

## 包容 繃帶

繃帶所引發的想像是什麼？由於承重限制，無法開放觀眾上樓的老房子二樓空間，透露著神秘感，木造結構的樓梯倚著牆壁，牆上是藝術家的插畫，彩繪出斑斕繽紛的啄木鳥，踩著咿呀作響的木地板，觀眾在樓下只聽到走路的聲音，然後兩綑繃帶從樓梯上滾落，引領著身著一條條繃帶圍繞縫製而成的露肩大澎圓裙禮服，眼睛矇上半透明面紗的舞者，彷彿童話世界的公主從閣樓上走下來。人們普遍對公主的想像是充滿幻想和天真的，然而《Out of the Fairy Land》編舞暨表演的羅文瑾，與服裝設計曾啟庭共同創作繃帶禮服的意象，以另一面的現實觀點質疑著童話故事。

繃帶包覆並保護的是身體上的各種傷痕，也是內心的創痛，取其貼近肌膚柔軟材質的意象，不僅僅是彰顯隔離外在感染的功能，也像是溫柔包容著所有的苦難與不堪，而舞者有力、堅持又激烈的舞蹈表現，呼應著編舞概念裡關於離開虛假、勇敢面對真實的一種期盼，大膽地走出象牙塔，來到樓下眾人聚集的展間，爬上原木桌，並脫下大澎圓裙禮服，只剩下貼身短褲的精鍊身體，驕傲地展示著即便傷痕累累也要昂首面對現實的美麗。這是從空間限制與傳統建物氛圍所衍伸出來的舞蹈創作概念與敘事想像。

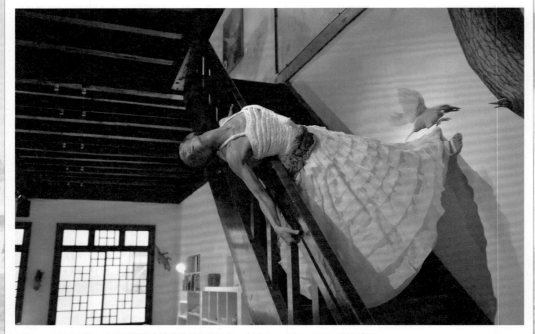

《足 in · B.B. ART》- 當代藝術與身體的跨界舞動交會，台南 B.B. ART，2013，劉人豪攝

## 衝突 錫箔紙、尼龍束線帶

創作者蘇鈺婷首次使用錫箔紙材質為服裝編舞起點的舞作《對話》，是在台南藝文空間 B.B. ART 二樓餐廳區，與放置於桌上不斷點頭的藝術家林建榮《燈泡人》作品的對話，因為作品是銀色身軀的關係，於是鈺婷也將自己化身為和燈泡人一樣，好像彼此外觀相近就可以找到對話的頻率。這齣舞作從空間裡最特異的環節為觸發，不單只是回應餐廳作為一種社交場域，而是在這個場域裡，孤單的兩人有禮貌地互相點頭、無聲對話，形成了某種關於人我距離的探問，而藝術品《燈泡人》本身就是銀色材質的原貌，為了與它對話，鈺婷特意穿著錫箔紙形塑而成的小禮服，卻因為材質的僵硬質地，讓她的身體始終維持在某些動作的框限裡難以自由伸展。從外在場地屬性的規範暗示，以至於內在心理層面的刻意配合，從身體對於空間與藝術品所傳達出來氛圍的感受，以接近行為的演出呈現著人與人之間社交場合的疏離與侷限。

不過，同樣是錫箔紙形塑的小禮服來到了台北當代藝術館一樓服務櫃台區，因為銀色橢圓形櫃檯桌面的關係，呼應台北當代藝術館當時策展主題「後人類」的展覽氛圍，讓鈺婷的《自然不是自然》（下圖）舞作概念加上了科幻感。於是我們擺置了

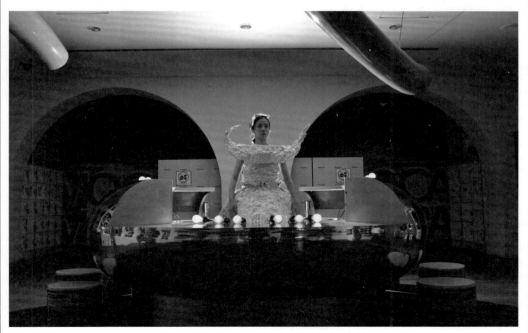

《足 in · 複合體—遊走台北當代藝術館創作展演》，台北當代藝術館，2013，劉嘉欽攝

數個燈泡環佈在桌面，雖然再次使用錫箔紙塑造衣體，但造型與之前稍有不同，帶了一點太空人或外星人的聯想。而台北當代藝術館一樓還有個特別的設計，在靠近入口的地板面嵌著一大片約 3×1 米的玻璃藝術押花地板，於是延伸這樣人造自然意象的啟發，鈺婷進一步與服裝設計曾啟庭討論出了生活常見的小物——束線帶及塑膠網片，將這兩種材質編織拼接在緊身衣褲上，將塑膠網片變成兩件宛如蜻蜓的薄翼翅膀，以及在頭頂、背脊、肩膀及腿側豎立著好幾十支如觸角般的束線帶，以黑色為主體色調的昆蟲形象，舞者或是蜷縮又延伸在押花地板上，或是兩位舞者手腳交錯在一起，身體由於服裝的特殊結構和堅硬質感，使得她們舞動時會特意地擺動身上的異材質，讓它產生仿昆蟲顫動的樣態，而這些意象上的衝突：自然與人造之間的各種思辯，正如創作者想傳達的——服裝上的刻意裝扮與場地的人造環境，關於「慾望著虛擬肉體」樣態的身體構築。

## 妥協 塑膠布、帆布、氣球

如果說鈺婷的《自然不是自然》帶出了人造自然的衝突思辯，那麼左涵潔創作編舞的《塑膠手術》，則更進一步思索人在慾望下妥協的反思。塑膠製品在現今佔據了

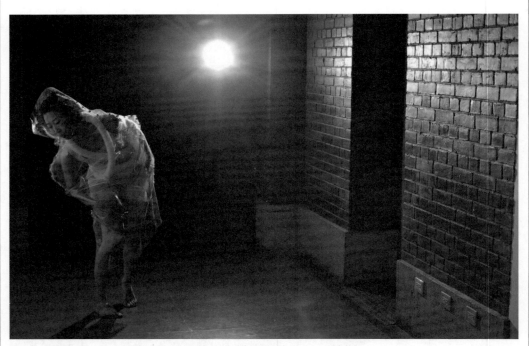

《足 in‧複合體—遊走台北當代藝術館創作展演》，台北當代藝術館，2013，劉嘉欽攝

人們大部分的生活使用，快速、便利且便宜的需求導向，進而降低了人們對於物品用具的珍惜，甚而忽視了對生命的珍重。在無法分解的帆布所製成的塑膠蝴蝶、穿著氣球所串接縫成的蕾絲長裙的女子，以及人被包裹在密不透風的透明塑膠布裡（左頁圖），彷彿為了防塵防菌，這些種種的末世寓言，在台北當代藝術館舊磚建物的廊道上漠然移動著，每一位表演者都張合著嘴，一開一合，從他們口中卻聽不見任何話語，身體服膺在塑膠產品的規訓裡，其行為舉止看似掙扎卻早已妥協了社會既定價值的圈範。

表演者引導著觀者前行，也展示著她們動作上的怪異無助，從電梯門一打開看見像是另一個世界生物即景——兩名舞者穿著帆布蝴蝶裝，但電梯內部暈染著紅色燈光，以及如繭般塑膠繩構造的裝置——被揭露展現，然後越過一層層拱型門廊的長廊，舞者變換服裝一步一步往後退的方式，引領著觀眾一邊前行一邊又聚集觀賞演出，因為台北當代藝術館的長廊且一側有展間的空間特色，讓演出變成一種博物館式的觀覽——看向未來世界對環境之擔憂與生命警示的預想活標本。

《足 in．複合體—遊走台北當代藝術館創作展演》，
台北當代藝術館，2013，劉嘉欽攝

## 依存 光碟

同樣都是在反思環境議題的舞作，創作編舞的羅文瑾，在《過剩的存在》舞作試圖表達的是關於資訊爆炸資料儲存的尋思。在 2013 年前後的幾年期間，CD 或 DVD 的大量使用到達一個高峰，單就我們表演藝術領域各種申請管道需求，對於影音資料的建檔或提出都需要燒錄一次可能多達十片的數量，這些短期使用隨即廢棄的過程，以及後來證實 CD 或 DVD 儲存方式並非永久保持資料完好存在的情況

下，光碟片卻沒有很快找到大眾需求的替代方案，大家仍舊習慣性地燒錄－閱覽－廢棄這些光碟片，因為不斷地製作與複製CD，導製光碟片的數量多到開始佔據了人們有限的生活空間，「過剩」一詞已經成為人們生活窘困的代名詞。

人們依賴光碟儲存記憶，光碟依附人的需求而大量產出，這樣的兩者循環關係是文瑾在舞作當中，藉由從樓梯間一位穿著白色風衣黑手套、戴著白色髮帶的時尚女子站在櫃台桌上，以居高臨下的位置不斷地將光碟片CD塞進自己的衣服裡，如同電腦運作過程中，資料被一筆一筆傳導進儲存設備一般。接著另一名穿著相同但是戴白手套的表演者左涵潔從樓梯上下來，兩人相遇，彼此以光碟片作為交換訊息，她們一邊移動一邊帶領觀眾進入到原本作為講座場的大空間裡，那裡的地面整個鋪滿光碟，並裝置了展示兩件紙製短洋裝的人形衣架，舞者們到現場後，脫去風衣，剩下貼身的細肩帶白內衣和白短褲，遊走滑步在大量光碟片灑一地的地面，而圍在四周的觀眾，或坐或站地觀看。

最後經由工作人員的協助，他們穿上了光碟碎片黏製成的紙洋裝繼續舞蹈，應著碎片的反光透射出美好記憶依存之下，卻陷入過剩現實的警醒。兩名舞者以一種可愛的外貌造型，像是水面滑步般，踩著地面如河般光碟片舞蹈，而人形衣架無奈地倒在一邊，現場有個大型策展主題的背板，鮮明地在空間裡彷彿告示某種宣言——「後人類的慾望」。短短10多分鐘舞作裡，空間、服裝、物件、身體，行就一場交會各種觀點碰撞的演出對話。

舞者的表演服通常都是以舒適、貼身、便於動作為主要考量，盡可能減低服裝對身體的各種影響，但《足in・複合體》嘗試丟出相反的思維與作法，用其實對身體不怎麼舒服的異材質，來放大動作與服裝之間的交互作用，藉由這些身體內部因異材質服裝的阻隔、牽制、壓迫，或者材質本身的擺顫、跳躍等的動態特性，延展身體展演的想像空間；以及運用服裝與軀體之間的距離，假想身體上有著存放與取出空間的象徵行為，去比擬「人」化約成機械運作的科幻寓意。

於是《足in・複合體》在人與空間的關係探索上，從廣義外在直覺的觸發連結至向內搜尋抽象意義的思考與實驗，而舞蹈動作的發展便是從那踏進某個什麼的第一步，跨向了未知的想像，走入了關於藝術實踐的各種空間魔幻境遇。 ◉

《足 in‧複合體—遊走台北當代藝術館創作展演》,台北當代藝術館,2013,劉嘉欽攝

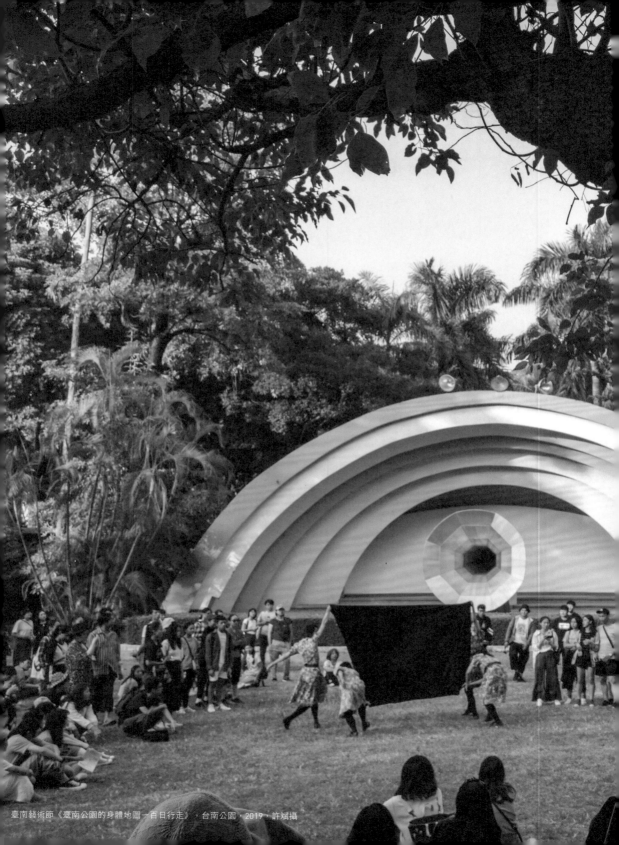

臺南藝術節《臺南公園的身體地圖一百日行走》，台南公園，2019，許斌攝

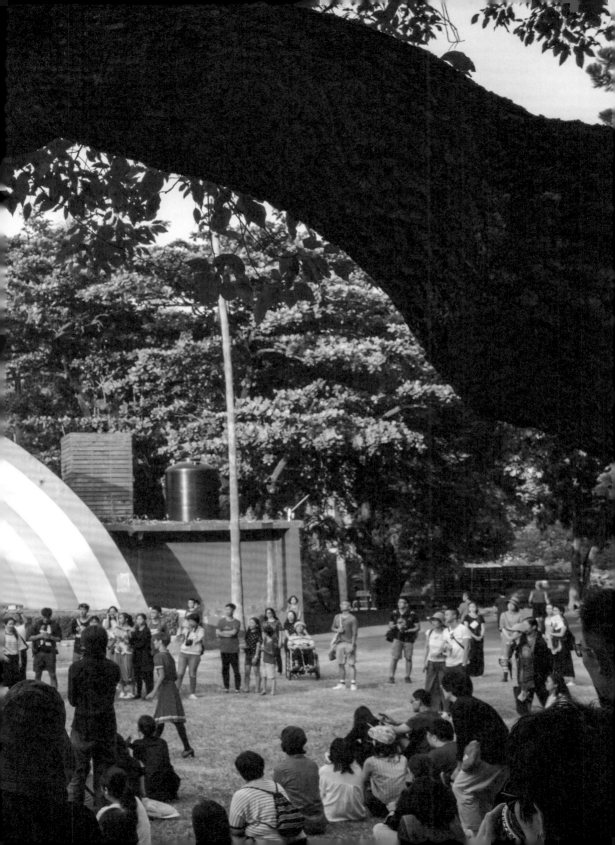

▶ 世間有許多機緣不是當下就會立刻顯現，有時候需要時間去鋪陳去沉澱去醞釀，就像在某處土地埋下一顆種籽，需要耐性與信心等待它發芽，並持續澆水灌溉施肥，才會慢慢長出令人期待且驚喜的模樣，在某個時間點因緣俱足了，我們得以看到夢想的原貌。

這本書從起心動念、研究訪談及撰寫，到今年確定整理出版的歷程，足足醞釀了有八年之久，原本在 2011 年書寫論文之時，可以順勢接著出版，但是當時正好經歷著父親的重病及離去，生命上的重大轉折，不管是情感面或是經濟面，都促使我和妹妹文瑾把重心放在稻草人舞團演出密度極高的營運規劃上，過去幾年，我無法好好停下來靜心思考及書寫，任由命運之輪推著我繼續前行。

但有些種籽在心底仍持續生長著，舞團各項演出歷練使我累積了許多製作經驗，加上 2014 年因入選國藝會「策展人培力＠美術館專案」，開始有了策展經歷和新的觀看視角。因為有文瑾帶領舞團資深團員李佩珊與其他團員一起參與我策展之展覽的現地創作演出，也豐富我們倆關於身體與空間創作面與製作面的藝術思考的刺激。無論這些經歷獲得的是公部門和民間單位經費上補贊助的支持，藝文界好友師長的鼓勵與建言，或是來自觀眾親切直率地回應，都是溫暖而豐饒的灌溉，讓我們內心的種籽發芽，得以穩定地成長茁壯。

然而最重要的關鍵，其實是十年情誼的編舞家周書毅來到台南兩年駐團創作，我們與他再一次相會、密切合作的深刻啟發。2018 年，書毅駐團第一年我們帶他走訪台南各地去單純觀察和討論，我與他細細聊著關於舞蹈、關於製作，甚至關於未來種種想法，彼此見解的交換與撞擊，因此我逐步將擱置已久的某些碎片找回並接上，開始有了拼出內心想完成整理書寫特定空間舞蹈演出製作心得的完整圖像與動力。隔年臺南藝術節《臺南公園的身體地圖一百日行走》的演出，我和書毅開始共同嘗試去實踐關於台南充滿人文厚度的空間想像的現地創作，發展並形塑有別以往的製作方式與演出形式。

後記

書毅選擇了具有百年歷史意義和常民生活紀實的台南公園，我們嘗試進一步實踐讓一般民眾進入舞蹈領域參與式展演的理念，書毅引領我且刺激我面對場域現地舞蹈創作的新想像，我們更一起去書寫去紀錄，並在社群網站平台上持續分享著這次演出的種種過程、感受和心得。與他一起的演出製作跨越了空間的想像形塑出有機的自然動態，並且延伸了時間的感受，穿越過歷史，來到了地質時代的生命關注，也透映了身體與場域對話關係的交互文本探索。我也經歷了一場關於自身面對書寫的重新回望、省思和審視，從中找到真正想要尋求的生命方向。

這本書完整記錄稻草人舞團過往《足in》系列演出製作，針對喜愛舞蹈的一般大眾與藝術工作者，期盼他們能各自從中獲得啟發的想法，我也企盼讀者能因此更加認識生活在同一個世界裡，有一批充滿熱誠理念、真摯耕耘著舞蹈環境，累積藝術能量的編舞家、舞者、創作者，她／他們度過同樣每日日常，經由不斷身體鍛鍊和排練，最終得以展現美好而深刻的作品給大家，諸此種種都是我希望能讓大家看到的，這是我書寫本書最原初的初衷。

非常感謝藝術總監羅文瑾、駐團藝術家周書毅、資深舞者李佩珊，以及本書的設計師陳文德（阿德）和編輯何文安，他們給了我寫作上最深厚的啟發和支持，這些朋友以各自豐富的經驗引導我一步一步完成本書，給了我很大的鼓勵，還要特別感謝所有攝影師們的影像紀錄，並慷慨授權照片，本書得以文圖並茂，讓我能夠貢獻微薄之力，提供台灣舞蹈領域的書寫記錄。更深深感謝過往曾經參與《足in》系列演出的各個創作群、演出群以及觀眾們，舞蹈藝術的成就是眾人同心同力聚集合作的結晶，也是每個人真實踏入無論是劇場或是特定空間所親眼去看見、親身去體驗、親自去實踐的，那獨一無二、深植心底且需要持續呵護灌溉而終能繁盛豐茂的靈光。

本書獻給所有舞蹈工作者。

古羅文君 Miru Xiumuyi

2019.11.6

《足 in・發生體 2009—特殊空間舞蹈創作展演》節目單
演出地點：InART Space 加力畫廊。

## 稻草人現代舞蹈團
### 《足In·發生體2009—特殊空間舞蹈創作展演》
#### Scarecrow Contemporary Dance Company
presents
#### 《Step In·Happening 2009—Site-Specific Creative Dance Performance》

一個空間可以蘊含著許多過往人所遺留下來的故事與經歷，他們的身影與記憶都存留在這個空間的骨架裡，人的介入讓這個空間充滿生氣，就讓我們舞蹈創作及表演者用手足肢體及全身的感官與靈來重新賦予這些空間新的生命，為加力畫廊重新打造不同的空間記憶與歷程！

There were so many stories being played in one space. People's memories and figures were kept in this frame of space. A space involved with people is full of life. We, the choreographers and performers of Scarecrow Contemporary Dance Company, are using all the senses of our bodies and souls to feel and experience these spaces to create new lives and memories for them. Together let's travel through in these brand new memories at InArt Space.

關於稻草人現代舞蹈團：
來自台南市的稻草人現代舞蹈團，1998年起由藝術總監羅文瑾主導舞團創作及表演風格，以當代潮流及思想為主題的現代舞創作為主要發展目標，集合優秀的舞蹈工作者，共同致力終南部舞蹈藝術的開創及推廣，將南部舞蹈的藝術風格及演出型態提升發展。稻草人舞團藉著每年推出製作不同主題之現代舞演出來活躍南部現代舞生態，更積極開發現代舞蹈和其他藝術及劇場領域間互相合作的各種可能性，來充分達到現代藝術相互交融的境界。

Scarecrow Contemporary Dance Company (SCDC) is founded in 1989 in Tainan City, the southern region and the first capital city in the history of Taiwan. From 2005 to 2006, SCDC was awarded Tainan City Outstanding Dance Company Awards. In 2007, the production Shadow of Andersen's Illusion was selected to be the only dance production to receive The 2007-2008 Pursuit of Excellence in the Performing Arts Project Grants from National Culture and Arts Foundation.

演出時間：8/28-30(五-日)3:00PM,
8/28-29(五-六)7:00PM
演出地點：台南市加力畫廊 (Inart Space)
演出/製作單位：稻草人現代舞蹈團
·06-2253218·pudding_kk@yahoo.com.tw
Performance Date & Place: Aug.28th to 30th at 3pm, Aug.28th to 29th at 7pm / Inart Space, Tainan City, Taiwan Presented and Produced by Scarecrow Contemporary Dance Company
藝術總監 / 創作&演出：羅文者，
羅文瑾、李佩珊、孫佳瑩、林昇汎、王志仁 / 攝影：陳長志 / 平面設計：張文耋、羅文君 / 技術統籌：黃郁雯、邱劉亞婷
Artistic Director: Wen-jinn Luo
Choreographers & Performers: Wen-chun Lo, Wen-jinn Luo, Pei-shan Li, Chia-ying Sun, Yi-fan Lin, Chih-jen Wang
Photographer: Chang-chih Chen
Graphic Designer: Wen-tang Chang, Wen-chun Lo
Tech Coordinator: Yu-wen Huang, Ya-ting Chiu Liu
指導單位：行政院文化建設委員會
贊助單位：財團法人國家文化藝術基金會
協辦單位：台南市加力畫廊
Supervised by The Council for Cultural Affairs, Taiwan / Sponsored by National Cultural and Arts Foundation / Assisted by Inart Space

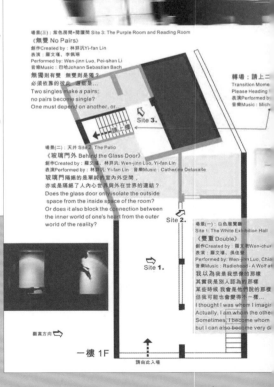

● 稻草人現代舞蹈團 《足In·發生體2009—特殊空間舞蹈創作展演》 Sc

場景(三)：紫色房間+閱讀間 Site 3: The Purple Room and Reading Room
《無雙 No Pairs》
創作Created by：林昇汎Yi-fan Lin
表演：羅文瑾、李佩珊
音樂Music：巴哈Johann Sebastian Bach
無獨則有雙　無雙則是雙？
必須依靠的彼此，連接是…
Two singles make a pairs;
no pairs become single?
One must depend on another, or..

轉場：請上二
Transition Mome
Please Heading to
表演Performed by
音樂Music：Mich

Site 3.

場景(二)：天井 Site 2: The Patio
《玻璃門外 Behind the Glass Door》
創作Created by：羅文瑾，林昇汎 Wen-jinn Luo, Yi-fan Lin
表演Performed by：林昇汎 Yi-fan Lin　音樂Music：Catherine Delasalle
玻璃門隔絕的是單純的室內外空間
亦或是隔絕了人內心世界與外在世界的連結？
Does the glass door only isolate the outside space from the inside space of the room?
Or does it also block the connection between the inner world of one's heart from the outer world of the reality?

Site 2.

場景(一)：白色展覽廳
Site 1: The White Exhibition Hall
《雙重 Double》
創作Created by：羅文君Wen-chur
表演：羅文瑾、孫佳瑩 Chia
音樂Music：Radiohead - A Wolf a
我以為我是我想像中的那樣
其實我是別人認為的那樣
某些時候 我會是他們說的那樣
但我可能也會變得不一樣…
I thought I was whom I imagir
Actually, I am whom the othe
Sometimes, I become whom
but I can also become very di

Site 1.

攝真方向

一樓 1F

請由此入場

# INDEX
# 附錄

dance company　presents《step in·happening 2009—site-specific creative dance performance》

場景(七)：吧台 Site 7: The Bar Tables
《身影 Silhouette》
創作Created by：羅文瑾Wen-jinn Luo
表演Performed by：林昇汎、王志仁Yi-fan Lin, Chih-jen Wang
音樂Music：巴哈Johann Sebastian Bach
兩個孤獨的靈魂在同一線性空間，
不同時間線性的吧檯上偶然交會，
不同的兩人帶著相似的孤獨狀態，
在各自的檯上表達了相同的心靈空寂與無奈！
Two different people with the same lonely figures
leaning on the similar bar tables to share the same
feelings and moment of solitude and emptiness.

場景(六)：灰色展覽空間
Site 6: The Grey Exhibition Room
《距離 Distance》
創作/表演：羅文瑾、李佩珊
Created & Performed by:
Wen-jinn Luo, Pei-shan Li
音樂Music：Steve Reich
方形的空間，充滿角度的距離，
兩顆鼓動的心，無法測量之關係！
Can we measure the distance
between our hearts and relationships?

場景(五)：天井 Site 5: The Patio
《綻 Blossom》
創作/表演：孫佳瑩
Created & Performed by: Chia-ying Sun
音樂Music：BGM Funhouse (2000),
Album-Future, Piece Title: Fairy #2
火紅的玫瑰自心中盛放，
周遭的一切隨之翩然起舞。
這是盛夏中，
我與萬物最歡愉的一次慶典。
The red rose blossoms from
the heart, and everything
around it is dancing with it.
It is the happiest festival of
me and all the creatures in
this midsummer.

場景(四)：二樓走道房間
Site 4: The Room on the Hallway
《相遇 See You》
創作：羅文瑾、李佩珊、王志仁
Created by: Wen-jinn Luo, Pei-shan Li, Chih-jen Wang
表演：李佩珊、王志仁
Performed by: Pei-shan Li, Chih-jen Wang
音樂Music：Damien Rice
如果 醒來無法與你相見，那我就選擇繼續沉睡，在夢中與你相遇…
If I can't see you when I was awake, I rather continue sleeping in order to see you

Site 6.　Site 7.　講進

Site 5.

Site 4.

● 稻草人現代舞蹈團《足In·發生體2009—特殊空間舞蹈創作展演》

場景(十一)：欄杆 Site 11: The Fence 《旗·期 Flag·Hope》
編創/表演Created & Performed by：孫佳瑩Chia-ying Sun
音樂PONY MUSIC (1992), Album-Love Songs 6.,Piece Title- L'AMOUR C'EST POUR RIEN
紅旗於空中熱切搖擺，透露出我對你的思念……
你，看見了嗎？
The red flag is swaying eagerly in the air.
It shows how much I miss you. And…do you see it?

場景(十)：展覽廳的板凳
Site 10: The Benches at the Exhibition Room
《你我之間 Between You and Me》
編創/表演：羅文瑾、李佩珊、林昇汎、王志仁
Created & Performed by: Wen-jinn Luo,
Pei-shan Li, Yi-fan Lin, Chih-jen Wang
音樂Music：Múm
單純的板凳上演著複雜交錯的人際關係。
The complicated human relationships are being played
and interacted on these two simple benches.

Site 10.

場景(九)：儲藏室 Site 9: The Storeroom
《匿 Hiding》
創作/表演Created & Performed by：羅文瑾Wen-jinn Luo
音樂Music：Múm
我可以在裡頭盡情逃避現實並遠離
危險，讓我的不安悲傷的心靈有了可以休憩的私密空間。
I am hiding myself inside to escape from the reality
and to find a temporary comfort zone andrelief for
my insecure, uneasy and wounded soul.

Site 9.

Site 11.

Site 8.

場景(八)：通往三樓樓梯
Site 8: The Stairs To the Third Floor
《洞 The Hole》
創作/表演Created & Performed by：孫佳瑩Chia-ying Sun
音樂Music：BGM Funhouse (2000),
Album-Future, Piece Title: Emotion II. Emotion III.
疾風驅使我進入異洞，恐懼的氣味充滿內心。
自黑暗中尋得的一絲光明，是我撐持生命的唯一動力。
此作僅獻給莫拉克颶風中的罹難者。
The strong and fierce wind pushes me into the
strange hole. The terrifying smell is filled with
my heart. Finding a bit of light from the dark is
the only motivation for me to hold on to my life.
This piece is dedicated to the victims of
Typhoon Morakot.

※演出圓滿結束※
感謝您的參與和觀賞
稻草人舞團敬上

二樓 2F

## 《足 in·發生體 2009—特殊空間舞蹈創作展演》節目單
## 演出地點：高雄豆皮文藝咖啡館。

稻草人現代舞蹈團《足In·發生體2009—特殊空間舞蹈創作展演》✱

一個空間可以蘊含著許多過往人所遺留下來的故事與經歷，他們的身影與記憶都存留在這個空間的骨架裡，人的介入讓這個空間充滿生氣，豆皮文藝咖啡館特殊的室內空間結構，給予了我們許多創作靈感與想像，藉由我們手足肢體及全身感官與性靈的加入，讓豆皮文藝咖啡館重新擁有了不同的空間記憶與歷程！

※注意事項：
1.本製作為移動式演出，無座位，演出過程請轉徙跟隨舞者及工作人員的指示移動觀賞，因場地限制可能會有部分場景視覺死角，敬請見諒。

2.本製作非親子節目，基於演出及場地安全考量，120公分以下孩童請勿進場，未滿半歲童請由家長陪伴進場。

✱ 發生點-1：《你我之間》
創作概全：羅文瑾
共同創作及表演：李佩珊、林羿汎、王志仁
音樂：巴哈
單純的吧台椅正上演著複雜交錯的人際互動。

✱ 發生點-2：《停留》之一
創作/表演：孫佳瑩
音樂：「LET IT BE ME」、「HESTORIA DE UN AMOR」
持續放不掉的擁抱
感受停不住的風
尋找停不住的艇
回憶守不住的你.....

✱ 發生點-3：《無雙》
創作概念：林羿汎
動作發展及表演：羅文瑾、李佩珊
音樂：巴哈
無獨則有雙　無雙則是獨？
必須依靠的彼此　還能是...

✱ 發生點-4：《方寸》
創作概念：羅文瑾
動作發展及表演：林羿汎
音樂：Mùm
我的心，是否可以安放在這方寸之間...

✱ 發生點-5：《身影》
創作概全：羅文瑾
共同創作及表演：李佩珊、王志仁
音樂：Damien Rice
魂牽夢縈的身影，無法相見的人...

✱ 發生點-6：《尋》
創作概念：羅文瑾
音樂：貝多芬
孤獨漂泊的靈魂，
不斷的尋找著可以終結旅程的最後依歸...

✱ 發生點-7：《停留》之二
創作/表演：孫佳瑩
音樂：「I'LL BE HOME」、「KISS OF FIRE」

✱ 發生點-8：《距離》
創作/表演：羅文瑾、李佩珊
音樂：Steve Reich
方形的空間，充滿角度的距離，
兩顆鼓動的心，無法測量的關係！

✱ 發生點-9：《失衡的對稱》
創作：羅文瑾、李佩珊
表演：羅文瑾、李佩珊、林羿汎、王志仁
音樂：巴哈
在彼此關係的對稱與不對稱裡，夾雜著失衡與平衡間的和諧與躁動。

✱ 發生點-10：《視角The Corner of Vision》
影像創作：左涵潔
表演：羅文瑾、李佩珊、林羿汎、王志仁
音樂：The Konki Duet
從這裡開始
進入表演者的世界
這裡　沒有平面　沒有完整　沒有全體
只有迅速轉換的角度及緩慢重複的重複

稻草人現代舞蹈團
Scarecrow Contemporary Dance Company
(TEL): 06-2253218 (E-mail): pudding_kk@yahoo.com.tw
Http://www.wretch.cc/blog/scarecrow420

指導單位：行政院文化建設委員會　贊助單位：財團法人國家文化藝術基金
製作人/行政統籌：羅文君　藝術總監/創作統籌：羅文瑾
創作/表演：羅文瑾、李佩珊、左涵潔、孫佳瑩、林羿汎、王志仁
音樂執行：蔡佳玲　技術執行：許惠婷、張育禎

逃生門Emergency Exit

發生點-5
Happening-5

發生點-4
Happening-4

發生點-6
Happening-6

發生點-5
Happening-5

發生點-7
Happening-7

發生點-3
Happening-3

發生點-9
Happening-9

發生點-2
Happening-2

發生點-8
Happening-8

發生點-9
Happening-9

發生點-10
Happening-10

吧檯Bar

發生點-1
Happening-1

發生點-6-1
Happening-6-1

發生點-6-2
Happening-6-2

3F

樓梯
Stair

女廁
the women's room

廁所W.C.

男廁
the men's room

《2010 足 in・豆油間─肢體介入特殊空間創作展演》節目單
演出地點：台南豆油間俱樂部。

稻草人現代舞蹈團
《2010 足 in・豆油間─肢體介入特殊空間創作展演》

近年來台南市一直在推動老建築新利用的計畫，許多已經荒廢許久的老舊建築物皆被保留並改造成充滿復古風味的酒吧、二手書店、餐廳、旅店、畫廊等，讓這些老房子在新的時代裡重新展現風采。而這些老建築空間裡其實原本是蘊含著許多過往人所遺留下來的故事與經歷，他們的身影與記憶都存留在這個空間的骨架裡，人的介入讓這些個空間充滿生氣。而舞蹈創作及表演者就是藉由自己的手足肢體、動作線條、全身感官來為這些空間添加人的性靈與美感！

今年度《2010 足 in・豆油間─肢體介入特殊空間創作展演》將進一步深入探討建築空間與身體的對話，體認身體與建築元素的關係、以及身體與空間的關係來進行一連串的實驗與操作。成大建築系102級的大一學生，在傅朝卿、薛丞倫、黃若珣、鄭敏聰、何欣怡、曾凱儀、林煌迪七位老師帶領下，與本團編舞及表演者共同在台南市著名的另類藝文空間「文賢油漆工程行」的新展場「豆油間俱樂部」進行一場空間設計與肢體創作的聯合演出，讓建築元素與舞者的身體相互對話、發生關係，進而脫離了單一主體化的規範，成為無疆域的身體一般，讓原本的建築元素不再只是元素，而是成為與舞者身體流動組成的複合體，突破了建築元素與肢體疆域的象度，呈現彼此更多元的關係與可能性。

場景4.

場景5.

場景6.

場景7.

場景2.

場景3.

場景1.

↑

演出時間：6/4-6 (五-日) 2:30pm・6/4-5 (五-六) 7:30pm。
演出地點：豆油間俱樂部 (台南市東門路二段 161 巷 1 號)
舞蹈演出／主辦單位：稻草人現代舞蹈團　06-2253218
空間演出：成大建築系 102 級
指導單位：行政院文化建設委員會
贊助單位：財團法人國家文化藝術基金會
協辦單位：豆油間俱樂部
info：http://www.wretch.cc/blog/scarecrow420
票價：150 元 (兩廳院售票系統)

行政經理／製作人／設計：羅文君。藝術總監／創作統籌：羅文瑾。創作／表演：羅文瑾、李佩珊、左涵潔、李侑儀、林羿汎、許惠婷、蘇鈺婷、戴中蓮。Live 音樂創作／演奏：郭世勛(光頭)、王東昇。專案助理：左涵潔。攝影／設計：曾翔則。

場景 1：《Step In》
創作：羅文瑾
動作發展及表演：許惠婷、蘇鈺婷、戴中蓮
出口即是入口，裡與外沒有實質上的界限，這裡的空間充滿各種可能性，歡迎著我們彼此間的進入與
介入！

場景 2：《凝與動》
創作：羅文瑾
動作發展及表演：羅文瑾、李佩珊、左涵潔、林羿汎
創作這個裝置的建築系學生，是以屋頂破裂的兩個空洞來發展他們的作品，而這個裝置所使用的橡皮
筋就代表著從這兩個破洞所投射進來的光的路線。
我想在這兩個破洞底下的空間呈現出兩種極端的光線氛圍及肢體狀態：一個是直接且銳利的禁錮著單
一身體的空間；一個是間接且紛亂的切割三個身體的空間。在這兩個空間裡身體產生出了與橡皮筋互
動的鬆與緊，與彼此身體空間交錯出的自在與擁擠，以及與返遭空氣人氣所交纏出的精力的凝結與波
動！

場景 3：《Between (之間)》
創作及表演：李侑儀、林羿汎
階梯高低、一體兩面，有人踏實的每走一步追求平凡，在內心上或許是空虛無助，有人在追求夢想的
過程當中，所踏得每一步，在外人看來卻是危險、不切實際，虛實之間，總有個交會點（平台上），正
如我們的人生有許多轉折點，轉折點選擇後的方向，正是個人所追求的嗎？

場景 4：《顛倒》
創作及表演：蘇鈺婷
從不同角度去看待世界
　　　將會美好

場景 5：《牆》
創作及表演：許惠婷、戴中蓮
我們之間，隔著一道矮牆
裡面，向外看著
外面，像內看著

場景 6：《Boxes》
創作及表演：羅文瑾
To create is to think
outside of the boxes.

場景 7：《巷仔內》
創作及表演：李佩珊、左涵潔
一條巷子，多少次的擦身而過、多少人的行蹤重疊，多少牆與人之間的觸碰，還有多少過去與現在的
交錯。

尾聲：演出後座談會

稻草人現代舞蹈團　06-2253218　pudding_kk@yahoo.com.tw　http://jinndance.myweb.hinet.net/

# 足 in · 動與感之境遇

稻草人現代舞團特定空間舞蹈創作演出

Step in · Site-Specific Dance Performance

作者 古羅文君 Miru Xiumuyi

設計 陳文德

編輯 何文安

攝影 曾翔則、黃稚鈞、劉人豪、古羅文君、劉嘉欽、簡豪江、黃滋蒨、
　　　陳長志、王建揚、甘志雨、林才軒、林芝因、許斌 (依頁碼順序)

出版者

稻草人現代舞蹈團
Scarecrow Contemporary Dance Company

70058 台南市中西區文賢路 13 號 8 樓

+886-(0)6-2253218

scdcwj2010@gmail.com

https://scdc2010.wordpress.com

www.facebook.com/scdc2010

印刷 成偉事業有限公司

2019 年 12 月初版

定價 NT. 420 元

ISBN：978-986-98518-0-0

本書獲 108 年度文化部表演藝術類以及教育部藝術教育活動之出版補助
本書部分內文節錄自作者之研究論文《身體介入特定空間展演之感知與現象研究》，
該論文獲 2010 年國家文化藝術基金會 99-2 期研究調查項目補助

國家圖書館出版品預行編目 (CIP) 資料

足 in. 動與感之境遇：稻草人現代舞團特定空間舞蹈創作演出 /
古羅文君作 . -- 初版 . -- 臺南市：稻草人現代舞蹈團 , 2019.12
192 面；17*23 公分
ISBN 978-986-98518-0-0( 平裝 )

1. 稻草人現代舞蹈團 2. 表演藝術 3. 現代舞 4. 舞蹈創作

980　　　　　　　　　　　　　　108019816